动画角色设计方法与实践

张月音 著

清华大学出版社
北京

内 容 简 介

本书深入探讨了经典动画电影中角色的独特性和多样性,强调了角色设计在动画创作中的核心地位。全书共 8 章,系统地分析了动画角色的类型性与独特性、亦真亦幻特性、跨类型空间设置、道具与角色内涵的多重关联、造型设计的非顺向关联模式、色彩诠释、标签化动作设计,以及文学角色向动画角色的转换等多个维度。书中结合了丰富的案例分析,旨在提升学生对动画角色设计的认知水平和实践能力。本书每章后都设有"创新实践环节"和"思考与练习"部分,鼓励读者将理论知识应用于实践,激发创作灵感。

本书适合作为动画相关专业的大专院校教材,也适合动画设计师以及对动画创作感兴趣的读者自学和参考。

版权所有,侵权必究。举报:010-62782989,beiqinquan@tup.tsinghua.edu.cn。

图书在版编目(CIP)数据

动画角色设计方法与实践 / 张月音著 . -- 北京:清华大学出版社 , 2024. 9. -- ISBN 978-7-302-67336-1

Ⅰ . J218.7

中国国家版本馆 CIP 数据核字第 2024PF8639 号

责任编辑: 薛　杨
封面设计: 刘　键
责任校对: 韩天竹
责任印制: 刘　菲

出版发行: 清华大学出版社
　　　　网　　址:https://www.tup.com.cn,https://www.wqxuetang.com
　　　　地　　址:北京清华大学学研大厦 A 座　　邮　　编:100084
　　　　社 总 机:010-83470000　　　　　　　　邮　　购:010-62786544
　　　　投稿与读者服务:010-62776969,c-service@tup.tsinghua.edu.cn
　　　　质 量 反 馈:010-62772015,zhiliang@tup.tsinghua.edu.cn
印 装 者: 大厂回族自治县彩虹印刷有限公司
经　　销: 全国新华书店
开　　本: 185mm×260mm　　**印　张:** 11.25　　**字　数:** 260 千字
版　　次: 2024 年 9 月第 1 版　　**印　次:** 2024 年 9 月第 1 次印刷
定　　价: 69.00 元

产品编号:105514-01

前　言

　　所有经典动画电影里的角色，尤其是主要角色，都是"独特"的，他们拥有独特的个性、独特的外形、独特的抉择、独特的行动、独特的故事。他们虽然是"独特"的，但观众却能在他们身上看到自己的影子，会感到有几分熟悉和亲切，也有几分生疏和新鲜。他们是立体的、鲜活的，他们的故事曲折离奇、动人心魄。动画电影里的角色可以是人，也可以是被赋予人的灵魂的动物或者植物，还可以是被赋予生命的各种物体，甚至可以是拥有如人一样思维的"怪物"和"精灵"。每个成功的动画角色都不是轻而易举就被创造和塑造出来的，他们无不凝结着创作者的理念、经验、感悟、思考、推敲，以及对艺术创作矢志不移的追求。

　　如果把一部动画电影比作一幢楼房，那么角色就是地基和基石，没有了地基和基石，楼房就不存在了。如果把一部动画电影比作一个人的躯体，那么角色就是心脏和灵魂，没有了心脏和灵魂，人也就不存在了。在动画电影里，角色关乎着一切，也决定着一切。虽然角色形象必须依赖故事来塑造，但故事终归是角色的故事。没有角色的内心愿望作为原动力，没有角色的抉择和行动，矛盾冲突就不会发生和展开，就不会有故事的产生和发展。没有角色的关键性的决定和举措，故事也就不会有高潮和结局。当然，没有故事，角色也会失去依托，失去表演的可能。角色和故事的关系，是以角色为主的彼此依赖的关系。

　　要成功地创造和塑造角色形象，需要深化对动画角色的类型特征的认知，需要深化对动画角色特性的认知，需要深化对环绕角色的造型设计、道具设计、场景设计、动作设计、色彩设计的理念、思维和方法的认知，还需要深化对改编类动画电影中角色形象再造的认知。本书正是基于这样的认识，确定了基本的框架，即以深化对动画角色的理性认知为中心，展开多方位、多角度的研究和阐释，试图通过研究找出一些规律和可借鉴的经验，以期对动画的教学和创作有所裨益。

　　本书共分为8章。

　　第1章为"动画角色的类型性与独特性"，重点解析动画角色的类型特征，即通过同类型动画角色的共同精神特质，深化对动画角色类型性与独特性的认知。英雄类动画角色以人格的刚强，传达出捍卫正义的豪壮感；成长类动画角色以性情的艰辛改变，传达出成长的欢欣；情感类动画角色以深情的挂念和依恋，传达出情感的魅力；叛逆类动画角色以不满现状的突围，传达出沉思与觉醒带来的快意；梦想类动画角色以突破自身局限的不懈努力，传达出梦想激发潜能的愉悦；怪物类动画角色以丑怪外表的柔情，传达出人性的温暖。在解析每一种类型的角色共有的精神特质与内在动力的基础上，本章还对同类型的不同角色进行了比较研究，在同一类型角色的共性中研究了每个角色的独特性。

第 2 章为"动画角色的亦真亦幻特性"，重点解析动画角色将现实影像与虚幻影像或组接于一身，或重合于一身，或隐现于一身的几个范例，深化对动画角色亦真亦幻特性的认知。《玩具总动员》里的胡迪身为玩具，却以真与幻两种状态存在于两种世界里，在现实的人类儿童世界里，它是一个玩具，是一个没有生命的存在；但在虚幻的玩具世界里，它是一个活灵活现的有生命的存在，是玩具群体的领导者。《昆虫总动员》把现实的人类世界与虚幻的蚂蚁岛叠加、重合在一起，使蚂蚁岛成了拟人化的世界。主角菲力虽是一只普通的小蚂蚁，却在与恶势力抗争中成为蚂蚁岛上的"平民英雄"。《超人总动员》中的鲍勃·帕尔是一个具有超能力的人，但在日常生活中不得不把自己的超能力隐藏起来，一有危机事件出现，他便挺身而出，把他的超能力释放出来。亦真亦幻的动画角色和他们的故事，更真实地揭示了人性的真实。

第 3 章为"动画角色与跨类型空间设置"，重点解析经典动画电影跨类型空间设置的几个范例，深化对跨空间设置这种塑造角色形象的特异方式的认知。"跨类型空间设置"，即突破原有的特定空间的约定，为塑造超越属性和天分的"令人难忘的角色"提供了最大的可能性。《人猿泰山》中泰山的形象令人难忘，源于他身为人类，却跨越人猿两界，学猿、护猿，最后决意与猿类一起生活的故事；《圣诞夜惊魂》中杰克形象令人难忘，源于他身为恐怖之城的首领，却跨越恐怖与欢乐两城，冒充圣诞老人，最终招致失败的故事；《玩具总动员》中胡迪的形象令人难忘，源于他身为玩具，却跨越儿童与玩具两个世界，与爱护玩具的安迪心智交融、与戕害玩具的阿薛展开心智搏击，最终回到安迪身边恢复本真状态的故事……可见，"跨类型空间设置"这种特异的表现方式对于塑造角色形象确有独特的支撑作用。

第 4 章为"道具与角色内涵的多重关联"，重点解析道具表现角色内涵的三大功能，即标志功能、线索功能和节点功能，深化对道具与角色内涵的多重关联的认知。当道具是角色内心情感倾向的一个标志时，角色喜欢什么，留恋什么，向往什么，通过与他相伴的道具就可以大概了解。当道具是情节演进中的一条线索时，它本身就在制造悬念，牵动着角色命运的起伏，也牵动着观众心里的悬念。当道具是角色身处的环境发生转换的一个节点时，它通常带有魔幻的色彩。

第 5 章为"动画角色造型设计的非顺向关联模式"，重点解析经典动画电影的角色造型设计的几种"非顺向关联"的模式，深化动画角色造型设计的多种可能性的认知。"非顺向关联"提供的启示是，善良的内心可以与丑或怪的外形发生关联；人的内心可以与玩具或机器人的外形发生关联，也可以与"蚁类"或"鼠辈"的外形发生关联；追求目标的强烈愿望可以与小巧或笨拙的外形发生关联；神奇的能力也可以与"憨"或"萌"的外形发生关联。人面可以与兽心关联，兽面也可以与人心关联，"面"可以改变，"心"也可以改变，"面"和"心"之间可以交错着改变。这些"非顺向关联"的模式和异彩纷呈的范例，都使得角色造型设计的魅力极大增强，对调动观众的观赏热情起到了重要作用。可贵

的是，设计者在此基础上又做了深入的探索，在"非顺向关联"中加入"顺向关联"的要素，并创造了成功的经验。

第6章为"角色精神特质的色彩诠释"，重点解析动画色彩设计的象征意义和情感倾向，深化对色彩诠释的独特功能、对揭示角色精神特质的独特作用的认知。色彩比形状更容易唤起观者的情感诉求，有着更为直观、更为细腻的传达属性。运用色彩的色相、纯度和明度为动画角色调配成专属的颜色，可以使角色的个性特征得到清晰明确的诠释。经典的动画电影里已经形成了对角色正义感与力量感、柔美感与典雅感、稳重感与沧桑感、阴险感与邪恶感的色彩表达范式，对于读者而言具有借鉴的意义。当角色的心境或身份因场合或境遇的转换发生变化时，用色彩来诠释这种变化，会使观众的精神为之一震，心情随之豁朗。

第7章为"动画角色的标签化动作设计"，重点解析动画动作设计的标签性、揭示性、关键性和趣味性特征，深化动作设计对角色形象刻画功能的认知。经典动画片提供了用动作刻画角色形象的基本经验，即让动作里有性格、有心态、有命运、有喜感。动作的标签性使动作的辨识度大为增强，观众可以通过动作辨识角色，并且能够认定只有特定的角色才能做出这样的动作。动作越独特，刻画性就越强，就越有可能成为标志角色性格独特性的典型标志。动作的揭示性使角色藏在内心里的情感情绪得以直观展现，角色因喜悦、恐惧、内心纠结而做出的动作都会使观众感同身受。动作的关键性使角色获得了从困境中解脱出来的希望，是角色主动与命运抗争做出的决定性一搏，观众会高度关注角色的抉择与行动，心系角色的命运走向，并随着角色关键性动作带来的"柳暗花明"而放下心来。动作的趣味性拉近了其与观众的距离，让观众感到亲切，从而使角色的吸引力大为增强。

第8章为"从文学角色向动画角色的转换"，重点解析从文学角色到动画角色的几个重要转换途径，深化改编类动画电影对角色形象再度创造和塑造的认知。从文学角色到动画角色的转换，基本的转换是角色形象塑造方式的改变，即由原著中的文字语言塑造转换成动画电影里的视听语言塑造，使角色形象的塑造方式和呈现方式直观化、视听化、影像化，也使受众对于角色形象的感知方式由阅读感知转换为视听感知。改编类的动画电影为了寻求出人意料之外的创意和让人耳目一新的鲜活感，往往着眼于改变主要角色的故事结构，转换情节发展的轨迹。无论如何调整情节，目标只有一个，那就是要生动有趣，能够激发观众的观赏欲望和热情，能够满足观众的心理需求和审美需求。由此就出现了这样的范例——原有的故事本就是喜剧性的，到了动画电影里变得更加风趣、更加幽默了；原有的故事是悲剧性的，到了动画电影里变成喜剧性的了，主要角色的命运走势连同性格特征都发生了改变。为了求新求变，改编类动画电影还常常改变原来的角色关系格局，添加一些具有魔幻色彩的、有趣的配角，以助力主角的形象塑造、剧情的推进、气氛的活跃和大团圆结局的形成。

本书是在作者的著作《动画角色解析》的理论研究基础上，融合多年的教学经验，进

行大幅度调整和完善后形成的，与《动画角色解析》一书相比，本书更具有实践指导意义，也更突出教学理念，希望通过本书，更加切实地提高学生对于动画角色设计的认知水平和实践能力。

本书每一章都特别设置了"创新实践环节"，因为如果单从理论上探讨动画角色设计容易让读者摸不清头绪，不知道该如何真正地去设计动画角色，所以创新实践环节中用更加简约凝练的语言总结了观点和技术要点，并分享一些创作思路、创作方法和创作技巧，展示部分学生的习作，以期给有实践需求的读者带来更为直观易懂的阅读体验，从中激发创作灵感。

为了让读者进一步通过实践来完成对动画角色设计的理解，本书的每一章都设置了"思考与练习"，针对每一章的知识点，并结合作者多年教学中积累的常见问题，布置具有针对性解决重点与难点的小任务，如果读者能够认真思考和完成每一章的"思考与练习"部分，一定会在动画角色设计方面收获颇丰。

虽然本书围绕动画角色形象的塑造展开多方位、多角度的探索和研究，但由于动画角色设计所涉及的内容十分广泛，本书并没有涉及其中所有重要问题，而是选择了其中带有关键性或趋向性的问题加以探索和研究。这是因为作者在多年的动画专业教学和毕业生实践指导中感到，对书中讨论的这些问题的探索和研究的针对性和必要性更大一些。相较于系统、完整和严密的论述体系，本书的论述方式带有感悟和点评的色彩，这一方面是因为能力尚不及，另一方面也与个人比较偏好轻松易读的阐释方式有关。本书在出版后仍有可待完善之处，恳请专家和读者批评指教。

本著作系辽宁省教育厅2022年度高校基本科研项目"数字动态艺术赋能CIS企业识别系统研究"（项目编号：LJKMR20221674）阶段性研究成果。

<div style="text-align:right">

张月音

2024.8

</div>

目 录

第1章
动画角色的类型性与独特性 1
英雄类型动画角色——抗争中的刚强人格 2
成长类型动画角色——性格改变的历程 5
情感类型动画角色——心中的挂念与依恋 9
叛逆型动画角色——不满现状的突围 11
梦想类动画角色——突破局限的不懈追求 13
怪物类动画角色——外表下的温情 15
创新实践环节：如何构思动画角色 18
思考与练习 21

第2章
动画角色的亦真亦幻特性 22
真与幻两种状态并存相生 23
虚幻中蕴含的人性真实 26
超能力的隐藏与释放 29
创新实践环节：想象力的重要性 32
思考与练习 35

第3章
动画角色与跨类型空间设置 36
跨越空间类型的属性兼具 37
跨越空间类型的价值认知 38
跨越空间类型的心智交融 41
跨越空间类型的情感纠葛 43
拓展阅读：动画场景对于角色的塑造作用 45
创新实践环节：动画场景对于角色的塑造作用 47
思考与练习 49

第 4 章
道具与角色内涵的多重关联　50

　　道具的"标志"功能　51
　　道具的"线索"功能　54
　　道具的"节点"功能　60
　　创新实践环节：角色关键道具的设计　63
　　思考与练习　64

第 5 章
动画角色造型设计的非顺向关联模式　65

　　外形的变化与人性的转变　66
　　自身条件与目标的冲突　68
　　内心世界与外表形象的反差　71
　　物象世界中的情感赋予与人性挖掘　73
　　憨态可掬与超常能力　76
　　给小角色以大使命　77
　　创新实践环节：角色造型设计　81
　　拓展阅读：五官形体与性格的逻辑关联　83
　　思考与练习　90

第 6 章
角色精神特质的色彩诠释　91

　　用色彩诠释角色的个性特征　93
　　角色正义感与力量感的色彩表达　93
　　角色柔美感与典雅感的色彩表达　95
　　角色稳重感与沧桑感的色彩表达　97
　　角色阴险感与邪恶感的色彩表达　99
　　用色彩诠释角色的身份转变　102
　　用色彩诠释角色的心境变化　104
　　心境因场合的转换而变化　104
　　心境因境遇的转换而变化　106
　　创新实践环节：角色色彩设计　108
　　思考与练习　110

第 7 章
动画角色的标签化动作设计 111

标签性：动作里的角色性格 112
揭示性：动作里的角色心态 116
关键性：动作里的角色命运 122
趣味性：动作里的角色喜感 125
创新实践环节：角色的动作设计 128
思考与练习 131

第 8 章
从文学角色向动画角色的转换 132

角色形象的塑造方式发生转换 133
围绕主角的故事结构发生改变 136
角色之间的关系格局发生变化 140
创新实践环节：角色的内涵与视觉表达 145
思考与练习 148

附录
本书涉及的动画片目介绍 149

参考文献 167

第1章
动画角色的类型性与独特性

 电影制作行业资源顾问霍华德·苏伯说："每一种电影类型对于自我的定义都与观众有着潜在的约定，故事必须包含观众熟悉的部分，并按规定次序、规定方式提供。我们希望体验一些新东西，但又不希望太新。"接着，他又进一步说："所谓约定，就是要求你做的事情是可预知的。但是预料之中是艺术的大敌，类型电影的诀窍就在于其既在意料之中又在意料之外。"虽然对于电影类型的认识不尽一致，尤其是对于电影类型的划分也不尽相同，但是，霍华德·苏伯的话仍具有可借鉴的意义。既然同属于一个类型，那么这种类型的影片必然具有一致性、共通性。进一步说，以主题为划分类型的依据，动画电影可分为英雄类型、成长类型、情感类型等，每一种类型的影片不仅在主题内容上相同或相近，而且主要角色的人格精神也是相同、相近的，因为影片的主要角色和影片的主题之间存在着一种必然的联系。在同一类动画片中，主题所包含的特定观念与主要角色的价值取向是一致的，这正是影片的自定义与观众之间的潜在约定的部分，是观众内心熟悉和欣然接受的部分。但是，正如霍华德·苏伯所说，观众不会仅满足于熟悉的、意料之中的部分，同时还希望体验新的东西，还对意料之外的东西充满期待。虽然同一类动画片中的主要角色有着一致的、共通的精神特质，但每一个主角的故事都有不一样的场景和不一样的情节，每一个主角都有个性化的形象、个性化的语言和个性化的行动，一切都在标志着他是"他"，而不是别人；是"这一个"，而不是那一个。即便是对于共通的精神特质的渲染，也明显带有个性化的印记，彰显着主角的个性。

英雄类型动画角色——抗争中的刚强人格

英雄类型的动画片总是以塑造英雄形象为使命的，这一类影片的主题包含关于英雄的基本观念，其主要角色无不拥有英雄的人格精神。这种人格精神的核心是刚强，是一种面对不公正伤害永不屈服的刚强，是一种面对强权和恶势力永不畏惧的刚强，是一种面对激烈冲突和重重险恶永不退缩的刚强。人格的刚强通常包含四个方面的特质，即正直、勇气、本事和意志力。正直是英雄的道德支柱，是英雄行为的价值取向，所有的英雄都肩负着捍卫正义的使命，在观众的心目中，正直、诚实的人，乐于保护弱者、善待无助者的人总是可亲可敬的。勇气是一种敢于担当、敢于面对困难、敢于承担风险的精神，而胆小的、缺乏勇气的人相比之下难以受到观众青睐。本事指具备超常的能力，或者身怀绝技，或者力大无比，或者足智多谋，观众心里羡慕那些是因才能出众而魅力四射的人。意志力是认定一个目标顽强坚持、百折不挠的品质，这是最能吸引观众眼球也最能引起观众内心震撼的所在。作为支撑英雄人格的四种特质，正直、勇气、本事和意志力缺一不可。对于编导者来说，这四种特质同时具有"共鸣工具"的性质，是为了赢得观众的认同，促使观众与主人公之间建立情感联结而必须使用的"共鸣工具"。

动画片《大闹天宫》里的猴王孙悟空、《超人总动员》里的神奇超人鲍勃、《昆虫总动员》里的蚂蚁菲力，同属于英雄类型影片里的主人公，他们都具有正直、勇气、本事和意志力四种特质，他们都是拥有刚强人格的英雄。

以《大闹天宫》的猴王孙悟空（如图1-1所示）为例，猴王本来在花果山上过得很快活，很自由，只因缺少一件称手的武器，跑到东海龙王那里去寻找。龙王本想难为一下猴王，不想猴王竟轻而易举地把定海神针变成了称手的金箍棒，于是龙王把猴王告上了天庭。玉帝采纳了太白金星的计策，把猴王骗上天庭，给他个"弼马温"的封号，实际上不过是个管理天马喂养的小官。猴王不知是计，反倒乐得自在，与天马终日嬉戏，直到马天君来欺压他，他才如梦方醒。这一醒，便把他的正直、勇气两种特质同时显现出来了，他不能够容忍别人的欺骗与欺压，哪怕这种欺骗与欺压是来自至高无上的玉帝和天庭，他愤怒了，不但捣毁了御马监，冲出了南天门，返回了花果山，还公然竖起了"齐天大圣"的

大旗，干脆与代表神权的玉帝分庭抗礼、平起平坐。玉帝派李天王带领天兵天将讨伐猴王，猴王凭借神勇无比、变身通形的本领，打败了巨灵神和哪吒，击溃了李天王和天兵天将的进攻。此后与玉帝、王母娘娘、二郎神、太上老君等的斗争，都一再印证了他的英雄气概和超凡的勇气。

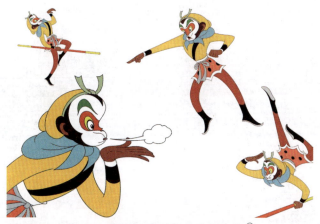

图1-1 "猴王孙悟空"角色设定稿①

而《超人总动员》中的鲍勃（如图1-2所示），不管身份如何变化，内心一直深藏着扶危救困的英雄情结。在超人特工队服役期间，他为人的正直与职业要求的正直完全契合在一起，作为超人特工队的主将，他总是第一时间出现在各种事故的现场，救人于危难之中。在理赔科工作期间，他不但积极地帮助客户解决困难，还瞒着妻子偷偷地去行侠仗义。在他看来，扶危救困就是他的天职，也是他的宿命。他同样是一个具有超凡勇气的人，为了正义的事业，他不怕得罪上级，不怕失业，甚至不顾生命安危。

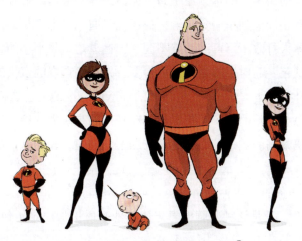

图1-2 "鲍勃一家人"角色设定稿②

① 《大闹天宫》：https://www.meipian.cn/20jzid0x
② *The Art of Incredibles 2*.Foreword by John Lasseter, Introduction by Brad Bird, Edited by Karen Paik.

《昆虫总动员》中的蚂蚁菲力（如图1-3所示）虽然只是一只普通的蚂蚁，既不是王室成员，也不属于管理阶层，但他一直心系蚂蚁王国的安危，是一个"位卑不敢忘忧国"的平民英雄。为了战胜蚱蜢中的"恶势力"——"霸王"及其随从，他又是找帮手，又是造假鸟，直到面对面地与"霸王"抗争，把"霸王"引诱到鸟窝旁。他是正直的，也是勇敢的。

图1-3　"蚂蚁菲力"角色设定稿①

　　英雄在履行正义使命的过程中，不但需要超凡的勇气，也需要超凡的本事。猴王孙悟空和神奇超人鲍勃同属于超能力的类型。猴王虽然也很有力量，但更为卓越的是变化多端，神通广大，他可以腾云驾雾，可以遁形入海，可以变身为鱼虫，可以变身为房屋，还可以同时幻化出三个猴王，玉帝两次派天兵天将讨伐花果山，都被他打得落花流水。超人鲍勃也能只身飞行，他最厉害的本领还是力大无穷，异常神勇，能轻松地把汽车托起，把大树连根拔起，能双手顶住列车避免脱轨，他还把巴迪花了十多年的工夫研制的已经升级到第九代的智能机器人打败了。可菲力就不同了，他只是一只小小的蚂蚁，既没有超强的力量，也没有什么武艺，而对手却是体量大得多、力量大得多的蛮横的蚂蚱群里的"恶势力"，他赖以抗争的本事是"点子"，是超群的创造性思维能力。在问题和挑战面前，菲力总会想到办法，总会有新的点子，贯穿整部动画片的是菲力的接二连三的点子。是菲力的点子逐渐提升了蚂蚁岛的抗争信心，逐渐削弱了"霸王"和随从们的威风，直到把"霸王"送入绝境。

　　意志力是英雄必备的第四种特质，也是最重要的特质。霍华德·苏伯说："永远不会停止，永远不会放弃，正是这种坚强的意志比其他品质更加注定了他们是英雄。"认定一个目标，一直顽强地坚持下去，不因对手的强大而气馁，不因冲突的激烈而退缩，不因挑战的严峻而放弃，这是最终赢得胜利的关键所在。这种坚强的意志同时也包含着对自身拥

① https://characterdesignreferences.com/art-of-animation-1/a-bugs-life

有的正直、勇气和本事的坚信，对行为正义性和必然战胜邪恶的坚信。据此引申开来，没有激烈的冲突，就没有英雄的故事，更不可能凸显英雄的形象。所谓"沧海横流，方显英雄本色"，说的正是这个道理。当猴王被送进太上老君的炼丹炉时，当鲍勃一家与失控的第十代万能机器人艰苦搏斗时，当蚂蚁菲力遭到"霸王"一再欺凌时，观众的心会被紧紧地揪起，会为主人公的命运而担忧，会期待主人公顽强地挺住，盼望他们取得最后的胜利。

成长类型动画角色——性格改变的历程

以成长为主题的动画片，基本上都是通过角色的改变来吸引观众。没有改变，便没有成长，改变决定一切。虽然改变也包括环境的改变，但这不是决定性的。只有发生在主人公性格上的改变，才是决定性的，才是最吸引观众眼球和心灵的。现实生活中，人们虽然渴望改变，希望通过改变自身来实现命运的改变，进而提升生命的价值，但是，由于改变的风险性以及其他种种原因，人们又常常懒于改变，回避改变，甚至害怕改变。而在电影院里观看电影故事里角色的改变，却是毫无风险、无所顾忌的，可以自由自在地享受改变带来的欢欣，达到心灵的满足。

发生在主角身上的改变，与自我认知的深化密切相关。一旦确认自己必须承担的责任和使命，主角便有了自我改变的不竭动力源。于是，摒弃平庸、懒惰、消极、怯懦，代之以进取、勤奋、积极、果敢，便成了必然的选择。

《狮子王》中的王子辛巴和《千与千寻》中的小姑娘千寻，同属于成长类型动画片中的主角，"随改变而成长"是他们的共同特点，但改变的故事不同，改变的轨迹也不同。

辛巴的出生，是森林王国的一件大事，所有的动物臣民都为之欢呼、歌颂——森林之王后继有人了。但他的叔叔刀疤却没有参加辛巴的典礼，刀疤认为是辛巴这个"小毛球"夺走了他的未来国王的位置，在内心里对他充满了敌意。这时的辛巴正处在幼稚阶段（如图1-4所示），他不但不可能识别叔叔刀疤的真实面目，而且对于自己的成长方向都是迷茫的。他还不明白为什么一个国王不可以随心所欲，他只是崇尚勇敢，以为有了"勇敢"便有了一切。刀疤利用了辛巴的幼稚，诱骗他违抗父亲的命令跑入了大象的墓地，遭遇了土狼的攻击。若不是国王木法沙及时赶到，辛巴就被土狼夺去了性命。木法沙告诉辛巴："只有需要的时候，我才勇敢……勇敢并不意味着你要去找麻烦。"阴险的刀疤和土狼们一起策划了更大的阴谋——谋害国王和辛巴，篡夺王位。刀疤又一次诱骗辛巴，让他在大峡谷的岩石旁等候。结果，土狼们驱赶受惊的兽群潮水般涌向辛巴，辛巴在兽群前奋力奔跑。木法沙又一次及时赶到，救下了辛巴，可自己却被兽群撞下了峭壁。身处岩架上的

刀疤本可以把攀登的木法沙援救上来，但他却把自己的亲哥哥国王木法沙推下去。木法沙死了，辛巴悲痛欲绝。刀疤利用了辛巴的内疚心理，把木法沙死去的责任全部推给了辛巴，并鼓动辛巴逃跑，跑得越远越好。跑到火热沙漠里的辛巴昏厥过去，丁满和彭彭把辛巴从肉食鸟的嘴底下抢救出来，带他来到丛林里。一向快乐的丁满和彭彭，以他们"忘掉过去，不用担心，听天由命"的理念把辛巴带进了无忧无虑的快乐生活。在嬉戏玩耍中，辛巴逐渐长成一头健壮的雄狮。

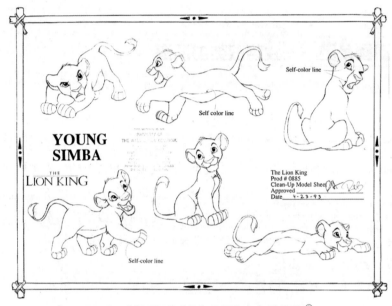

图 1-4 《狮子王》"幼年辛巴"角色设定稿[①]

在此之前所有的这些都是为了辛巴的真正改变所做的铺垫，观众在纠结中充满了期待，期待辛巴成长为足可担当大任的雄狮，期待辛巴从刀疤手中夺回王位，拯救衰败的王室和饥饿的臣民。如何唤起辛巴的责任意识，成了整个故事、整部影片的关键。编导们为此安排了三个环节。第一个环节，娜娜与辛巴相遇，娜娜向辛巴诉说刀疤当了国王之后大家的苦难处境，力劝辛巴回去承担大任。辛巴内心很矛盾，他仍在为父亲的死而内疚，为他的"过失"而痛苦。第二个环节，拉菲奇带辛巴去看他的父亲，先是看水中的倒影，又看到云层中的狮子模样，接着听到了父亲木法沙的深沉的呼唤。木法沙说："辛巴……你已经忘记你是谁，所以你也忘记了我。看看你自己，辛巴，你已经变得更强壮和更聪明，你一定要承担起你的责任。""要记住你是谁。你是我的儿子，也是唯一的国王。""要记住你是谁……""要记住……""要记住……""要记住……"很显然，辛巴被父亲的话深深地震撼了，他已经知道自己必须做些什么，但仍觉得从逃避自己的过去转变到面对自己的过去是一件很困难的事情。第三个环节，拉菲奇用木杖狠狠地敲击在辛巴的头上，辛巴

① Art of the Lion King (part 1): https://characterdesignreferences.com/art-of-animation-7/art-of-the-lion-king-part-1

吃了一惊，不知道拉菲奇为什么打他，拉菲奇说："那并不重要！它已经过去了！哈哈！"这一次，辛巴的理智终于被敲醒了，他终于决定回到自己的王国，为自己的王国而战斗（如图1-5所示）。

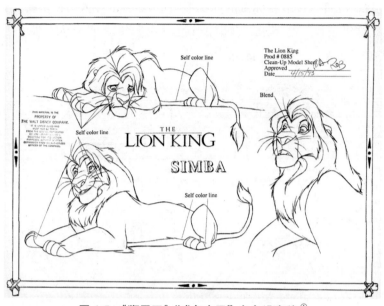

图1-5 《狮子王》"成年辛巴"角色设定稿[①]

辛巴的成长轨迹有一种天然的注定性，他一出生就是带有光环的，他是王国中唯一的王子，是未来的国王。不管遇到怎样的曲折、困难、凶险，观众对于辛巴的期待一直是指向明确的——希望他真正地成长为国王。而《千与千寻》中的千寻则不同，她只是一个普普通通的小女孩，一个依赖父母的怯懦孤僻的小女孩，观众们看到千寻只身进入"聚集八方神仙鬼怪的油屋"时，对她既有期待也有担心，甚至担心多于期待。随着剧情的发展，千寻逐渐改变，观众对千寻的期待值也越来越高。

千寻进入油屋后的第一个考验是必须找到工作，因为"在这里没有工作的人，会被汤婆婆变成动物"。很显然，千寻已经没有退路了，她要在汤屋里活下来已经别无选择。为了在一个完全陌生的环境里找到工作，她必须改变自己去寻求支持。如果她还是像以前那样孤僻，而不是积极地与人交流；如果她还是像以前那样懦弱，而不是走向勇敢，走向坚持，那么就极有可能因找不到工作而被变成动物。千寻先是去找十分忙碌的锅炉爷爷，希望留在那里工作。锅炉爷爷虽然没有收留千寻，却还是被千寻的诚恳与勇气感动了，他热心地指点千寻："反正要工作就得汤婆婆签约，你自己去试试运气吧！"千寻在小玲的帮助下来到了汤婆婆住的顶楼，她开始请求的时候还是怯生生的："请您……让我在这里工作！"汤婆婆则说了一大堆话来表示拒绝，甚至说："你也回不去原来的世界了，我让

① Art of the Lion King (part 1): https://characterdesignreferences.com/art-of-animation-7/art-of-the-lion-king-part-1

你变成小猪吧！也可以变成石灰。"千寻虽然很害怕，却没有放弃努力，她仍在说着她的请求："求求您，让我在这里工作吧！"她不仅在坚持，而且说话的声音也越来越大了："我真的想在这里工作！"汤婆婆厉声喝道："住口！为什么我一定要雇用你？看起来迟钝又爱撒娇又爱哭，没有工作适合你做的，我不同意。"可千寻依旧在坚持"我想在这里工作""请让我在这里工作"的请求。最后，汤婆婆终于答应了千寻的请求，与她签约了，但她也被迫丢掉"千寻"的真名，改称"小千"（如图1-6所示）。

图1-6 《千与千寻》"千寻"角色设定稿①

千寻面临的第二个考验，是为特大号的"腐败神"——其实是"河神"清洗污垢。当"河神"进入澡堂时，他身上散发的恶臭气味熏得所有的人都掩鼻而去，小玲端着的饭菜瞬间就腐烂了。接受任务的千寻没有被吓倒，没有退缩，而是勇敢地冲到最前沿，并一直坚持到完成全部的清洗任务。千寻以自己的改变，以自己的勇敢与坚持，为汤婆婆和油屋赢得了一大笔财富，包括汤婆婆在内的油屋人开始对千寻刮目相看，汤婆婆甚至号召大家"要向小千学习"。

千寻面临的第三个考验，是平息"无面男"的吞噬风波，并拯救"无面男"。千寻进入油屋之后，先后得到了白龙、锅炉爷爷和小玲的帮助，让她体会了帮助价值对于无助的人具有什么样的意义，因此，她也开始尽可能地去帮助别人。当她看到"无面男"站在雨中的孤独无奈的样子，就打开一扇门让他进入油屋里避雨。让千寻想不到的是，正是这个"无面男"在油屋里制造了吞噬风波。千寻急匆匆赶到现场时，"无面男"已经把三个人吃下去了，油屋里的人一片恐慌。"无面男"非常直接地表达了对千寻的好感："要金子？我只给小千，不给别人。小千想要什么，你说说看。"而千寻则针对"无面男"的内心极度空虚和强烈的饥饿感说道："你想吃掉我的话，先把这个吃掉吧！这本来是要留给我爸爸

① Art of Spirited Away: https://characterdesignreferences.com/art-of-animation-9/art-of-spirited-away

妈妈吃的，现在就先给你吧！"千寻拿出了河神给她的用来搭救父母的药丸，送给了"无面男"，拯救了这个完全陌生的人。至此，千寻已在改变中成长为一个独立、勇敢、真诚、乐于助人并受人喜爱的小姑娘。接着，她又费尽心思搭救了曾经救过她的白龙，粉碎了藏在白龙身体里的邪恶符咒，赢得了白龙的人性回归。最后，千寻救出父母，踏上了回家的路程。

情感类型动画角色——心中的挂念与依恋

在说到情感类型时，我们必须首先对"情感"这一概念加以限定，在这里，"情感"专指亲情、爱情和友情这一类对于人的一生起着支柱作用的情感。情感类型动画片的主旨是把角色的情感体验通过视听语言传达给观众，并使观众受到感染，在内心中唤起同样的情感体验。相比其他艺术样式，动画更加擅长幻想和虚构，然而，无论怎样的幻想，怎样的虚构，由角色传达出来的情感总是真实的，因为假的、矫饰的情感是无法打动观众的。情感自有情感的逻辑，不能拿理智的尺子去衡量；情感自有情感的力量，不但经得起各种艰难险阻的挑战，而且经得起流逝的时光的打磨。

以思念为例，亲人、爱人、友人之间的思念，无不具有跨越时空而绵延不尽的特点。虽然思念经常带有感伤的色彩，有时甚至是凄楚的、悲凉的，但也最真实地表现了情感的纯粹和悠长，因而也是美丽动人的。获得2001年第73届奥斯卡最佳动画短片奖的《父亲和女儿》（如图1-7所示），述说的便是一个女儿对父亲绵延一生的等待与思念的故事。短片以父亲与女儿的岸边分别为开端，父女俩分别骑着大的和小的自行车来到堤岸边，分别时，女主角还是一个小女孩，高大的父亲抱起小女孩，亲切地与她吻别。父亲划着小船离开了，留在堤岸上的小女孩焦急地等着父亲的归来。远景里的小女孩像一只小鸟跳着、望着，却并没有等到父亲。直到天色已晚，小女孩才骑着自行车离开了堤岸，父亲的自行车依旧倚在树旁。父亲没有如约回来，也没有音讯捎回，女孩对于父亲的等待和眺望自此便一直没有停止。父亲离开的大树旁，成了女儿日复一日、年复一年魂牵梦绕的地方。随着季节的更替、时光的流转，影片的背景在不停地变幻，或者是太阳升起，或者是太阳落下；或者是狂风大作，或者是大雁飞过；或者是春鸟鸣叫，或者是月光朦胧；或者是落叶纷纷，或者是白雪皑皑，但是，女儿的自行车的车轮一直在转动，女儿在路上骑行的身影和在大树旁驻足眺望的姿态却一以贯之。同时，编导又有效地避免了简单重复和单调推进，而是力求随着季节的更替、天气的变换和主角年龄的增大，在女儿的装束和动作上实现同中有异，变而不离其宗。狂风中，女儿艰难骑行，长发飘飘；夜晚，女儿凭借自行车一束灯光缓慢前行；女友们一起出行路过父亲离去的地方，女儿忍不住停下来张望，而女

友们都回头看她,催促她快走;女儿与丈夫、两个孩子一起来到她等待父亲的地方,孩子们在河边嬉戏,丈夫在河边伫立,而她则在岸上凝望。这一个又一个的镜头,弹拨着情感的琴弦,使观众应和着女儿的心跳而心跳,应和着女儿的企盼而企盼。影片中,编导们设置的女儿在路上多次与行人擦肩而过的情景,也别具匠心、意味深长。当她还是小女孩时,与她擦肩的是推车前行的老妇人;当她是青春少女时,与她擦肩的是中年妇女;当她是老年妇女时,与她擦肩的是活泼的小女孩。时间在自然流逝,人们也都按着各自的节奏生活,唯有女儿的心执着地保留着一个念头:思念父亲,等待父亲。到了影片的最后,女儿已经年迈,只能推着自行车来到父亲离去的地方,她看到河床已经干涸,忽然决定下去看个究竟……无论时光怎样流逝也无法冲淡父女之间的深厚感情,而女儿和父亲的角色也因为父女之间的关系而鲜活,给人留下了难以磨灭的印象。

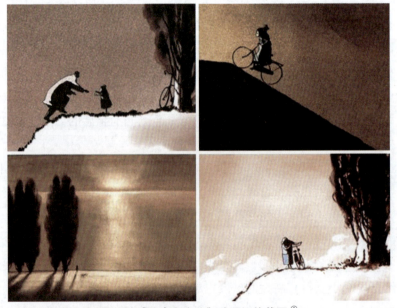

图1-7 《父亲和女儿》动画短片截图[①]

而《美女与野兽》中的美女贝尔(如图1-8所示)也是典型的情感型角色,她非常关心她的父亲,当父亲误入野兽城堡后,贝尔心急如焚地前去解救父亲,为了让野兽释放父亲答应了野兽的条件——自己留下来替换父亲。而在城堡里与野兽日复一日的相处中,贝尔逐渐被野兽的真诚所打动,贝尔内心深处对野兽也产生了难以割舍的感情。当贝尔得知父亲重病时,她非常纠结,一方面她想回家看望病重的父亲,而另一方面她又不忍心离开野兽。野兽当时正处于命运转折的紧要关头,但他不想让贝尔陷入痛苦之中,他在与贝尔的相处中学会了为他人着想,再也不是当初那个冷漠无情的野兽了。当贝尔再次赶回野兽身边时,野兽已经奄奄一息,贝尔伤心至极,而她对野兽的真爱却解开了咒语,野兽重获

① http://www.flicksnews.net/2008/11/blog-post_28.html

新生，变回了本来的面貌。贝尔与野兽之间的爱情从本质上改变了野兽的冷漠，使野兽的精神和灵魂得到了升华，野兽变回人形也就意味着他已经真正成为一个有血有肉、有情有感的人，也意味着爱情的力量是神秘而强大的。

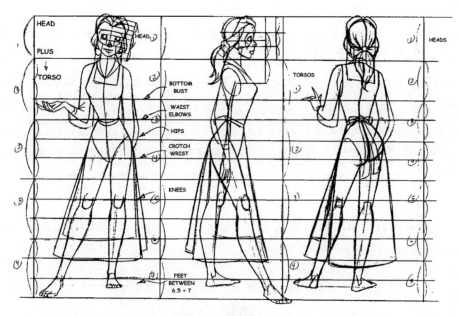

图 1-8 《美女与野兽》"美女贝尔"角色设定稿①

有些情感型角色的情感在不由自主地抒发着、释放着，正如《父亲与女儿》中女儿对父亲的绵延不绝的思念与牵挂，而有些却在极具戏剧性的变化中累积着、转变着，正如《美女与野兽》中的贝尔，她对野兽本是陌生的，第一印象也极为不好，她极不情愿地留在野兽身边，而却在与野兽相处的过程中逐渐转变，对野兽的感情与日俱增，最终真正地爱上了野兽，形成一条美丽的情感弧线。

叛逆型动画角色——不满现状的突围

叛逆类型的动画片，以"不满"和"突围"为聚焦点。"不满"，就是对身处的现状不满，也对现状中的自己不满。这类动画从多角度证明现状已经固化，改变已无可能，唯一可以改变的是自己和自己的同伴，而改变的途径是从现状中"突围"出去，到一个新的天地去寻求自己理想的生活。叛逆类动画角色对于生存现状的不满，可能出于对一切都按部就班的厌倦，也可能出于对即将来临的危险的警觉，但共同点是一种觉醒，一种不甘于

① Art of Beauty and the Beast: https://characterdesignreferences.com/art-of-animation-2/beauty-and-the-beast-part-1

现状的觉醒。虽然这类角色的着眼点并不是改变现状，而是选择了逃离，但也同样需要有挑战的勇气。叛逆型的角色有着强大的内心动力，同时也在大胆尝试的过程中更加坚定自己的信念，也许为之付出以后的结果有好坏之分，但在努力的过程中，角色的个性得以充分的释放，所做出的自我改变也令人惊奇而感动。

《圣诞夜惊魂》中的杰克（如图1-9所示）就是典型的叛逆型动画角色，已经成功举办数届万圣节的领军人物杰克在一次次成功以后出现了一种自我否定的状态，他内心深处对自己的这份工作产生了质疑，开始对以往引以为傲的种种不屑一顾，而直到他误入圣诞城时，他才顿悟，原来他真正期待的是把欢乐和爱带给人间，他觉得这远比吓唬人要好得多。于是他开始了一系列努力去扭转现实，他绑架了圣诞老人，他决定要取代圣诞老人去亲自操办圣诞节的种种事宜，然而最终的结果并不如意，杰克承办的圣诞节以失败而告终，然而他却从此开始重新认识自己，知道了自己的价值所在和真正的责任所在。观众也被叛逆十足又充满鬼点子的杰克所感动，因为即便杰克在整个过程中的方向是错的，结果是坏的，但杰克的真诚和执着却深深地打动着我们。杰克这个角色的塑造之所以深入人心，也正是因为他的叛逆精神和真诚情怀。

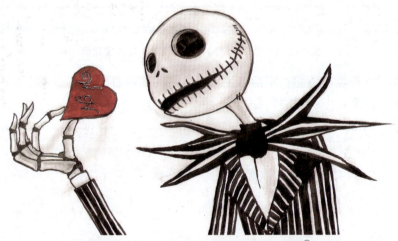

图1-9 《圣诞夜惊魂》"杰克"角色设定稿[①]

《小鸡快跑》中的母鸡金婕和伙伴们（如图1-10所示）在养鸡场里过着朝不保夕的日子，他们时刻面临着被制作成一盒一盒的鸡肉罐头的危险。善良而又叛逆的金婕内心深处开始萌发出扭转现实的想法，并开始有计划地一步一步采取行动。她决定凭借大家的智慧与勇气，一起打倒养鸡场主人特维迪夫妇，带领伙伴们一起逃出农场，去寻找梦寐以求的自然生活。尽管过程中困难重重，惊险万分，但金婕始终没有改变她坚定的信念，毅然决然地奋勇向前。

① https://www.hdwallpapers.in/the_nightmare_before_christmas_jack_skellington_having_heart_art_in_hand_in_white_background_hd_movies-wallpapers.html

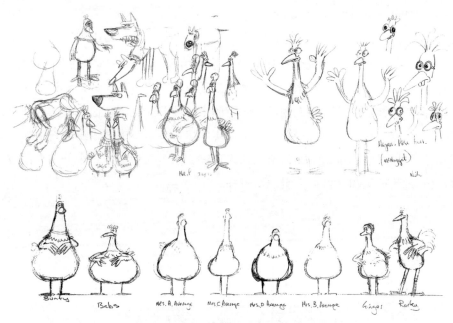

图 1-10 《小鸡快跑》角色设定概念稿[1]

同样是叛逆型角色，金婕显然要比杰克更为单纯，金婕的目的就是带领伙伴逃离农场过上自由的生活，她并没有太多的自我矛盾需要处理，几乎都是外部压力迫使她做出抉择。而杰克这个角色则更加矛盾，更加复杂，因为实际上并没有外界的压力去迫使他做什么，他的动机完全是发自内心深处的自我矛盾，他不满足于年复一年重复性的工作，即便这项工作他已经驾轻就熟，甚至可以说登峰造极。但是杰克却隐隐觉得空洞乏味，他觉得自己应该做出改变，在一次偶然中他认识到圣诞节的美好，觉得承办圣诞节才是他实现自我突破自我的途径，从而毅然决然地走向了这条并不适合他的道路，虽然最终以失败告终，他却从中重新找到了真正的自我。可以说，杰克在叛逆中实现了对于自我的认知，也在叛逆的过程中重塑了自我。

梦想类动画角色——突破局限的不懈追求

梦想类型的动画角色心中总会有一颗梦的种子，也许这个梦在别人看来微不足道，也或许根本就不切实际，但是对于主角来说却是生命中不可或缺的重要因素，主角总会想方设法去实现梦想，从而实现自我价值。梦想的力量是无穷的，是催人上进的，每个有梦想的人都会在不知不觉中被这个梦想影响着命运。而无论命运如何曲折离奇，只要心中怀

[1] How 'Chicken Run' Stayed Aardman：https://animationobsessive.substack.com/p/how-chicken-run-stayed-aardman

揣梦想就不会孤单，不会迷惘，不会迷失自己。

《飞屋环游记》中的卡尔（如图 1-11 所示）自幼就为探险的电影所着迷，心中埋下了一颗去探险的种子，他和他的妻子在年幼时就志趣相投，同样对远方的神秘世界感兴趣，共同努力去实现去飞行探险的梦想，然而苦于生活总是出现各种变故，导致梦想始终未能实现，直到怀着遗憾的妻子离开人世后，年迈的卡尔才开始痛下决心，毅然决然地踏上了逐梦之路。卡尔用一万只气球打造了一座可以飞的房屋，这种方式本身也充满了梦幻，在追逐梦想的过程中虽然困难重重，但卡尔从未退缩，因为在他心里这个梦被无限放大，足以给他带来充足的勇气和动力去克服一切阻挠。

图 1-11 《飞屋环游记》卡尔角色设定概念稿①

《疯狂动物城》中的兔子朱迪（如图 1-12 所示）从小就梦想能成为动物城市的警察，然而在动物城里，食草动物总被视为弱势群体，身为兔子，也许种植萝卜才是他们最应该去做的事情。然而朱迪的梦想并没有被现实中的束缚所捆绑，她还是通过自己的努力跻身全是"大块头"的动物城警察局，成为了第一位兔子警官，尽管她的工作只是贴罚单，但她仍然乐在其中。为了进一步证明自己的实力，朱迪决心侦破一桩神秘案件。追寻真相的路上，朱迪迫使动物城里以坑蒙拐骗为生的狐狸尼克帮助自己，却发现这桩案件背后隐藏着一个意欲颠覆动物城的巨大阴谋，他们不得不联手合作，去尝试揭开隐藏在这巨大阴谋后的真相。朱迪在一步步实现梦想的道路上不仅证明了自己，也为整个种族，乃至所有弱势群体发出了强有力的声音，告诉人们只要有梦想，只要肯付出，没有什么可以阻挡前进的步伐，无论你的先天条件是多么不足，在追逐梦想的路上都会有所收获。

① Pixar Animation Studios：https://www.pixar.com/feature-films/up

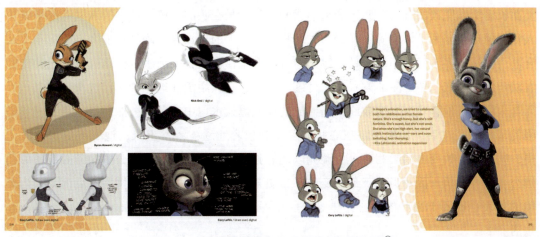

图 1-12 《疯狂动物城》兔子朱迪角色设定稿[1]

《飞屋环游记》中的卡尔和《疯狂动物城》的朱迪，都是为了他们童年就有的梦想而付出着，尝试着，奋斗着。不同的是，卡尔的梦想更加现实，他的梦想始终被现实牵绊和影响，一直到他老了之后才有精力去实现他去探险的梦想，尽管他梦想的实现方式也充满了离奇和浪漫的元素，但总而言之，卡尔这个角色依托现实生活进行了一场寻梦之旅。然而朱迪则不同，她在动物乌托邦的世界中是只普普通通的兔子，却要在肉食动物为主导的世界体系中成为一名警察，这个梦想虽然听起来不大，但对于朱迪来说却意味着需要付出巨大的努力，因为朱迪不仅是突破自我，她梦想的实现标志着弱势群体与强势群体拥有一样的平等权利，这对于食草动物们是从未逾越的鸿沟，却在朱迪追寻梦想的过程中得以实现。朱迪这个角色存在于动画所打造出来的全新世界体系中，不同于人们所存在的现实世界，但内心情感和对梦想的执着与付出却又是和现实世界相似并融通的。

怪物类动画角色——外表下的温情

怪物类动画角色总是有着奇怪甚至丑陋的外表和让常人难以理解的古怪行为，他们不按常理出牌，不走寻常路，不在乎他人对自己的看法，他们特立独行，我行我素，看似冷酷无比，但实际上他们的内心也有软弱之处，也有着让人动容的温情。这种外在和内在的不统一，使角色更加立体鲜活，给人的印象更加深刻，他们的每一个决定都更能牵动着观众的心。此外，他们的转变也更加让人感动。

《怪物史莱克》中的史莱克（如图 1-13 所示）浑身都是绿色的，近似椭圆形的大脑袋

[1] *The Art of ZOOTOPIA*. By Jessica Julius. Preface by John Lasseter.

上面长着宽大肥硕的五官，两个喇叭形状的小耳朵长在头的两侧，这样的造型看起来就让人觉得他是个粗陋不堪、脾气暴躁的大怪物。实际上的史莱克也确实不那么友善，不那么合群，他对很多事情都不屑一顾，比如他就很看不惯童话里的故事，他总有着自己独到的看法和解决方式。他的生活方式也"奇葩"无比，喜欢用沼泽地里的泥巴洗澡，用虫子当牙膏来刷牙，他喜欢在水池放屁，而他放的屁能熏死水池中的鱼……然而当他遇到机灵坚强的菲奥娜公主后，他那深藏在心底的善良和包容通通被激发出来，他变得更加勇敢无畏，同时也开始变得温柔和善。史莱克以他的独特魅力赢得了菲奥娜公主的芳心，使菲奥娜公主也开始勇于面对诅咒，最终变成了与史莱克一样的绿怪物，而她并不后悔，因为再美的外表也比不上高尚的内心，更难得的是两个相爱的人能够再无隔阂和担忧地在一起生活。

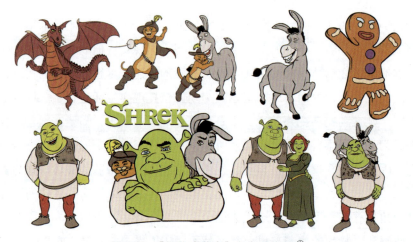

图 1-13 《怪物史莱克》角色设定稿[①]

《星际宝贝》中的史迪奇（如图 1-14 所示）是外星球实验室里研制失败的小魔怪，他是"626 号试验品"。因为他是出于邪恶的目的而被创造出来的，所以他的破坏欲和杀伤力很强，最终被流放。谁曾想他破坏了关押他的飞船，逃到了地球上。为求得生存，他伪装成一只流浪狗，并被一个叫莉罗的夏威夷小女孩所收养，也获得了"史迪奇"这个名字。刚开始，史迪奇改变不了他的野性，游戏中和生活中总是搞破坏，而在与可爱的女主人莉罗相处的日子中，莉罗总是教他什么是"家人"，而他也渐渐地理解，开始收敛野性，他心底的真诚和忠实的品质被慢慢激活，他开始学会关爱他人，帮助他人，真正融入了莉罗一家，成为莉罗真正的家人。

怪物们各有各的古怪之处，史莱克在童话的世界中颠覆着常规，史迪奇在外星与地球的穿梭中谱写着离奇。史莱克这个怪物角色的出现可以说对于常规模式下的童话故事架

① Shrek SVG Shrek PNG Files Svg for Cricut Shrek Font Shrek – Etsy：https://www.etsy.com/listing/1403257750/shrek-svg-shrek-png-files-svg-for-cricut.

构做出了重大突破,再也不是王子与公主从此过上幸福生活的通俗结局,史莱克的爱情并没有让他变成帅气的王子,反倒使本来美丽的菲奥娜公主变成了与他一样的绿皮怪物,这个反转打开了根深蒂固的思维创作模式,这也正是《怪物史莱克》风靡全球的重要原因。史迪奇的身上则与生俱来地带着嚣张难缠,因为他本身就是外星球实验失败的产物,他冒充宠物小狗吸引小主人收养,而他并没有宠物狗的乖巧可爱,他的嚣张本性很快就暴露无遗,但在主人莉罗的包容和关爱下,史迪奇的内心深处发生着巨大的变化,逐渐真正地理解了家的含义,爱的意义,这个小怪物慢慢开始以他特有的方式去表达他对家人的关爱。

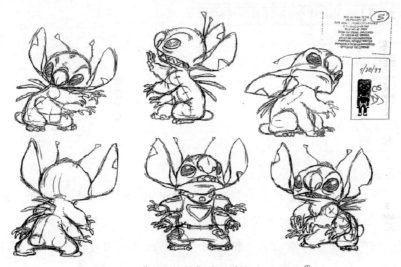

图 1-14 《星际宝贝》史迪奇角色设定稿①

虽然,类型动画片划分的标准是什么,究竟有几种类型,尚无定论,但类型动画片却是真实的存在。把角色形象放在类型里加以研究,可以使我们更清楚地认识什么是"这一类",什么是"这一类"中的"这一个",进而认识"这一类"的模式和套路是怎样的,在这样的模式和套路里面,某一部动画片又是如何塑造角色形象的,是如何收到"即在意料之中又在意料之外"的艺术效果的。尽管本章的论述还比较粗糙,还不够深入,还不能完整准确地回答上述问题,但足够证明把角色形象放在类型中加以研究是必要的,也是有价值的,也足够证明,属于一个类型的动画角色确有共同之处,确有已经为大家所认同的模式和套路。这几种模式和套路各有各的优势,各有各的吸引力。英雄类动画在抗争中展现的刚强人格,总会让人感受到捍卫正义的可敬;成长类动画角色走过的改变性格的艰难历程,总会让人感受到改变带来的欢欣;情感类动画角色饱含深情的挂念和依恋,总会让人感受到情感的魅力;叛逆类动画角色因不满现状而突围,总会让人感受到沉思与觉醒带来的快意;梦想类动画角色突破自身局限不懈追求,总会让人感受到追求梦想的壮丽;怪物类动画角色与外表形成反差的温情,总会让人感受到人性的温馨。这恰好证明,那些为

① Art of Lilo & Stitch: https://characterdesignreferences.com/art-of-animation-5/art-of-lilo-stitch

人们所熟悉的，恰是人们恒久感到亲切亲近的，人们向往真善美的价值取向是如此的坚定。各种类型动画角色的形象塑造虽然形成了相对稳定的模式和套路，却没有被固化，更没有对角色的形象塑造形成束缚与羁绊。动画角色的形象塑造仍然享有很大的自由度、很广阔的空间，一个个鲜活的、富有个性的动画角色已经分别站立在各种类型的行列中，类型动画片和类型动画角色的创新还在发展中。

创新实践环节：如何构思动画角色

同样是角色，动画角色与影视作品中的真人表演的角色有着很大的区别，最重要的区别就是影视角色可以按照演员自己对于剧本的理解，在导演的引领下进行角色塑造，而动画角色则完全是由角色设计师构思并绘制出来的。因此，如何进行动画角色的构思是非常关键的。

构思动画角色可以遵循以下步骤。

（1）确定角色的基本信息。首先，确定角色的基本信息，包括性别、年龄、种族、身高、体型等。这些基本信息将帮助你更好地构思角色的外貌和特征。

（2）设定角色的个性特点。思考角色的个性特点，例如勇敢、聪明、幽默等。这些特点将决定角色在故事中的行为和决策，以及与其他角色的互动方式。

（3）设计角色的外貌。根据角色的基本信息和个性特点，设计角色的外貌。考虑角色的面部特征、发型、服装、配饰等，以及可能的特殊标志或特征，如独特的眼睛、特殊的服装风格等。

（4）确定角色的背景故事。为角色构思一个背景故事，包括他们的家庭、教育背景、职业等。这将帮助你更好地理解角色的动机和行为，并为故事提供更多的发展可能性。

（5）考虑角色的动作和表情。思考角色的动作和表情，以及他们在不同情绪下的反应。这将帮助你在动画中更好地诠释角色的情感和个性。

（6）设计角色与其他角色的互动。考虑角色与其他角色的互动方式，包括友谊、爱情、竞争等。这将为故事提供更多的冲突和发展可能性。

（7）不断完善和调整。在构思过程中，要不断完善和调整角色的细节。可以通过绘画、写作、角色设计软件等方式来表达和记录你的构思。

最重要的是，要保持创造力和灵感的开放性，不断尝试新的构思和想法，以创造出独特和有吸引力的动画角色。

以学生习作《环保小精灵》中的角色设定为例，根据剧本对角色的描述可以了解到角色的基本信息，如"杨欢欢"是校园里最有才艺的女孩，学习成绩非常好，经常得到

老师的表扬。在图 1-15 所示的角色设计作业中，以"杨欢欢"为主角，进行了角色比例图、转面图、动势图和表情图的设计。在动势图中将"杨欢欢"擅长跳芭蕾舞的才艺展现出来，表情图中恰当地对角色的性格和情绪进行了诠释和表达。比例图中，左侧第一位是"杨欢欢"，第二位是"爆米花"，第三位是"沈小宝"，其中"爆米花"是一个性格外向开朗，喜欢说说笑笑，爱打小报告的女孩子，和"杨欢欢"的性格形成了鲜明的对比，角色设定上不难看出，"爆米花"的形象和装束更加飒爽，和文静的"杨欢欢"在视觉上也形成了反差。第三位"沈小宝"是一个调皮捣蛋的男孩，不爱学习，喜欢运动，害怕老师"找家长"，他却是"杨欢欢"的忠实粉丝。在设计"沈小宝"角色时，考虑到他喜欢运动，为他设计的是运动装，发型也设计得比较动感，显出他调皮好动的性格特征。

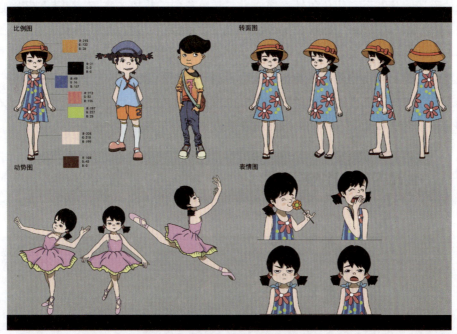

图 1-15 《环保小精灵》角色设计 [①]

上述的角色设计作业是在有剧本的前提下进行设计的。如果在没有剧本的情况下，可以从熟悉的人物入手进行动画角色设计的练习，以自己和关系密切的亲朋好友为原型进行动画角色设计，这样会让我们迅速地找到性格和形体的逻辑关联。为了让学生们较快地理解角色设计的设计依据及视觉表达方法，布置以下作业。

作业要求

设计四个以上动画角色。

（1）主人公是以自己为原型的角色，将自己的形象特征与某种动物/植物/物品的造型相结合，运用拟人方法创作。

① 作者：刘子渲。作品：《环保小精灵》角色设计。课程：卡通设计基础。指导教师：张月音。

（2）其他三个角色的原型可以是自己的家人或者朋友，造型方法不限，风格需要与主人公风格统一。

（3）在比例图中绘制四个以上动画角色（色彩/灰度/线稿均可）。

（4）在表情图绘制主人公的 6 个以上表情（灰度/线稿）。

（5）在动势图左侧绘制主人公的典型动作，需要上色。右侧绘制 4 个以上动势（线稿）。

（6）在转面图中绘制主人公的正/侧/背角度图（色彩/灰度/线稿均可）。

如图 1-16 所示的角色设计作业中，参考了自己的形象及宿舍室友的形象，运用动物拟人的方法进行动画角色设计，分别选择了狐狸、柴犬、兔子和仓鼠的拟人性格特征进行了对应的设计。从左至右的角色性格依次为：红色狐狸（热情、睿智），绿色柴犬（元气、活泼），蓝色兔子（沉稳、高冷）。粉色（可爱、天然呆）。最左侧的形象就是该同学结合自己和狐狸的特征进行拟人化设计后得到的形象。在运用动物拟人的方法时应该注意，人物的性格特征需要和动物的形体特征以及给人的印象相结合，例如，聪明伶俐又略带狡猾的人物就可以考虑与狐狸这样的动物相结合来设计动画角色，性格比较温顺乖巧或很俏皮的人物就可以考虑和兔子这样的动物相结合来设计动画角色。

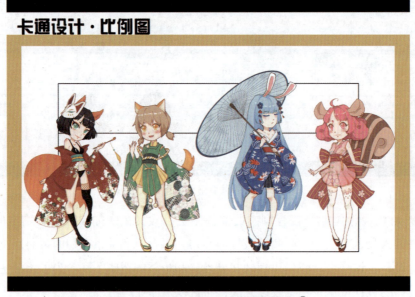

图 1-16　动物拟人设计 - 角色比例图①

当动画专业的学生进行动画短片创作时，动画角色设计也必然是动画前期非常重要的环节，如图 1-17 所示的《红鸟飞过时》是由学生们创作的三分钟短片，在这部动画短片中，红色头发的小女孩经历了一场惊心动魄的探寻大自然之旅，内心丰富而又坚定勇敢

① 作者：高千惠。作品：动物拟人设计 - 角色比例图。课程：卡通设计基础。指导教师：张月音。

的性格特征在角色造型和配色中体现得很恰当，简约的服饰也体现了野外求生的情景，神秘生物和女孩的比例关系充分体现了人在自然中的渺小。

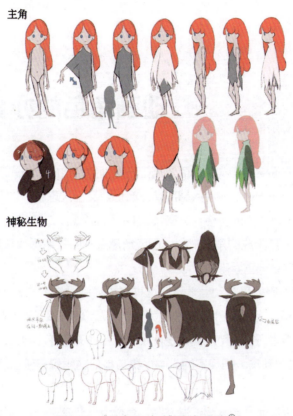

图1-17 《红鸟飞过时》角色设计 [1]

思考与练习

1. 总结你自己的性格特点，并据此绘制速写，在速写的基础上进行卡通化设计。

2. 思考一下，在众多的动画角色中，你认为塑造最成功的动画角色是哪一位？为什么？

[1] 作者：王川、朱慧婷、李奕明、周品池等。作品：《红鸟飞过时》。课程：动画片全案包装设计。指导教师：张晓辉、张月音。

第 2 章
动画角色的亦真亦幻特性

　　动画角色设计一方面需要切实的生活依据，一方面需要自由浪漫的想象力来提升设计的品质。动画角色的魅力正在于他们既使人感到熟悉亲切，又出人意料，让人耳目一新。所谓"亦真亦幻"，就是既有再现现实的影像，又有虚幻世界的影像，二者或分列，或重合，或穿插，形成一种真幻难辨、浑然天成的角色形象。围绕角色展开的故事具有独特的吸引力和感染力，让人无暇顾及真假，只管一直看下去。

　　为什么会这样呢？因为只有动画才可以这样轻松便利地把真与幻组接在一起，重合在一起，穿插在一起。《玩具总动员》中的胡迪身为玩具，却以真与幻两种状态存在于两种世界里，在现实的人类儿童世界里它是一个玩具，是一个没有生命的存在，但在虚幻的玩具世界里它却是活灵活现的。《昆虫总动员》把现实的人类世界与虚幻的蚂蚁岛叠加重合在一起，使蚂蚁岛成了拟人化的世界。主角菲力虽然只是一只普通的小蚂蚁，却在与恶势力蚱蜢的抗争中表现出极强的正义感和责任心，他爱动脑筋，爱发明，有智谋，有本事，还有超凡的勇气，是蚂蚁岛上的"平民英雄"。《超人总动员》中的鲍勃·帕尔是一个具有超能力的人，但在日常生活中不得不把自己的超能力隐藏起来，按部就班地从事理赔科的工作，承担起养家糊口的职责。一有危机事件出现，他便挺身而出，趁机把他的超能力释放出来。鲍勃·帕尔的超能力本身就是虚幻性的。这些动画角色亦真亦幻的特性告诉我们，所谓"真"，并非就是真实，而是大家比较熟悉的现实影像。所谓"幻"，并非就是虚假，而是在现实的基础上创造出来的虚幻影像。虚幻里其实包含着真实的，或者说，虚幻的方式可以呈现出真实。虚幻是为了反映现实而产生的，是为了更好地呈现真实而产生的。亦真亦幻的角色和故事往往可以帮助我们更好地认识和理解真实，尤其是人性的真实。

真与幻两种状态并存相生

在动画片《玩具总动员》中，安迪的玩具们有两种状态。安迪不在的时候，他们是生龙活虎的，是有生命的存在，他们交流着，玩耍着，争吵着，厮打着。可是当安迪回来时，他们就恢复了玩具的本真状态，没有了声息，没有了活力，完全是被动的。小男孩安迪没有看见过，也不知道他的玩具们充满生机与活力的样子，而他的玩具们也不愿意让安迪看到他们"活"着的样子，他们愿意秘密地"活"着。玩具们与安迪的关系，是故事发展的基本线索。他们爱安迪，因为安迪从不折磨和糟蹋它们，这与另一个小男孩阿薛有很大的区别。他们唯一担心的是被新的玩具所取代，被安迪忽略或者抛弃。故事由此而在现实与虚幻之间穿行、延展……

在玩具中，以牛仔警长胡迪（如图 2-1 所示）最为安迪所喜欢，在安迪手上，胡迪是一个地地道道的布偶玩具，任由安迪摆布。安迪把他放在玩具车里，行进中碰到了纸箱，他便贴着纸箱坐下来；当安迪把他趴着放在楼梯栏杆上，他便顺着栏杆的坡度自然下滑；当安迪把他以坐姿放在沙发上，又把他弹到别的沙发上，他失去了依靠，便软软地倒下去了——这时的胡迪是不能自主的。

图 2-1 《玩具总动员》胡迪角色设定稿[①]

① Pixar Animation Studios：https://www.pixar.com/toy-story-4

因为妈妈要给安迪提前一周开生日派对，安迪急匆匆地把胡迪放回床上就跑到楼下去了。安迪一离开，胡迪就骤然恢复了生命感，他直直地坐起来，叫道："我的天哪！今天要开生日派对。"又对玩具们说："好了，各位已经安全了。"这时，玩具们从各个角落以各种方式聚拢过来。胡迪挺着腰杆，步伐矫健，一副领导者的风范。他召集玩具们开会，并在会上讲话，安排下个礼拜随安迪一起搬家的事情。他要求玩具们两两结伴，他说："我不希望任何玩具被丢下来。"他还针对担心被新玩具取代的情绪讲道："没有人可以取代我们，我们讨论的重点是安迪，我们被安迪玩了多少次并不重要，重要的是安迪需要我们的时候，我们就在他身边，那才是我们做玩具的目的。对吧？"玩具们并不都认同他的观点，因为胡迪与他们不同，胡迪是安迪的最爱，自然就没有什么忧虑了。很显然，作为玩具的胡迪，他的思维、情感和性格，只有在虚幻中才能得以展现。也只有在虚幻的世界里，他才能挺直腰杆走路，打着手势说话，眨着眼睛微笑。

自信开朗的胡迪遭遇了来自现实生活的第一次挑战：安迪在生日派对上得到的礼物——新玩具"太空骑警"巴斯光年（以下简称"巴斯"）的出现。安迪很喜欢这个新玩具，他把巴斯放在了自己的床上，而这里原本是胡迪一人拥有的地盘。

安迪和他的小朋友们离开之后，玩具恐龙便指着从床下爬起来的胡迪说："你被取代了。"胡迪仍旧自信地说："我刚刚怎么告诉你的？没有人可以取代我们。好了，不管那上面是什么，我们都要给他来一个……礼貌的、温和的、安迪房间式的欢迎。"可此后的情况却使他越来越感受到新玩具巴斯带来的压力。巴斯的飞行表演得到了玩具们的一片称赞，他们对巴斯产生了浓厚的兴趣。胡迪预感到"奇怪的事情要发生"，预感到他将失去爱，失去朋友的情谊。

已经感受到压力的胡迪又遭遇了来自现实生活的第二次挑战：安迪家的晚餐安排在"比萨星球"，妈妈只允许安迪带一个玩具。"只能带一个"，这在胡迪看来极有可能成为被巴斯取代的明确的转折点。胡迪对此十分担忧，他似乎已经预想到了"奇怪的事情"就要发生了，而他唯一能做的就是阻止巴斯被安迪带走。可他万万没有想到的是，巴斯竟阴差阳错地被弹出了窗外，事情由此而变得更加糟糕了。玩具们纷纷指责胡迪，诸如"你这暗箭伤人的凶手""你根本不配对我们发号施令""你受不了巴斯可能成为安迪最喜欢的玩具这件事实，所以你想要除掉他"等。他们甚至动手用胡迪自己的拉绳把他绑起来，而胡迪的所有辩白都无济于事，他陷入了不能自拔的困境。

这一次，是来自现实生活的援手，把胡迪从虚幻世界的困境里搭救出来。安迪回到自己的房间找不到巴斯，只好把胡迪带走。

掉到楼下的巴斯在树丛中看到了安迪坐的汽车，他从树丛中跃出爬上了车的后背。敏感的胡迪看到了巴斯，他高兴极了，他意识到只有巴斯可以证明之前那是个"天大的误会"。可是巴斯完全没有与他和解的意思，反而指责胡迪一直想毁灭他，生气地揪住了胡迪。正在他们扭打在一起的时候，安迪坐的车加好了油开走了，生生地把胡迪和巴斯给留

在了加油站。胡迪感到非常沮丧,叫道:"我被遗弃了,我是一个没人要的玩具。"而巴斯则仍沉浸在"跟星际总部会合"的梦想里,还在不住地呼叫。

胡迪好不容易劝说巴斯与他一起乘坐运输车来到了"比萨星球",却迎来了来自现实生活的第三次挑战:那个以折磨玩具为最爱的阿薛恰好也在"比萨星球"玩耍,胡迪和巴斯误打误撞地进入了那个阿薛"控制"的领地,被他一次性地抓了个"双重大奖",阿薛兴冲冲地把他们带回家中。这一次,胡迪和巴斯遭受的是最现实、最惊心动魄的厄运。阿薛对待玩具非常残忍,他一把夺过妹妹的玩具珍妮,说是给珍妮治病,实际上是施行"换头术",把珍妮的头换成了恐龙的头。他的所有玩具都受过他的残害,都是经他的"手术"重新组接的。这让胡迪非常惊恐,他的唯一念头就是逃走。而巴斯则完全处于另外一种状态,他在阿薛家的电视里看到了关于巴斯光年玩具的广告,经过仔细对照,他终于"知道自己是谁"了,终于确认自己的玩具身份了。他一直引以为傲的"太空骑警"的高贵身份以及与"星际总部"会合的梦想,在这一瞬间彻底轰塌了,这让他感到非常沮丧。正当巴斯百般苦恼之际,阿薛收到了一枚"火箭"邮件,上面注明"本物品极度危险请勿让儿童触摸",阿薛异常兴奋,喊道:"酷耶!我该炸什么呢?"他想炸胡迪但没有找到,于是把"火箭"捆在了巴斯身后,预备"发射太空人进入太空轨道"。危急时刻,胡迪再次显现了他的领导才能,他动员阿薛的玩具们和他一道搭救巴斯,有效地把玩具们聚拢在一起,详细地部署了他的搭救计划。

在此之前,虚幻世界与现实世界之间一直是有着明确界限的。不管是安迪,还是阿薛,他们都不知道,更不了解他们各自的玩具们在虚幻世界里隐秘地"活着",并演绎着各种各样的故事。而他们各自的玩具们也一直保守着他们的机密,只管在他们自己的世界里快活地"活着",而在现实世界里却毫无生机和活力,只能任人摆布,不可能有任何反抗行为。可到了搭救巴斯的关键时刻,他们就不能不跨越这条疆界了。假如他们不在阿薛面前变成"活着的玩具",怎么能实施搭救巴斯的行动计划,怎么能实现教育阿薛的目的呢?当阿薛对着捆在巴斯身上的"火箭"点着火柴,并开始倒数时,玩具们的声音响起来了:"把手举起来!你休想在这里为非作歹!"阿薛扔掉火柴,找寻声音的来源。"我们不想被炸掉!不想被打烂!不想被拆开!"阿薛惊异地反问:"我们?""没错!你的玩具们!"只见阿薛的玩具们从四面八方走出来,把阿薛围在中央:"我们玩具可以看到一切事情。"胡迪更直对着阿薛说:"听清楚,要乖!"这时的阿薛已被吓得几乎魂飞魄散了,不顾一切地跑进屋里。胡迪、巴斯和玩具们一起欢呼他们的胜利。

就在这一刻,他们看到安迪家的搬家车开走了,如果胡迪和巴斯不能追上搬家车,那就意味着他们自己把自己抛弃了。这是他们面临的第四次挑战。这时的胡迪与巴斯已经形成命运共同体,他们必须齐心合力追赶搬家车。经历了一个又一个的曲折之后,他们终于以玩具的本真状态回到了安迪的身边,安迪把他们紧紧地抱在怀里,却并不知道胡迪与巴斯经历了那么多……

虚幻中蕴含的人性真实

在《昆虫总动员》中，真与幻的关系呈现的是另外一种状态。真与幻之间并没有一道明显的界限，而是把真实的人间与虚幻的昆虫世界重合在一起，使蚂蚁世界恍如人世，蚂蚁的形象中蕴含着人性的真实。

影片中的故事发生在一个蚂蚁岛，一个蚂蚁的王国。这里的最高统治者是皇后，王国里住着她的女儿雅婷公主、最小的女儿小不点等皇室成员，以及数不清的辛苦劳作的蚂蚁。蚂蚁岛上的群体一向以循规蹈矩为传统，只要皇后或者雅婷公主一声令下，蚂蚁们都会一致行动，按照统一的规矩行事，按照确定好的路线行走。一旦发生意外，例如一片在他们看来无比巨大的叶子落下来，遮挡了前行的路线，他们便会立刻陷入惊慌，完全不知所措。这时，就会有受过训练的"专家"跑过来引导大家前行，于是秩序又恢复了井然。就是在这样一个平静的、崇尚规矩和秩序的蚂蚁王国里，出现了一只"特别"的蚂蚁，他就是影片中的主角菲力（如图 2-2 所示）。与循规蹈矩的蚂蚁群体相比，菲力显然是一个"异类"。他特别爱动脑筋，爱琢磨点子，爱发明创造，而且具有强烈的责任心和超凡的勇气。他其实就是一个蚂蚁世界里的平民英雄。

图 2-2 《昆虫总动员》"菲力"角色设定稿[①]

影片中展示的菲力的外在形象，在大多数情况下与其他的平民蚂蚁并没有什么不同，但是，在三个重要的情节节点上，菲力的外在形象却呈现出让人耳目一新的变化，这无疑

① https://animatedviews.com/wp-content/uploads/2009/05/flicka.jpg

是独具匠心的设计。更重要的是，菲力的每一个造型上的变化都与他的性格和命运相关，这些变化都反映着人性的真实，闪烁着人性的光辉。

以身份来说，菲力不过是一只普普通通的蚂蚁，但他一出场就十分显眼，他背着自己研制的"收割机"，正在砍断整棵整棵的谷物茎干，一根飞起来的谷物茎干把雅婷公主给砸趴下了。虽然雅婷公主并没有被砸伤，但她对菲力的擅自行动还是非常不高兴，她质问道："菲力，你在干什么啊？"菲力兴奋地说："这是我收割谷粒的新点子啊！再也不必一粒一粒地采摘谷子，可以砍断整根茎干。"雅婷公主对菲力的新点子并不感兴趣，她正在为能否完成给蚱蜢的贡品任务而深深忧虑。她不知道菲力正是为了给皇室分忧，为了蚂蚁岛的整体利益，才发明了"收割机"。这时的菲力多么希望雅婷公主能了解他的想法，了解他的发明的价值，他对雅婷公主说："我的发明可以加速生产。"可雅婷公主对他的要求却是丢掉那台机器回到队伍里，并且像其他蚂蚁一样收割谷粒。这对菲力来说是一个不小的打击，让他感到很郁闷，悲观地以为自己做的一切都不管用，甚至以为"我永远成不了大事"，但是这一次的挫败并没有削弱他内心的坚强，他仍然希望自己"长成一棵很大的大树"。然而他万万没有想到的是，还有更大的打击在等待着他。蚂蚁岛上的螺号紧急响起，预示着霸道的蚱蜢们已经飞过来了，岛上的蚂蚁们一片慌乱，皇后发出命令，让蚂蚁们单线纵队，把食物送到石头上然后躲进蚁穴。背着"收割机"的菲力是最后一个赶过来的，匆忙之间，他的"收割机"被刮到了贡品堆，贡品堆发生倾斜，所有的贡品一瞬间都滑到悬崖下面去了。这一次，菲力闯下大祸了。"霸王"领着他的蚱蜢随从们发现岛上没有贡品便大发雷霆，他喝令"食物的分量以后要加倍"，并限定等最后一片叶子掉落时再回来。所有的蚂蚁都认为造成这样严重后果的直接责任者是菲力。雅婷公主责罚菲力挖一个月的通道。

菲力深知，尽管他并非故意，但事情的确是搞砸了，他必须为此承担责任。如何承担责任呢？菲力想到的是，不能再让"霸王"及其随从胡作非为，应当找更大的虫来这里作战，永远除掉那个霸王和他的党羽。这个想法太大胆了，几乎没有谁相信这个想法的可能性。雅婷公主和皇室成员经过会商，居然答应了菲力的要求，这使菲力异常兴奋。其实，雅婷公主和皇室成员的真实想法是，先让菲力离开，直到收割谷粒达到霸王的要求。只要菲力不在，就不会给蚂蚁岛增加新的麻烦。

自以为肩负重大使命的菲力兴致勃勃地出发了，他的外在形象也由此发生了第二次变化，变成一个背着草叶行囊的蚂蚁形象。这个极具特色的形象设计，标志着菲力是敢于担当的，敢于大胆探索的，可以把自己的安危抛在一边。出人意料的是，菲力确实找到了帮手，而且这些帮手也接受他的邀请，这让菲力感到非常兴奋。可是，他并不知道他找到的并不是比"霸王"更厉害的虫，而是刚刚被解散的昆虫马戏团的小丑们。同时，这些马戏团的昆虫们也并不知道他们来到蚂蚁岛的真正使命。正当蚂蚁岛上的皇室和管理层为无法完成"霸王"的双倍食物要求而深深忧虑的时候，菲力领着他请来的帮手回

来了,这使得皇后异常兴奋,她不但给予菲力特别的肯定,还亲自主持了盛大的欢迎仪式。马戏团的小丑们从蚂蚁们表演的节目中得知他们将要充当"战士"角色,将要成为歼灭蚱蜢的"勇敢英雄",这使他们大为震惊,纷纷指责菲力欺骗了他们,欺骗了"穷困潦倒艺人的灵魂",并准备一起离开蚂蚁岛。菲力深知马戏团的小丑们离开后的后果有多严重,为了不使自己陷入绝境,他竭力劝阻小丑们不要离开,他说:"你们不能走啊!我已经走投无路了。"可小丑们为了不使自己陷入绝境还是匆匆离开了,菲力则紧紧拉住竹节虫不肯放弃阻止。就在这时,可爱的小不点遇到了危险,一只黄色的鸟对她紧追不舍。急于撤回的小丑们看到了这一幕,他们在菲力的带动下慷慨地伸出了援手,齐心协力与黄色鸟周旋,成功地解救了小不点,瓢虫还为此受了伤。小丑们的义举赢得了数不清的蚂蚁的一片掌声。数不清的掌声让小丑们大为感动。接下来,小不点等小蚂蚁请他们这些"战士"签名的举动,更让他们找回了自信的感觉。小丑们已经渐渐地和蚂蚁岛融合在一起了。

　　菲力关注的依然是蚂蚁岛最关键的问题,即"如何才能战胜霸王及其随从"。雅婷一句"连霸王都怕鸟"的话,让菲力大受启发,他又想到了一个新点子:做一只可以从里面操纵的假鸟,用来吓跑那些蚱蜢。这一次,雅婷公主对菲力的新点子表示了完全的支持。于是,一场浩大的工程开始了,所有的蚂蚁都参加了,留在岛上的小丑们又发挥了特别的作用。假鸟真的做成了,并被巧妙地藏好了。可是,在蚱蜢们马上来临的关键时刻,马戏团的跳蚤团长的忽然到来使蚂蚁岛上的阵脚大乱。菲力一直担心的事情发生了,小丑们的真实身份彻底暴露了,这使菲力再一次陷入信任危机,皇后和雅婷公主对菲力彻底失望了。菲力遭遇了最严厉的处罚,他被驱逐了。菲力的情绪降到了冰点,垂头丧气地随着马戏团离开蚂蚁岛。小丑们竭力安慰菲力,劝他入伙马戏团。

　　霸王和他的随从们来到蚂蚁岛,皇后面临被杀头的危险。小不点为了救皇后追上了马戏团的车,请求菲力回到蚂蚁岛。可菲力已对自己失去了信心,也对那只可以吓跑敌人的假鸟失去了信心,十分担心再把事情搞砸。小丑们都来鼓励菲力,深信他一定会成功,并表示愿意追随他回去解救危难。在小丑们和小不点的激励下,菲力终于下决心回去了,准备实施他"以假鸟驱赶蚱蜢"的计划。正当霸王和他的随从大吃大喝的时候,假鸟飞起来了,吓得蚱蜢们四处逃窜,连霸王都陷入了惶恐之中。偏就在这时,从箱子里爬出来的跳蚤又异想天开地上演起"死亡火焰"的游戏,火柴划着了,腾起的火焰把假鸟给烧着了……

　　气急败坏的霸王捉住了小不点,喝问道:"这是谁出的怪点子?是你吗?公主?""放开她,霸王!"菲力站出来,"那只鸟,是我的点子,我才是你要找的人。"霸王没有想到竟有如此大胆的蚂蚁,他把所有的愤怒都发泄到菲力身上了,他殴打菲力,折磨菲力,把菲力抛出很远。菲力艰难地站起来,左眼周边已经淤青。由此,菲力的外在形象发生了第三次变化,变成了"左眼淤青"的蚂蚁形象,成了蚂蚁世界的典型的"勇者"形象。他理

直气壮地说："蚂蚁根本不是服侍蚱蜢的奴隶……蚂蚁不应该怕蚱蜢的，是蚱蜢需要蚂蚁，我们没有你说的那么软弱。"菲力的话引起蚂蚁们的广泛共鸣，他们自尊自强的意识觉醒了，形成了规模浩大的蚂蚁阵，潮水般地冲过来。蚱蜢们仓皇逃窜，霸王也被撞倒了。大雨中，菲力把霸王引到了鸟窝旁，这是他的又一个新点子。霸王不知是计，急于置菲力于死地，真正的黄色鸟叼住了他，把他扔到了嗷嗷待哺的小鸟们的嘴里。

结尾处，菲力和马戏团的小丑们得到了蚂蚁岛特别的赞赏。菲力发明的"收割机"也被推广了，一群背着"收割机"的蚂蚁开始了新式采摘。

超能力的隐藏与释放

现实生活中本没有什么超能力，超能力本身就是虚构的产物，是为了满足人们的愿望而极度夸张的产物。假如具有超能力的人们只做他们的超级英雄，那就单纯得多了，他们也许不会有什么烦恼，但是，在虚幻与现实对接、交融的情境下，他们不得不具有双重身份——常人和超级英雄，他们一方面要把超能力隐藏起来，和常人一样过普通的生活，以最常见的方式解决生活中的问题；另一方面，他们又要在危难时刻挺身而出，把超能力完全地释放出来，完成惩恶扬善的使命，这使他们面临的问题既非常复杂，又十分纠结。动画片《超人总动员》便是以此为切入点展开叙事的，也是以此为切入点塑造一个超能力群体的。

《超人总动员》的主角是神奇超人，他的超能力主要体现在具有无与伦比的超大气力，可以轻易托起汽车，可以一拳砸穿几道墙壁，连锻炼臂力用都得用火车的两节车厢才行。但在生活中他是理赔科的鲍勃·帕尔，需要应对一个又一个的索赔要求，同时，他要让妻子安心，让三个孩子衣食无忧。他的妻子也是超人，是"弹力女侠"，她的四肢可以自由伸展，自由弯曲，自由缠绕，身手异常敏捷。但在生活中她是家庭主妇海伦，要照顾三个孩子成长，还要照顾丈夫，关注他的情绪，鼓励他努力工作。海伦嘱咐她两个大一点的孩子不可以运用超能力，要像其他的孩子一样学习和生活。大女儿叫小薇，能够制造力场，可以最有效地形成保护的屏障。儿子叫达什，他的超能力是跑起来犹如一阵风，类似"飞毛腿"，还能在水上奔跑，如履平地，类似"水上漂"。他的妈妈怕他暴露了自己的超能力，不允许他在学校里参加运动会。这让达什很不开心。《超人总动员》中一家人的角色设定如图 2-3 所示。

图2-3 《超人总动员》角色设定稿[①]

神奇超人作为超能力人群的代表人物，总是第一时间出现在各种事故的现场，救人和动物于危难之中。为了救一只小猫，他可以把一棵大树连根拔起，然后再安放回去；为了救一个从大楼高层跳下的自杀者，他可以凌空跃起在半空中把人救起；为了避免飞驰的列车脱轨，他可以双手顶住满载旅客的列车。然而，救援的结局并不都是完美的，由于超人的力量过大，那些在救援中受伤的人和经济受损者先后把神奇超人告上法庭。结果是，神奇超人败诉了，政府为此付出了几百万元，同时也引发了世界各地数十起超级英雄诉讼案的风潮。迫于巨大的公众舆论的压力和没完没了的诉讼带来的巨额财政负担，政府悄悄启动了超级英雄重新安置案，超人们以往的过失可以得到特赦。作为交换条件，超人们承诺再也不充当英雄的角色了。

昔日的英雄变成了平凡的公民，他们从此过上了隐姓埋名、默默无闻的生活。神奇超人也不得不隐藏起他的不同寻常的超能力，过上普通百姓的生活。15年后，他仍然过不惯普通百姓的生活。他现在的职业生涯应该是平静的，可他在内心深处依然留恋以前那种英雄式的生活，他会瞒着妻子与好朋友"冷冻侠"一起偷偷地行侠仗义。妻子发现后就告诫他"不能再暴露了"，他则争辩道："我是为百姓服务，你好像觉得那是坏事一样。"妻子很不高兴地说："为了你能重新体验那些光辉岁月，害得我们搬家，这就是坏事！"在儿子要不要参加学校运动会的问题上，夫妻之间也有不同的意见，神奇超人的意见是让达什去参加运动会，让他通过真正的竞争"大获成功"；可妻子的意见是不能暴露超能力，那样做就会破坏平静的生活。

① The Art of Incredibles 2. Foreword by John Lasseter, Introduction by Brad Bird, Edited by Karen Paik.

也许是因为鲍勃的内心始终潜藏着英雄情结，也许是因为他一直盼望着超能力释放的机会，也许是他希望得到更多的报酬以使妻子和孩子们过上更好的生活，鲍勃·帕尔居然轻而易举地接受了一个陌生神秘女人传达的口信，她说，政府正在研制秘密武器智能机器人，然而机器人脱离了控制，他们需要鲍勃的特殊能力。政府承诺将继续隐瞒他的真实身份，并付给他现在收入三倍的报酬。鲍勃应约与神秘女人米拉婕见面，米拉婕告诉鲍勃，他将面对的是万能机器人9000，这个机器人的人工智能使它能够解决遇到的任何问题，但它现在已失去控制，对岛上的设施和人有很大的威胁。鲍勃的任务是在不摧毁机器人的情况下把它关掉。米拉婕还告诉鲍勃，这是一个学习型机器人，和它战斗的时间越长，它就越能了解该怎样击败对手。鲍勃只身飞抵孤岛，在丛林中找到了万能机器人9000，经过一番激烈的搏斗，鲍勃终于关掉了机器人。当鲍勃第二次来到孤岛上时，才知道他已走进了经过周密策划的陷阱。他真正的对手也现形了，原来就是那个15年前非要追随他而被他拒绝的"神奇小子"巴迪。经过用心研究，巴迪已成为一个野心勃勃的发明家，他扭曲的内心驱使他秘密地展开了针对超人特工队的攻击活动，超人特工队里的心眼侠、高爆侠、剃刀石、超震荡、顶峰女、激光眼等先后被巴迪试验的一代又一代的万能机器人所消灭。在第九代万能机器人被鲍勃打败之后，巴迪又做了一些大的修改，制成了第十代万能机器人。

阴险的巴迪不仅用秘密武器制服了鲍勃，并且把他关进实验室，用导弹把前来救援的海伦和两个孩子乘坐的飞机摧毁了。幸好，海伦凭借她的超能力成功地应对了这场灾难，并带领两个孩子逃脱了巴迪随从们的追击。在安顿好两个孩子之后，海伦赶去救鲍勃。由于巴迪的助手米拉婕的出手援助，鲍勃夫妇成功逃脱。就在这时，巴迪带着他的第十代万能机器人向大城市赶去，他要利用智能机器人毁灭这座城市，然后再上演战胜机器人的"英雄"大戏。鲍勃感到自己必须承担起拯救人类的职责，于是与海伦及孩子们一起赶往大城市。面对已经失控的智能机器人，鲍勃、海伦以及孩子们各展身手，全面释放他们的超能力，终于捣毁了给人们带来极大威胁的智能机器人。城市恢复了平静，鲍勃一家也回到了往常的生活里。

电影编导者之所以设置鲍勃运用超能力—隐藏超能力—释放超能力的过程，不仅是为了满足故事节奏的需要，而且也是为了塑造角色形象的需要，更是为了满足人们观赏电影的心理需求。人们不但希望看到英雄卓越的正义之举，也希望看到英雄在最平常的生活中的个性化表现。因而，对于英雄形象的塑造其实是最忌"单片化"的，人们更愿意看到有血有肉的，甚至是不那么完美的英雄形象。《超人总动员》广受欢迎，与鲍勃的形象塑造有密切的关联，鲍勃是一个有过失的英雄，尽管过失并不来自主观故意。确切地说，这些过失源于他的力大无比的超能力，但他本人不能不为之承担责任，比如，他在半空中挽救了跳楼者的性命，却把人弄伤了；他在理赔科工作时因为同情弱者而与老板发生争吵，只一推便把老板送进了医院抢救室。在观众眼里，鲍勃的"过失"不但没有损害

他的形象,反而增添了他的英雄情怀的真实性,甚至连他的超能力也越发可信了。不管是官方的禁令还是妻子的嘱托都希望鲍勃主动地抑制、隐藏自己的超能力,但是,漫长的隐藏过程并没有消磨掉鲍勃的英雄情结,他有时还会偷听警方的频道,还会和朋友一起偷偷地去行侠仗义。这才是观众乐于看到的真实的鲍勃,也是观众乐于体验的性格真实和生活真实。

在分析了三个具有亦真亦幻特性的动画角色的性格之后,我们会惊奇地发现,虽然胡迪是一个玩具,菲力是一只蚂蚁,鲍勃·帕尔是一个超人,但他们在本质上有一个共同点——他们都拥有人心和人性,演绎的都是人心和人性的故事。他们的形象是立体的、鲜活的,他们都有非凡的优点和长处,甚至具有超能力,但他们也有各自的缺点和弱点,这使他们在观众的心中增加了亲近感和亲切感,拉近了和观众的距离。假如他们不具备亦真亦幻的特性,假如他们演绎的不是亦真亦幻的故事,我们很难认识到玩具、蚂蚁、超人的内心世界,更无法理解玩具也是需要尊严的,蚂蚁也是需要尊严的,为了谋生的超人也是需要尊严的。他们的抗争和战斗,不仅是为了维护个体的尊严,更是为了维护群体的尊严。联想到现实生活,每一个人、每一个阶层的人都需要尊严,都需要维护尊严。因此,动画角色亦真亦幻的特性和他们演绎的亦真亦幻的故事,不仅让角色的形象变得更加鲜活、生动,同时也是揭示了角色形象的主题意义。

创新实践环节:想象力的重要性

想象力在动画角色设计中起着非常重要的作用。动画角色设计需要创造出独特、有吸引力的角色形象,以吸引观众的注意力并让他们产生共鸣。想象力可以帮助设计师设计出与众不同的角色外貌、服装、发型和特征,使其在动画中脱颖而出。想象力还可以帮助设计师塑造角色的个性和特点。想象力还可以帮助设计师创造出角色的背景故事和情感内核,使其更具深度和可塑性。此外,想象力还可以帮助设计师在角色设计中融入创新的元素和概念,这些创新的元素可以为动画角色设计带来新鲜感和吸引力,使其与众不同。

想象力在动画角色设计中体现的方式有很多,以下是一些常见的方式。

(1)创造独特的外貌。想象力可以帮助设计师创造出独特且与众不同的角色外貌。设计师可以通过想象力创造出各种奇特的形状、颜色和纹理,使角色在视觉上更加吸引人。

(2)设计特殊的能力和技能。想象力可以帮助设计师创造出具有特殊能力和技能的角色。这些能力和技能可以是超能力、魔法、变身等,通过想象力,设计师可以创造出令

人惊叹的角色形象。

（3）塑造角色的个性和特点。想象力可以帮助设计师更好地塑造角色的个性和特点。设计师通过想象力可以为角色赋予不同的性格、情绪和行为特点，使其更加立体和有趣。

（4）创造丰富的背景故事。想象力可以帮助设计师创造出丰富的背景故事，为角色赋予更多的深度和意义。通过想象力，设计师可以创造出角色的家庭背景、成长经历、目标和动机等，使其更加具有故事性和可塑性。

如图2-4所示的作品中充分发挥了想象力，运用动物的形体特征与人物相结合创作了一组动画角色，尤其是最右侧根据蟒蛇和人物相结合设计的角色造型，头部用盘蛇的发饰，下半身是蛇的巨大尾巴，两个胳膊是两条小蛇，这种设计突破了常规约定俗成的设计，让人有耳目一新的感觉。

图 2-4　动物拟人设计 - 角色比例图[①]

图2-4中的动画短片《妄想机器》中有三类角色，分别代表个体、集体主义和集体。这部作品的角色设计也充分体现了想象力，将抽象的理念具象化，运用富有象征意义的形体表达主旨。

角色A如图2-5所示，代表个体，是一个不羁的老头形象。头部设计是电视无信号画面的卡通化处理，下半身由RGB的圆形标识构成，使用红绿的错位分布来制造一种故障艺术的美感。上肢的设计来源于显示屏数字的常用字体。总体上，角色A由众多机器符号与元素构成，以象征其机器的本质。

① 作者：卓婉怡。作品：动物拟人设计 - 角色比例图。课程：卡通设计基础。指导教师：张月音。

图 2-5 《妄想机器》角色设计之个体[1]

角色 B 如图 2-6 所示，代表集体主义，是时代精神的形象化表现。有男女两个性别的人类形象和日月的形象。这些形象都带有眼睛的基本型以及饕餮纹样。男女形象的颜色会随着背景颜色的改变而变化。男女身上的图案都具有饕餮兽的面部形象，嘴巴部分可以张开活动。与角色 A 相比，角色 B 的设计更加规矩和形式化，以表现其权威。

图 2-6 《妄想机器》角色设计之集体主义

① 作者：杜雨霏。作品：《妄想机器》。课程：动画片全案包装设计。指导教师：张晓辉、张月音。

角色 C 如图 2-7 所示，代表集体，以绵羊的造型为基础。绵羊在宗教中通常有"属性温顺且服从"之意。羊的面部设计是羊的甲骨文形状。集体的形态有一个发展的过程：第一阶段中共有四个基本型，还保有一定个性特征区别——四个形态之间具有颜色和形态的区别；第二阶段中，四个形态的人形趋向一致；第三阶段中，角色 C 四肢着地，彻底变成统一的羊的形态，代表同质化完成。

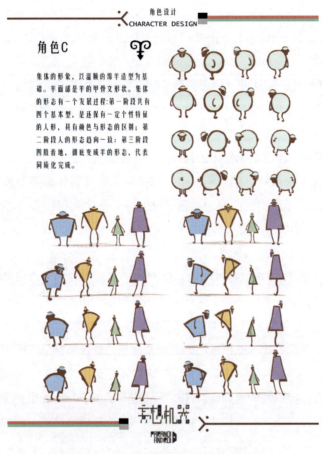

图 2-7 《妄想机器》角色设计之集体

思考与练习

1. 你最想赋予你设计的动画角色什么样的超能力？这种超能力在视觉上如何体现出来？设计一个富有超能力的动画角色。

2. 你认为哪部动画片中想象力的运用最打动你？为什么？

第 3 章
动画角色与跨类型空间设置

 动画虽然只是电影的一个分支，但是它可以完全不受约束地驰骋想象的特性，使它已经成为最具当代性的一种艺术样态。林语堂曾说："动画给人类带来了莫大的幸福，它是超越一切时空限制的艺术形式，以别的艺术形式不可能有的艺术手段充分调动了人的想象力。"在当代动画片中，有一种特别的表现方式，就是通过跨类型空间设置来塑造角色形象。所谓"跨类型空间设置"，指的是在一部动画片中设置两个类型完全不同的空间环境，例如人的世界与动物世界、物的存在环境与人的生存环境等。主要角色可以是现实世界中的人物、动物，也可以是幻想中的怪物，甚至可以是无生命的物体，他（它）们往来于两种完全不同的空间环境，演绎着我们既熟悉又陌生、既亲切又新奇的各种故事。在这里，跨类型空间设置与角色塑造的关系不再是简单的烘托与被烘托、陪衬与被陪衬的关系，而是呈现出更为复杂更为丰富的相互呼应、相互渗透的关系。跨类型空间设置已经被编导们演化为直接参与角色塑造的"活的因素"，直接作用于角色的内心冲突与价值抉择，作用于角色的行为样态与行为轨迹，作用于角色的命运与结局。

 莫里斯·席勒早在 1948 年就在《电影，空间的艺术》中提出了"只要电影是一种视觉艺术，空间似乎就成了它总的感染形式，这正是电影最重要的东西"的观点，此后，围绕这一观点的争议一直没有停止。反对这一观点的主要理由是："空间是一个固定的、严密的、客观的、不依赖我们的范畴，而我们处于影片再现的空间就像我们处在真实的空间中一样。""电影世界是一种时空复合体或者是一种空间—延续时间的连续，在这种连续中，空间的性质并没有起根本变化，唯有我们去体验和经历这种连续性的可能性变了……"电影世界里的空间环境设置到底具有什么样的意义和价值？所有的认识和阐释都不可能是终结性的，因为电影的创作实践仍在延续，仍在深化。当代动画创作实践中出现的"跨类型空间设置"现象，证明了影片空间不再仅是客观的、再现式的，而是具有主观性和创造性的，甚至可以是完全虚幻的；同时也证明了影片空间不再是固定的、严密的，而是开放的、包容的，一种类型的空间可以和另一种完全不同类型的空间发生关联，并在相互对比与照应中产生意义和价值。"跨类型空间设置"现象不但进一步确认了空间作为"总的感染形式"的地位，而且也将进一步深化我们对空间环境设置的意义和价值的认识。"跨类型空间设置"既是展示主要角色独特经历、独特故事的重要载体，也是塑造角色形象、揭示角色心理的重要手段。甚至可以这样说，当我们想到主要角色的独特性时，不能不想到影片中跨类型空间设置的独特性，角色的个性化特征几乎就是在跨类型空间设置中"生长"出来的。

跨越空间类型的属性兼具

迪士尼影片公司于 1999 年推出的动画影片《人猿泰山》,塑造了一个非常经典的角色——泰山。本为人类的泰山,自幼被猩猩妈妈卡娜抚养长大,他的成长和生活环境是非洲荒岛的丛林。那里有茂密的森林、飘荡的藤蔓、陡峭的山崖、飞溅的瀑布和清澈的湖水。那里有悠闲的大象、狂奔的犀牛、生猛的野猪、灵活的猿猴、飞翔的鸟类和嬉戏的鱼群。在这样的环境里,泰山面临的首要问题是如何生存,如何得到认同,如何成为勇敢的猩猩。在卡娜妈妈的呵护和激励下,他开始向各种动物学习特长,逐渐练就了矫健强壮的身躯,可以自由地穿梭腾跃于丛林之间。这使得他的形象带有明显的空间感,带有独特的似人而如猿的特征。他英俊、坚毅而略带野性的面孔,健壮而灵活的四肢,证明他既属于人类又有异于人类,他像猩猩一样用四肢走路,像猩猩一样跳跃、攀爬,除了外形属于人类以外,他的所有的习惯和动作都与猩猩没什么两样。泰山的动势图如图 3-1 所示。

图 3-1 《人猿泰山》"泰山"角色动势图[①]

① *How to Draw Disney's TARZAN*. Designed and Published by Walter Foster Publishing, Inc.

由此可见，角色的生存空间既可以给角色的生存以必要的条件，也可以给角色的行为以必然的限定。这种限定在泰山身上体现得很充分，当他被迫从人化的城市空间跨越到原始的森林空间时，他已经注定从一种限定转移到另一种限定中了。在荒岛丛林的猿类世界里，泰山从卡娜妈妈和各种动物那里学到的便是采取四肢行走的方式与猿类一起生存。但是，当他遇到探险队的珍妮并爱上珍妮之后，他的行为方式又发生了戏剧性的变化。在跑去找珍妮的路上，若是穿过丛林，他就四肢蹬开，奔跑跳跃；若是到了探险队的营地旁边，他就不自觉地学着人的样子直立行走。这与其说是反映泰山内心的变化，不如说是他在主动地适应新的空间限定，以人类的行为方式争得珍妮的认同和好感。

卡娜是一个慈爱的猿类母亲的形象。她把所有的母爱都给了泰山，不顾猩猩们的反对坚持把泰山当作自己的孩子。当其他猩猩不接受泰山的时候，她耐心地抚慰泰山受伤的心灵，帮助他消除内心的疑虑，帮助他认同猿类，认同猿类的生存空间，她对泰山说，你和我一样都有两个眼睛、一个鼻子、两只耳朵和一双手，连我们的心跳都是一样的。她激励泰山努力实现心中的梦想，使他经过百般磨炼成长为猿中的强者、森林中的强者。当她得知泰山与珍妮恋爱之后，珍妮要求泰山与他们一同回英国，泰山的内心矛盾重重，对于卡娜和森林十分不舍，但对于珍妮更是割舍不下。这时的卡娜表现出伟大的慈爱精神，她把泰山带到他的父母当初避难的小屋，告诉泰山他原是人类的一分子，他应当回到人类中去。泰山由此又要开始生存空间的第二次转移。他穿上父亲的衣服，不再仅穿裤头袒露躯干和四肢，他真的要回归人类的空间、人类的状态了。分别时，泰山与卡娜紧紧地相拥在一起，他说："不管我在哪里，你永远都是我的妈妈。"卡娜说："你永远都在我的心里。"

就在泰山要和珍妮一起返回人类社会的时候，他发现探险队里的一些狠心的家伙正在按计划捕捉猩猩族群，对此，他不能坐视不管，他毅然决定重回森林解救他的猩猩同伴。当他和他的好友终于把猩猩们解救出来时，他和珍妮的感情又面临着第二次选择，珍妮知道泰山更加舍不得离开森林和猩猩族群，便欣然选择了与泰山一起留在荒岛森林里，与他一起留在猩猩族群里。泰山与珍妮一同腾跃于林藤之间，在原始的空间里过着自由自在的生活。至此，我们了解到，鲜明的空间感使得泰山这个角色增添了生活的丰厚度，使他成为完完整整的"这一个"角色，他是如此鲜活，如此生动。

跨越空间类型的价值认知

与泰山进入猩猩的世界并成功地实现自己的价值不同，万圣节的领袖杰克（如图3-2所示）企图进入圣诞节的领域取代圣诞老人的尝试，却以失败告终。

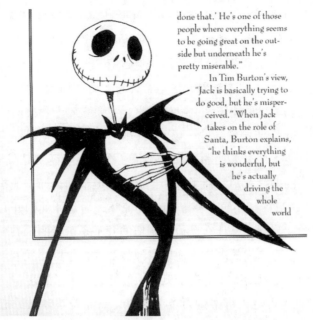

图 3-2 《圣诞夜惊魂》"杰克"角色概念稿①

影片中的万圣节城,是蒂姆·伯顿精心营造的充满诡异神秘的气息的魔幻城市。在这座城市里,南瓜在黑夜里尖叫,每个人都在尖叫。怪异的树上挂着一具具骷髅,树摇动骷髅也随之摇动。这座城市里有牙齿尖尖眼睛红红的小妖精,有手指像蛇、蜘蛛当头发的家伙,有突然出现突然溜走的会变脸的小丑,有让人惊悚的掠过头发的风,还有噩梦般的夜晚月亮中的黑影。蒂姆·伯顿把各种怪物和谐地组合在一起,让他们唱着跳着,增添了这个特殊空间的欢喜色彩,从而把诡异神秘的空间诗化了、韵律化了。

杰克是这座万圣节城的首领,他的天赋威名远扬。在月夜吓人的时候,他不费吹灰之力就能超过其他人。他用幽灵般的魅力和微乎其微的努力,就能让成年人失声尖叫;他只要挥一挥手,发出一声呻吟,就能让最勇敢的人吓得魂飞魄散。他的骷髅身躯细长细长的,身着黑色西服,扎着张扬的领结,衬着一颗骷髅头和一双类似眼睛的黑洞。他的四肢更加细长,双手和双脚都只有骨节,没有皮肉。万圣节城里的人们尊崇他为"伟大的人",齐声称颂他为"南瓜王"。他属于这座万圣节城,也统领着这座万圣节城。

然而,年复一年,杰克开始厌倦人们的尖叫,厌倦恐惧之王、魔鬼之光的冠冕。他站在高处,在大大的月轮的背景前唱着他的悲歌:"有一种空虚在我骨中升起,那是对未知世界的强烈呼唤。名声和赞美,年年享有,无助于我空虚的眼泪。"为了摆脱强烈的空虚感,他愿意放弃已有的一切。

一个偶然的机会,杰克进入了圣诞节城。他看到,这里到处都是色彩,空中有白色的雪。人们在唱歌,每个人看上去都很开心。孩子们在扔雪球,而不是扔人头。他们忙着

① The Nightmare Before Christmas. Touchstone Pictures. Directed by Henry Selick.

做玩具，而且完全没有人死亡。他们聚集在一起听故事，在火上烤栗子。孩子们在睡觉，床下没有恶魔来恐吓他们或伤害他们，只有舒适安逸的梦乡保护他们。怪物不见了，噩梦也找不到，在他们这里只有温暖围绕。听不到尖叫，只听见乐声轻飘，蛋糕和派饼的香味处处可以闻到。杰克唱道："这景象，这声音，它们就在周围。我从来没有感觉这么好，我心中的空虚正在填满。我不能满足，我想要它，我要它属于我自己。"

对于杰克来说，圣诞节城就是"一场不可言喻的梦境"，他已经完全被圣诞节城吸引了，完全被代替圣诞老人的梦想吸引了，他确信"今年，圣诞节是我们的"。他虽然绞尽脑汁钻研有关圣诞节的书籍，却没能了解和把握到圣诞节的真谛。他按照自己的理解号令全城"制造圣诞节"，目标是不再让孩子们受到惊吓，而是让他们开心。可是，怪物们并不知道送给孩子们的礼物到底是什么，他们制造的并不是可爱的玩具，而是装在礼盒里面的吓人的道具。由于生存空间的限定，他们只能按照惯性思维，凭着早已熟练的技能制造他们所能制造的东西。这就给杰克冒充圣诞老人的行动留下了悬念。

当布基小子们把圣诞老人绑架到万圣节城时，杰克差不多已经把自己打扮成圣诞老人的模样了，他细长的骨架身躯上套着一身红装，下巴底下也垂了白白的胡须。他伸手把遭到绑架的圣诞老人的帽子戴到自己的头上，便驾着特制的鹿拉雪橇出发了。杰克以为他已经完全具备充当圣诞老人的资质了，他接管圣诞节城的愿望就要实现了。鹿拉雪橇在圣诞节城上空奔驰，坐在雪橇上的杰克信心满满。

可是，当杰克按着名单一家一家地送礼物的时候，问题便接连出现了。孩子们打开礼品盒看到的不是可爱的玩具，而是令他们毛骨悚然的极其吓人的东西。孩子们吓坏了，大人们也吓坏了，全城一片恐怖。警报传到每一个家庭："冷静，关上灯，锁上门。"人们惊恐地发现"一名无耻的骗子假冒圣诞老人毁了这个节日"。为了阻止这次意想不到的侵袭，军队紧急出动了。探照灯把夜空照得通明，一门一门高射炮对准了杰克的雪橇。满心欢喜的杰克还以为这是人们在感谢他，直到被击中他还在高喊："大家圣诞节快乐！祝大家有个好梦！"然而，十分不妙的是，杰克和他的鹿拉雪橇被击中了，鹿和雪橇被炸得粉碎，他也从空中坠落到了地上。

失败后的杰克哀叹道："全完了，全毁了，一切我都做错了。"他想要"找个大洞钻进去，百万年后他们找到我，只有一片尘土和一块牌子，上面写着，这里躺着可怜的老杰克"。经历了这一番折腾，杰克发现，自己又回到了原来的自己，又回到了南瓜王的位置。

在圣诞节城，圣诞老人出现了，他又把欢笑带给了惊恐后的孩子们。在万圣节城，杰克重新拥有了往日的尊严，还格外获得了一直理解他、一直为他而忧虑的莎莉的爱情。两座城市都恢复了原来的秩序、原来的生活、原来的和谐。

杰克的故事告诉我们，当两个角色的生存空间存在巨大差异时，当两个角色的使命具有完全不同的意义和价值时，两个角色的使命是不可以置换的，两个角色的空间感也是不可以置换的。空间感给予角色的限定有时是极为严苛的。

跨越空间类型的心智交融

在动画片《玩具总动员》中,安迪的玩具们有两种状态。安迪不在的时候,他们是生龙活虎的,是有生命的存在,他们交流着、玩耍着、争吵着、厮打着。可是当安迪回来的时候,他们就恢复了玩具的本真状态,没有了声息,没有了活力,完全是被动的。小男孩安迪没有看见过,也不知道他的玩具们充满生机与活力的样子,而他的玩具们也不愿意让安迪看到它们"活"着的样子,他们愿意秘密地"活"着。玩具们与安迪的关系,是故事发展的基本线索。他们爱安迪,因为安迪从不折磨、糟蹋它们,这与另一个小男孩阿薛有很大的区别。他们唯一担心的是被新的玩具所取代,被安迪忽略或者抛弃。故事由此而在现实与虚幻之间穿行、延展……

在玩具中,以牛仔警长胡迪(如图3-3所示)最为安迪所喜欢,在安迪手上胡迪是一个地地道道的布偶玩具,任由安迪摆布,这时的胡迪是不能自主的。安迪离开之后,胡迪就骤然恢复了生命感,他可以直直地坐着,可以挺着腰杆走路,可以召集玩具们开会,可以打着手势说话,可以眨着眼睛微笑。很显然,作为玩具的胡迪,他的思维、情感和性格,只有在虚幻中才能得以展现。

图3-3 《玩具总动员》"胡迪"角色设定稿①

① Toy Story. Pixar Animation Studio&The Walt Disney Company. Directed by John A.Lasseter.

影片展示的关键性的情节是，胡迪和太空人玩具巴斯光年（如图3-4所示）误打误撞地进入了阿薛的领地，他们遭受了最现实最惊心动魄的厄运。阿薛对待玩具的态度非常残忍，就在阿薛把"火箭"捆在巴斯身后，预备"发射一个太空人进入太空轨道"的危急时刻，胡迪再次显现了他的领导才能，他动员阿薛的玩具们和他一道搭救巴斯，有效地把玩具们聚拢在一起，详细地部署了他的搭救计划。在此之前，虚幻世界与现实世界之间一直是有着明确界限的。不管是安迪，还是阿薛，他们都不知道，更不了解他们各自的玩具们在虚幻世界里隐秘地"活着"，并演绎着各种各样的故事。可到了搭救巴斯的关键时刻，玩具们就不能不跨越这条疆界了。假如他们不在阿薛面前变成"活着的玩具"，就无法实施搭救巴斯的行动计划。当玩具们从四面八方走出来把阿薛围起来的时候，当他们声称"我们玩具可以看到一切事情"的时候，阿薛已被吓得几乎魂飞魄散，不顾一切地逃跑了。经历了一个又一个的曲折之后，胡迪和巴斯终于以玩具的本真状态回到了安迪的身边。

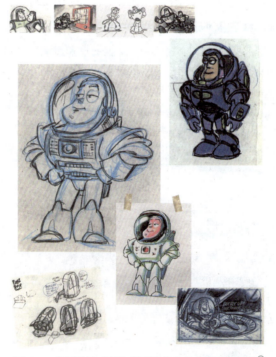

图3-4 《玩具总动员》"巴斯光年"角色设定稿[①]

《玩具总动员》中的"跨类型空间设置"别具特点，以玩具的视角设置的两个不同类型的空间环境，在多数情况下是界限清晰、平行存在的。对儿童世界的再现和对玩具世界的虚构，形成了既对比又照应的关系。主要角色胡迪在儿童世界里是静止的、彻底服从式的，而在玩具世界里则是鲜活的、主动参与式的。影片中以胡迪为代表的玩具们有观察，有判断，有情感，对爱护他们的安迪保持着心智交融的关系，而对戕害他们的阿薛则开展

① Toy Story. Pixar Animation Studio &The Walt Disney Company. Directed by John A. Lasseter.

了行动化的心智搏击。而这一切都是凭借"跨类型空间设置"来完成的。

跨越空间类型的情感纠葛

蒂姆·伯顿的另一部杰作《僵尸新娘》(如图 3-5 所示)展现的是一段跨越阴阳两界的浪漫凄美的爱情故事。女主角艾米莉是一个生活在阴间的没有皮肉、没有呼吸、没有心跳的僵尸,男主角维克多是一个生活在阳间的五官端正、四肢完整、有血有肉的活人。他们之间既没有经历人变成鬼的过程,也没有经历鬼变成人的过程,那么,这种跨越阴阳两界的情感交集、情感纠葛究竟是怎么发生的呢?

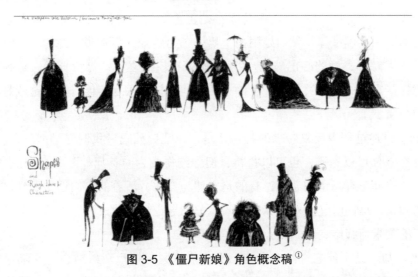

图 3-5 《僵尸新娘》角色概念稿[①]

在人世间的一座小镇里,渔业大亨的儿子维克多和出身破落贵族的少女维多利亚即将结婚。这是一桩因利益而缔结的婚姻,其实质不过是互相利用的合伙关系。维克多的父母——范杜夫妇希望通过这桩婚姻扔掉低贱的身份,一步跨入上流社会,挤进化装舞会,挤进皇廷宫殿,和权贵擦肩往来,与女王共进点心。而维多利亚的父母——艾弗格拉侯爵与夫人则希望给一文不名的贵族带来财富,脱离贫困的深渊,重回显赫,如先祖们那样。这两对夫妇一致的愿望是按照计划行事,生怕出什么差错达不成合伙的关系。可是,维克多和维多利亚却因为彼此不了解,没有说过话,而疑虑重重。

在婚礼彩排极短暂的接触中,维多利亚与维克多有了心灵的碰撞,竟在一瞬间达成了默契,维多利亚把一枝花送给了维克多。然而,在极严肃刻板的婚礼彩排中,维克多因为准备不足和极度紧张而屡屡出错,竟至把彩排给搞砸了。牧师生气地说,除非他完全准

① Corpse Bride. Will Vinton Studio &Tim Burton Animation Co. Directed by Tim Burton.

备好，否则婚礼不能举行，并责令维克多背熟誓词。

维克多走进树林，拿着维多利亚给他的花，练习背诵誓词。背着背着，他无意间把手中的戒指套在一根树枝上。忽然间，诡异的事情发生了。树枝变成了腐烂的手指，他被拉入了死人的地盘、僵尸的世界。原来，地下的艾米莉听到了维克多"永远陪伴"的誓言，以为久等的真爱来了，这才把维克多拉到了地下。维克多看到的并不是一个萧索的世界，而是一个欢乐的世界。骷髅们弹着钢琴，唱着歌，跳着舞，一起述说一个让骷髅都为之动容的故事，那是关于他们的喜悦又可爱的僵尸新娘的故事。他们唱道，我们的姑娘以前是远近闻名的美人。某日，一位陌生人来到镇上，他英俊潇洒但却是一个穷光蛋。生前的僵尸新娘很快坠入爱河，父亲却不答应，她无力反抗。所以这对恋人计划私奔，计划深夜碰面，没告诉任何人，也没走漏风声。她穿上母亲的婚纱，只带了少数几样东西——家里的珠宝和一袋黄金。然后在一个黑雾弥漫的夜晚，2 点 45 分，她来到墓园旁的老橡树下。她准备好了要私奔，但新郎在哪儿呢？她苦苦等待。忽然，出现一个人影……是他吗？——她的心头小鹿乱撞，然后她眼前一黑……当她张开眼睛时，她的生命已经灰飞烟灭，珠宝消失了踪影，她的心已破碎。"所以她躺在树下立誓，等待真爱来给她解脱，一直等到愿意执子之手的人。突然来了个帅小伙，他发誓要永远陪伴着她，这就是我们美丽僵尸新娘的故事。"

骷髅们在讲述过程中反复吟唱的几句话是"死吧！死吧！我们迟早都会死。别皱眉，其实也没什么。你可以逃避，也可以祈祷，但你终将成为一具尸骨"。这是死去的人们的欣然告白：这里并没有恐惧和悲哀，有的是安然与自在，活着的人们迟早要到这里来，这里是生命的归宿。这同时又是对维克多的暗示与劝导，希望他成为这里的一分子，与"喜悦又可爱"的艾米莉缔结良缘。

但维克多却还是不能忘怀维多利亚，更不能认同与僵尸新娘结合，艾米莉也经历着深爱维克多而不得的折磨，她唱道："蜡烛灼烧我不觉得痛楚，利刃割过也依然如故，听着他的心跳好像音符，而我的心早已'入土'，可如今它如此痛苦，谁来告诉我这不过是虚无，为何我的眼泪还是流个不住。"虽然维克多对艾米莉的感情逐渐由同情变为喜欢，但直到得知维多利亚将要结婚的消息，把维多利亚给他的花扔在地上，维克多才决意与僵尸新娘结合。

维克多与艾米莉还是碰到了阴阳两界相隔的根本性问题，要使他们永不分离，只有一个办法，维克多必须永远放弃他的生命，他得回到人间，重复一次他的誓言，然后才能从阳间解脱，与艾米莉长相厮守。可见，来自"生者世界"的维克多与来自"死者世界"的艾米莉的结合，尽管情感上已经达成了默契，但事实上仍不可能。已是死者的艾米莉没办法复生，只有生者维克多慷慨赴死这一种可能。当僵尸新娘艾米莉确认维克多已经决心为她喝下毒酒时，当毒酒被坑害她的邪恶男爵喝下时，她认为维克多已经实现了诺言，由于不忍让维克多为她而死，她最终还是促成了维克多与维多利亚的结合，自己则悄然离

去，在柔美的月光下翩然化蝶。

影片编导们凭借丰富的想象力设置了阴阳两种空间环境，两界之间可以往来，但生与死的界障犹在。两种空间环境的设置具有浓厚的主观色彩，阳间笼罩着为名利所主导的压抑气氛；阴间则洋溢着脱离名利羁绊的欢乐氛围。主要角色艾米莉是一位僵尸新娘，她在阳间时追求爱情而不得，反被"心爱的人"所戕害，到了阴间她已经没有了人的模样、人的气息，但依然保持着乐观、可爱的性格，依然追求她的真爱。她与维克多的爱情其实是跨越阴阳、跨越生死的人鬼之恋，当她在月夜里重返阳间时，确认了真爱的存在，也最终放弃了以牺牲维克多生的权利为代价的爱情，实现了自我的升华。艾米莉的经历与命运的每一次转折都与"跨类型空间设置"密切相关，影片对于她的性格的阐释和演绎也是依托"跨类型空间设置"完成的。

霍华德·苏伯在《电影的力量》一书中指出，属性和天分本来具有难以改变的特性，但是有些角色令人难忘的原因恰恰是超越了自己的属性和天分。所谓"属性"，就是那些人们很难改变或根本无法控制的东西，只能作为遗传和身份被动地继承和接受。常见的属性包括长相和说话、走路等行为方式。所谓"天分"，很大程度上也超出自我意志或控制的范围，某种程度上也算是"命中注定"。接着，苏伯说："令人难忘的不是因为他们的身份，而是因为他们所做的事。"当代动画片创造的"跨类型空间设置"表现方式，为突破原有的特定空间的约定，塑造超越属性和天分的"令人难忘的角色"提供了最大的可能性。《人猿泰山》中的泰山形象之所以令人难忘，是因为他身为人类，却跨越人猿两界，做出了学猿、护猿，最后决意与猿类一起生活的事情；《圣诞夜惊魂》中的杰克形象之所以令人难忘，是因为他身为恐惧之城的首领，却跨越恐惧与欢乐两城，做出了冒充圣诞老人，最终招致失败的事情；《玩具总动员》中的胡迪形象之所以令人难忘，是因为他身为玩具，却跨越现实与玩具两个世界，做出了与爱护玩具的安迪心智交融、与戕害玩具的阿薛展开心智搏击，最终回到安迪身边恢复本真状态的事情；《僵尸新娘》中的艾米莉形象之所以令人难忘，是因为她身为僵尸，却跨越阴阳两界，做出了追求人鬼之恋，最终放弃爱情实现自我升华的事情。由此看来，"跨类型空间设置"的表现方式对于塑造角色形象确有独特的支撑作用，值得深入研究。

拓展阅读：动画场景对于角色的塑造作用

动画影片的主体是动画角色，场景就是围绕在角色周围，与角色有关系的所有景物。动画场景设计在动画影片中提供了角色表演的特定时间与空间舞台。动画场景的设计始终是为角色塑造而服务的，它作用于角色塑造的方方面面。

1. 交代角色的生存氛围

动画中的场景设计最重要的功能就是交代时空关系，也就是交代角色的生存氛围。具体来说，是交代故事发生的地域特征，历史时代风貌，民族文化特征，角色的职业、身份、年龄等基本特征。在动画片中，角色的生存氛围有的是现实的时代与地域背景，而有的则是虚幻的时间与空间。

在动画片《花木兰》中，幽深静雅的庭院交代了花木兰生活在家中的生存氛围：古香古色的拱桥与石塑像体现出南北朝时期的时代特征；优雅美丽的植物衬托着花木兰的一身女儿装扮，将花木兰年轻娇美的生理特征突显出来。而枯燥乏味的军营则交代了花木兰从军的生存氛围：紧密罗列的帐篷显现出军营士兵艰苦拥挤的生存环境；远处重重叠叠的高山则交代了偏远严峻的地域环境。

在动画片《星际宝贝》中，充满高科技的设备和离奇发明物的外太空实验室明确地交代出史迪奇的身世——外太空实验失败的产物。而在地球上的夏威夷岛屿上，植被丰富茂盛，道路蜿蜒曲折的场景则交代出收养史迪奇的两姐妹的生存环境。

2. 营造角色的情绪基调

角色的内心情绪是抽象的，在动画中，一切都用视听语言来进行表达。所以，动画场景设计中有一项重大任务就是要考虑到营造特定的环境氛围来渲染角色的情绪基调。场景设计中利用光线、色彩以及形体的组合关系等视觉要素来创作出特定的氛围，从而烘托出角色的某种情绪。

在《圣诞夜惊魂》中，万圣节村落里的一切景象都是深沉灰暗的。主人公杰克在那里感觉到对自己职业的厌倦，他孤寂烦闷的情绪在这充满古怪造型与深沉色彩的环境里被映衬得格外生动。而圣诞节村落里的景象则是欢快而温馨的，主人公杰克来到那里的感觉是异常的欣喜。周围环境被可爱造型与欢快色彩装点得十分和谐温暖，这一片祥和的场景氛围将杰克好奇欣喜的情绪反衬出来。

在《萤火虫之墓》中，景象优美的防空洞前一派安静祥和的气氛，烘托出兄妹惺惺相惜、情意深长的心境。而当妹妹病重，哥哥回防空洞的路途中，则是乌云密布，风起云涌的场景，压抑悲凉的气氛将哥哥焦急而又无助的情绪渲染出来。

3. 刻画角色的性格特质

动画中的角色性格往往是鲜明的、类型化的，为了突出角色的个性特征，角色所生存的特有场景都深深地烙下角色个性化的烙印。场景可以体现角色的生活习惯、兴趣爱好、职业素养等个性特征。

在动画片《飞屋环游记》中，主人公卡尔从小就对探险充满了渴望，然而直到与他志同道合的妻子去世，他也没能完成他的梦想，终于有一天，卡尔下定决心，决定去完成他和妻子共同的梦想。他将自己的房屋顶上系满了五颜六色的气球，使它们带动自己的房屋飞上天空，成为真正的飞屋。这飞翔的小屋恰如其分地刻画出卡尔执着、勇敢、充满梦

想的性格特质。而片中的反面角色蒙兹则是一位著名的探险家，但是他的内心充满了占有欲与掠夺欲，他的探险目的是掠夺资源。这样一个不择手段，心怀叵测的角色，他所使用的飞船充满了高科技元素，冰冷精密的仪器布满了整个飞船。这一场景体现出蒙兹对于物质的追求永不满足，内心冰冷残酷的性格特质。

在动画片《星际宝贝》中，姐妹俩所用的厨房总是一片狼藉，锅碗瓢盆堆放得七扭八歪，食物的汤汁漫溢得到处都是，有些锅具还冒着浓烈的黑烟。这一场景充分地体现出姐妹俩不拘小节、粗心大意的性格特质。

4. 推动角色的命运发展

动画场景中所营造的时间与空间特征对于角色命运的发展起着推动的作用。动画场景设计本身具有戏剧性的力量，不断推动情节行进，不断增强情节的艺术感染力。

在动画片《魔发奇缘》中，高高的塔楼对于长发公主的身心造成了巨大的影响，不断推动长发公主名誉的发展。长发公主年幼时就被葛朵巫婆抢来以维持自己的青春容颜，为了不让长发公主被皇宫里的人发现，也避免长发公主的头发受到丝毫的损伤，葛朵巫婆一直将长发公主拘禁在高高的塔楼之上。长发公主终日过着与世隔绝的日子，久居塔内的她养成了不谙世事、天真单纯的性格，而她的内心则对于外面的世界充满了好奇，充满了梦想。这也就铺垫了长发公主要去外面看天灯的心理动机。故事发展到最后，恶毒的葛朵巫婆也终于恶有恶报，从高高的塔楼上摔了下去。可见，高高的塔楼从始至终影响着公主命运的发展，是推动情节不断向前发展的重要线索。

在动画片《借东西的小人阿莉埃蒂》中，楼房底层的小窗台是推动情节发展的重要场景，同时也时刻影响着小小人一家的命运。这个小窗台是阿莉埃蒂一家通往外面世界的窗口，也是翔和小小人阿莉埃蒂进行交流的重要地点。翔将阿莉埃蒂不小心弄掉、遗失在翔的家中的糖块送还到这个窗台上，阿莉埃蒂在窗台上发现糖块，才意识到原来翔已经发现他们小小人的存在了。他们并没有面对面的交流，而是选择了这个小窗台为地点来进行交流。这种委婉的交流方式恰恰表现出翔试图通过这样的方式来消解小小人对于人类的戒备与恐慌，这个小窗台可以说是连接人类与小小人之间错综复杂的情感的重要情节线索。

创新实践环节：动画场景对于角色的塑造作用

动画角色与场景的关系构建是指在动画制作过程中如何将角色与场景有机结合，使得角色能够在场景中自然地行动和表现。

以下是一些构建动画角色与场景关系的方法。

（1）角色与场景的一致性：角色的设计和场景的设计应该相互协调，符合整体的风格

和氛围。例如，如果场景是一个神秘的森林，那么角色的设计可以是与自然相融合的动物或精灵，而不是机械人或外星人。

（2）角色与场景的互动：角色应该与场景中的元素进行互动，例如与物体、地形或其他角色进行接触、移动或交流。这样可以增加角色的真实感和场景的活力。

（3）角色的动作与场景的动态：角色的动作应该与场景的动态相匹配，例如在快节奏的场景中，角色的动作可以更加迅速和灵活；在慢节奏的场景中，角色的动作可以更加缓慢和柔和。

（4）角色的表情与场景的情绪：角色的表情和情绪应该与场景的情绪相呼应，例如在悲伤的场景中，角色可以表现出悲伤或沮丧的表情；在欢乐的场景中，角色可以表现出开心或兴奋的表情。

（5）角色的位置与场景的布局：角色的位置应该与场景的布局相匹配，例如在一个狭窄的巷道中，角色应该被放置在合适的位置，以便与场景中的其他元素进行互动。

（6）角色的声音与场景的音效：角色的声音应该与场景的音效相协调，例如在一个安静的场景中，角色的声音可以更加柔和和清晰；在一个喧闹的场景中，角色的声音可以更加高亢和有力。

在郑子君同学的动画短片 *My Life*（如图 3-6~图 3-9 所示）中，儿时的主人公在故乡的山野里捕捉虫子，以玩乐的心态去折磨虫子。长大后发现自己也变成虫子的处境，被压迫被折磨。当压力达到高峰的时候，主人公开始和宇宙对话，在对话的过程中感受到了个体生命的渺小与局限。最后，主人公重回童年，这次她将手掌张开，放飞了虫子，星星点点的光向天空飞去，好像宇宙里的星河。在这部作品里，人与自然的关系在角色设计和场景设计中得到了很恰当的展现。

图 3-6　*My Life* 角色概念稿（一）[①]

① 作者：郑子君。作品：*My Life*。课程：动画片全案包装设计。指导教师：王倩、张月音。

图 3-7 *My Life* 角色概念稿（二）

图 3-8 *My Life* 场景概念稿（一）

图 3-9 *My Life* 场景概念稿（二）

思考与练习

1. 将你设计的动画角色分别放置在室内场景和室外场景中，注意场景对角色的塑造作用，明确场景中各个元素对角色的意义。

2. 重温一部经典的动画电影，将给你留有深刻印象的场景进行截图，并分析场景和角色之间的关系。

第 4 章
道具与角色内涵的多重关联

　　动画片里的道具种类繁多，千姿百态。它可能是一本书，也可能是一枝鲜花；它可能是角色随身携带的心爱之物，也可能是角色房间里的一个摆设；它可能是某种交通工具，也可能是克敌制胜的法宝；它可能是现实生活中常见的物品，也可能是现实生活中没有的魔幻之物，还可能是常见之物有了魔幻般的特异功能。不管道具是怎样的形态、怎样的性能，它一定与角色内涵有着不可分割的联系。否则，道具的设置就失去了必要性。所谓"角色内涵"，指的是角色的兴趣爱好、志向愿望、性格禀赋、情感情调等内心世界的状态。道具与角色内涵具有多重联系。当道具是角色内心情感倾向的一个标志时，角色喜欢什么，留恋什么，向往什么，通过与他相伴的道具就可以看出大概。当道具是以角色为中心的故事情节在演进过程中的一条线索时，它本身就在制造悬念，牵动着角色命运的起伏，也牵动着观众心里的悬念。当道具是角色身处的环境发生时间或空间上的转换的一个节点时，它通常带有魔幻的色彩。作为空间节点，越过道具或者驾驭道具才能从一种世界到达另一种世界，从一种状态进入另一种状态；作为时间节点，道具或者是角色最理想最享受的某种状态即将消失的界定点，或者是角色最不希望出现的某种状态即将开启的界定点。在动画片里，恰当的道具设置能够揭示角色的情感倾向，有助于刻画人物性格，有助于营造戏剧冲突，有助于推动剧情的发展。大多数动画片塑造的是非同一般的、充满传奇色彩的人物，营造的是不可思议的、充满想象梦幻的空间，讲述的是出人意料的、充满曲折离奇的故事，因此，动画片中的道具，虽然很多是生活中或者自然中的常见之物，也常常被赋予魔幻般的性能，被涂上魔幻般的色彩。而有些道具是用幻想凭空制造出来的"神来之物"，其魔幻性便是与生俱来的。

道具的"标志"功能

道具与角色内涵的关联首先是情感倾向的关联。角色贴身携带的道具往往是他们的心爱之物,是角色兴趣爱好、情感情调和性格禀赋的表征和标志。为了更加直观地让观众感受到角色的鲜明的情感倾向和鲜活个性,往往利用贴身道具来诠释角色的内心世界。它可能毫无实用的价值,但对角色来说却是心灵的慰藉、心灵的依托,角色可以从道具那里汲取到精神的力量。道具也可能是独具威力的武器,帮助角色实现内心的愿望,是角色鲜活个性的一个组成部分。

《美女与野兽》中女主人公贝尔一出场就表现出她的与众不同。小镇的街道上,清晨的曙光里,人们都在为生活忙碌着。其他人的篮子都是用来装食物或其他用品的,唯有贝尔的篮子里装着一本书,她是去书店还书的,还要新借一本书。书店的老板告诉她新书还没有到,她就选择了一本已经看过两遍的书还要继续看,书店老板看她那么喜欢这本书,就把它送给了贝尔。贝尔高兴地离开了书店,她坐在喷泉边上看书,又在街道上边看书边走,全然不顾人们异样的眼光和不理的议论。在人们的眼中,贝尔是一个一头栽在书里,整天做着白日梦的女孩,是一个令人迷惑而又美丽的女孩,是一个气质高雅却又有些古怪的女孩。而这一切都是因为贝尔对"书"的迷恋和依赖,如图4-1所示。而贝尔也确实是因为爱读书而打开了眼界,拓宽了思维,她已经不满意按部就班的枯燥无味的生活,她憧憬着不一样的生活,憧憬着去探索宇宙的神秘。"书"不仅是贝尔的兴趣爱好、志向愿望的标志物,也是她用来判断人尤其是爱人的一个标准,她之所以拒绝长相英俊魁梧的加斯顿的追求,甚至对加斯顿非常厌恶,一个很重要的原因是加斯顿对"书"的态度,他把贝尔的书随便扔在地上,对贝尔说:"女人不应该看太多的书啊,不然她就会有思想,有见解了。"加斯顿到贝尔家去求婚时,还毫不在乎地把穿在两只脚上的靴子放在贝尔的书上,甚至褪掉靴子直接把袜子贴在书上。这使贝尔认定了他是一个"粗俗又自大的人"。当野兽把许多书送给贝尔时,当野兽和贝尔一起读故事书,并虚心地跟贝尔学认字时,贝尔开始解除了对野兽的恐惧感,并开始与野兽有了亲近的感觉和心灵的沟通。可见,作为道具的"书",对于揭示贝尔的情感倾向、刻画贝尔的性格、讲述贝尔的故事至关重要。

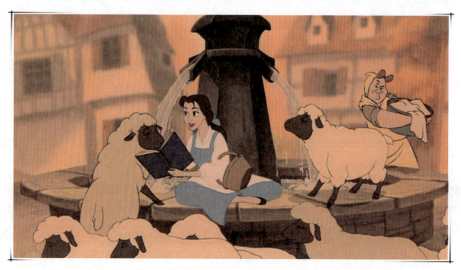

图 4-1 《美女与野兽》美女贝尔的道具：书（影片截图）

《大闹天宫》和《西游记之大圣归来》中的道具金箍棒（如图 4-2 所示），是孙悟空的作战武器，更是他坚守正义、嫉恶如仇的情感倾向的象征。他不能忍受欺瞒哄骗，不能忍受强权压迫，不能忍受妖魔肆虐，当他手持金箍棒奋起抗争、奋起战斗时，恰恰是他正义的愤怒爆发的时候。孙悟空靠他的火眼金睛判断善良与邪恶，用他代表正义的金箍棒与邪恶作战。金箍棒体现了他善良、正义的情感倾向与性格特征，尽展了他的英雄风采。

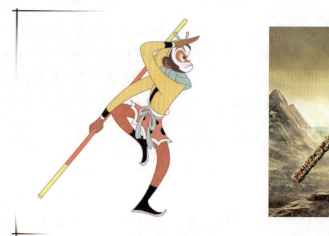

图 4-2 孙悟空的道具：金箍棒（影片截图）

标志角色内心的情感倾向的道具并不都以随身携带的方式出现，还可以以其他方式出现。《聪明的一休》中挂在屋檐下的晴天娃娃（如图 4-3 所示），是一休内心情感的重要依托。每当镜头里出现晴天娃娃的时候，正是小一休思念自己的母亲的时候。晴天娃娃作为睹物思人的道具，揭示了机智、顽强的小一休内心细腻而丰富的情感。

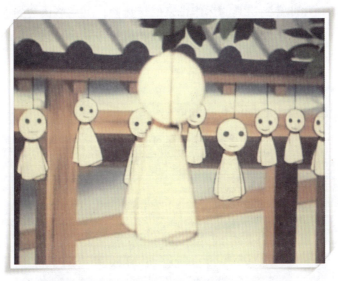

图 4-3 《聪明的一休》中的晴天娃娃（影片截图）

用道具来反映角色内心情感的方式多种多样，所用的道具也形态各异。角色爱好的独特性和好奇心的独特性，成了角色与道具之间出人意料之外的"错搭"关系的依据。这种"错搭"关系，常常会造成令观众忍俊不禁的幽默感，形成了让观众急于知道后面剧情的独特吸引力。

《魔女宅急便》中，琪琪的扫帚（如图 4-4 所示）是她练习魔法的重要道具。她骑着扫帚漫天飞舞，无比神气。琪琪只有骑好扫帚，才能成为一名合格的魔法师。扫帚这一道具刻画了琪琪活泼顽皮、迷恋魔法的性格特征。

图 4-4 《魔女宅急便》中的扫帚（影片截图）

《超级无敌掌门狗》中使用了大量稀奇古怪的机器类道具（如图 4-5 所示），例如穿衣服机器、做饭机器、抓捕机器、娱乐机器，甚至是哄睡觉的装置、换思路的器械等，我们

不仅可以从这部动画中体会到道具的运作带来的趣味性，更能够体会到主人公华莱士对于钻研技术的浓厚兴趣和对于发明机器的极度疯狂。他的许多古怪想法和新奇创意都源于他独特的情感倾向。

图 4-5 《超级无敌掌门狗》抓捕机器（影片截图）

道具的"线索"功能

在道具与角色的多重联系中，最为动画片编导们青睐的就是道具的"线索"功能。许多动画片都把道具的设置作为重要线索，来不断地制造悬念，牵动角色的命运起伏，推动以角色为中心的故事情节的发展。

有些动画片的主角与道具之间是一直相伴相随的关系，是角色形象的一个组成部分。道具本身就有戏剧性，它可以生出悬念，可以引起波澜，可以形成转折，道具的"线索"功能成为牵动角色故事发生发展直至结局的一个不可或缺的因素。

《疯狂约会美丽都》中，自行车是查宾自幼开始一直都不离开身边的贴身道具，自行车是他的亲密伙伴，能够在环法自行车大赛上取得优异成绩也是查宾毕生的梦想。查宾自幼与苏沙婆婆相依为命，性格非常孤僻，不善于表达自己的想法，幼小的他偷偷地将报纸

上有关自行车比赛的照片都剪下来,贴在相册里。苏沙婆婆为他收拾房间时,才发现他的最爱原来是自行车,于是就给他买了一辆自行车,小查宾看到自行车时欣喜若狂,在院子里不停地骑车绕圈。从此以后,有查宾的地方就一定有自行车,自行车从未离开过他。孤僻内向的他,只有在骑车时能够得到最大的满足,在无言无语的行驶中,查宾释放着他的能量,追寻着他的梦想。影片中自行车这一关键道具(如图4-6所示)将查宾孤僻内向的性格特征与执着追求梦想的奋斗精神诠释得淋漓尽致。

图4-6 《疯狂约会美丽都》小查宾的自行车(影片截图)

《魔发奇缘》中长发公主的金色长发(如图4-7所示)并非一般意义上的头发,在影片中起到了道具的作用,而且是影响长发公主一生的关键道具。长发公主的金色长发之所以拥有种种魔力,是因为她母亲生她之前服用了神奇的金色花朵。金色花朵可以医治病人,也可以保持年轻。长发公主的母亲怀孕时得了重病,服用了金色花朵才得以痊愈。金色花朵的神奇能量也传递给了长发公主。葛朵巫婆为了永葆青春,将长发公主偷走,囚禁于高高的塔楼之上。葛朵巫婆经常边唱歌边为长发公主梳头发,这样能够使她的容颜年轻美丽。成年的长发公主那一头金色的长发也可以充当塔楼上升和下降的绳索。葛朵巫婆经常用长发公主的长发在塔楼上升和下降。金色的长发无论从长度上的美感还是功能上的魔力都那么让人着迷,也时刻推动着剧情的发展。金色长发在唱歌的时候就会发光——当尤金和长发公主被困在一个黑暗山洞里无路可走时,长发公主唱起了歌,整个头发都亮了起来,照亮了出路,他们才得以逃脱。金色长发还有治愈伤病的作用——长发公主就是用她的长发治愈了尤金手上的伤口,使伤口得以快速愈合。在生死关头,尤金为了保护长发公主,将她的一头长发割断,从而长发公主获得了自由,葛朵巫婆也得到了应有的报应。这一头长发是影响长发公主命运的至关重要的道具,随着它的割断,长发公主的命运得以转折。

图 4-7 《魔发奇缘》长发公主的金色长发（影片截图）

在动画片里，道具被赋予生命和历史，它们经历过漫长的岁月，凝结着角色生命历程的酸甜苦辣。当角色对他的道具表现出让人无法理解、极为特殊的爱惜之情时，便会在观众心中造成悬念，引导观众寻求道具背后的故事，揭开隐藏在道具背后的谜底。由此，道具的设置和道具的故事，对刻画角色的性格、情感产生了不可低估的作用。

《疯狂约会美丽都》中的三姐妹所使用的道具：冰箱、吸尘器、报纸（如图4-8所示）就是典型的例子。当老太太初次到她们家，想将剩下的食物存放在冰箱里时，发现冰箱里没有任何食物。大姐发现老太太动她的冰箱，马上加以阻拦，并爱惜地用麻布擦拭冰箱，并亲吻冰箱。二姐和三姐对待吸尘器和报纸也是同样的态度。这在无形之中就制造了悬念，平时看似再平常不过的冰箱、吸尘器和报纸本就是给人们使用的，而三姐妹却不去用它们，反倒对它们珍爱备至，不让任何人触碰，这背后一定隐藏着玄机。观众看到这里，疑惑油然而生……随着情节的发展，我们得知，原来冰箱、吸尘器和报纸是三姐妹演出时所使用的乐器。当谜底揭晓的一瞬间我们才恍然大悟，三姐妹对这三样道具的热爱实际上隐藏着她们对音乐的热爱，她们对这三样道具的珍惜实则是对她们曾经辉煌的音乐生涯的深切缅怀与格外珍重。

图 4-8 《疯狂约会美丽都》中的冰箱、吸尘器、报纸（影片截图）

道具本身的戏剧性还表现在道具可以发生戏剧性的变化，可以在"旁生枝节"中引出新的故事来，拓展出新的戏剧空间，创造出让人耳目一新的戏剧效果。《疯狂原始人》中咕噜一家人生活在原始时代，他们所使用的通信工具是海螺，家人通过吹海螺来报告消息，如图4-9所示。海螺作为通信工具而言，它是天然的，毫无人工加工的，即没有体现人类的任何技术含量。在原始社会，人类的智力和体力都受到极大的局限，所以能够就地取材、恰当地运用工具对于当时而言，已然是先进了。海螺不仅能够当作通信工具，还能够贴在地上听远处的动静，来确保自身安全。海螺这一道具反映了原始时代的特征。

图4-9 《疯狂原始人》中的通信工具——海螺（影片截图）

《超级无敌掌门狗》中华莱士发明的洗脑机（如图4-10所示）就是典型的例子。华莱士在片中充当除害专家的角色，他发明了洗脑机，企图改变兔子的思维，让它们不再喜欢吃蔬菜，这样它们就不会破坏庄稼了。可是在操作洗脑机的过程中，由于操作失误，华莱士不幸将自己的思维和兔子的思维进行了互换，于是引发了以后一系列精彩的故事。出了错的洗脑机作为新的道具推动着故事情节的发展。

图4-10 《超级无敌掌门狗》中的洗脑机（影片截图）

有的道具本身就产生于角色的故事，然后又生出新的悬念，引发角色的故事向着道具提供的"线索"向前发展。《魔发奇缘》中的天灯（如图4-11所示）便属于这种类型的道具。国王和皇后失去公主后痛心疾首，为了表达对公主的思念，每年到公主生日时，就会放天灯为公主祈福，也希望公主能够看到他们的祝福，期盼一家人早日团聚。天灯飞翔在天空中的各个角落，几乎全国都可以看得到。而高塔中的长发公主也会看到漂亮的天灯，她隐隐约约地感觉这天灯和她有着密切的联系，而且到外面的世界近距离地看天灯也成为了她的一个梦想。这就为影片的发展奠定了基础，成为了一条重要的情节线索。

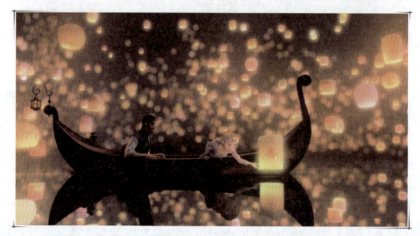

图4-11 《魔发奇缘》中的天灯（影片截图）

如果一个道具并不一直专属于动画片中一个角色，同时也不只是与一个角色发生密切的关联，也就是说，这个道具的归属权可以在角色之间转移，可以被偷取或被赠予，可以被强夺或者智取，它就已成为角色之间共同关注的矛盾焦点了。这种情况下，道具的"线索"功能被发挥到了极致，也已经实现了线索与剧情的矛盾焦点的重合。

《借东西的小人阿莉埃蒂》中的糖块（如图4-12所示）是剧情中重要的道具线索。主人公阿莉埃蒂和她的父亲来到翔的房间借东西，他们的任务是借糖块和手纸。阿莉埃蒂的父亲矫捷地获取了糖块，阿莉埃蒂将糖块放入背包里。父女俩欣喜地去找手纸，可是在抽取手纸时，阿莉埃蒂发现翔正朝他们的方向注视着。惊恐之中，他们只好放弃取手纸。在回去的路上，阿莉埃蒂不小心将背包中的糖块掉在了桌子底下，父女俩只好空手而归。可是第二天，阿莉埃蒂竟然在家门口的窗台上发现了糖块，原来是翔送来的。然而阿莉埃蒂一家对翔送来的糖块却充满了恐惧，因为这恰恰证明他们小小人已经被人类发现了。当阿莉埃蒂再次来到窗前时，窗台上的糖块已经被蚂蚁们抢食得只剩下小半块了。阿莉埃蒂拿起糖块，赶走蚂蚁，将糖块送还给翔，并告诫翔不要再打扰他们平静的生活。影片最后，阿莉埃蒂一家人决定搬家，翔来为她送行时，将一块糖送给了阿莉埃蒂。此时，阿莉埃蒂充满感动地欣然接受了。从小小人被动地去借糖块，到拒绝人类赠予的糖块，再到欣然接

受赠予的糖块，这一过程充分证明了小小人与人类的情感，由生疏戒备到相互信任的转变，糖块成为了小小人与人类友谊的纽带。

图 4-12 《借东西的小人阿莉埃蒂》中的糖块（影片截图）

《神偷奶爸》中的收缩激光枪（如图 4-13 所示）具有神奇的功能，用它来瞄准物体射击，就会将该物体变得非常小，于是它成了同样致力于偷回月球的格鲁和维克多争夺的对象。使用它将月球变小，才能方便偷走。于是，格鲁和维克多为了抢夺收缩激光枪展开了斗智斗勇的战斗。维克多将收缩激光枪抢到手后，就将它锁在了家中的密室里。维克多的城堡具有非常烦琐复杂的防御功能，要想进入他家异常困难。格鲁为了夺回收缩激光枪决定收养能进入他家销售饼干的三个女孩儿，利用她们进入维克多城堡中买饼干的时机，以小型饼干机器人打通了维克多城堡中的密室。随后，格鲁用夺回的收缩激光枪将月球变成了很小的球，将月球偷了回来……

图 4-13 《神偷奶爸》中的收缩激光枪（影片截图）

道具的"节点"功能

在动画片中,角色身处的时间和空间是可以转换的,这与现实生活中的时间和空间的概念有很大的区别。动画片中的时间和空间不是对现实的简单摹写,而是被神秘化、魔幻化的。角色在此时间与彼时间里状态、命运截然不同,在此空间与彼空间的状态、命运也截然不同。道具在时空转换中起着不可替代的"节点"作用,有了它时空转换便是可能的,没有它时空转换便是不可能的。

在动画片中,叙事空间往往不是单一的,而是多重的,往往既有现实的叙事空间又有幻想的叙事空间。在多重空间转换中,道具常常起到至关重要的连接与转换作用。

我们最为熟悉的《哆啦A梦》中,就利用了"时空穿梭机"(如图4-14所示)这个道具在现实空间和幻想空间自由穿梭的,从而实现现实世界中实现不了的美好愿望。

图4-14 《哆啦A梦》中的时空穿梭机

《怪物公司》中的"门"(如图4-15所示)将现实空间与怪物空间连接起来。门的自身语言——门里门外是两个空间,开门意味着迎接外界空间,关门意味着回避外界空间。而在怪物公司中,门内是怪物世界,开启一扇门,就到了人类世界的一个儿童房间,怪兽通过吓唬儿童取得怪物公司得以运营的能源(儿童的尖叫声可以产生怪物公司所需要的能源),因此,门在这部影片里起着连接怪物世界和人类世界的转换作用。片中巧妙地利用开门和关门给人的视觉感受和心理暗示,言简意赅、轻松自然地在两个空间中穿梭叙事。

图 4-15 《怪物公司》中的门（影片截图）

动画片中的时间往往是诗意的，充满浪漫色彩，蕴含着某种预言与神话。我们经常在动画片中听到类似这样的台词："当发生何种事情时……就会发生怎样的变化。"我们这里所谈到的时间，既涉及具体的时间点，也同时包含大的时代背景，宏观的时间观念。

《灰姑娘》中的魔法老奶奶为灰姑娘施了法术后，警告灰姑娘：当时钟敲响 12 下时，一切的魔法将会解除。而魔法老奶奶赠予灰姑娘的南瓜车（如图 4-16 所示）正是具有使用期限的神秘道具，使用魔法将南瓜变成的豪车，一旦魔法时效一到就不复存在。而短暂的美好瞬间也足以给美丽的灰姑娘圆一个梦。

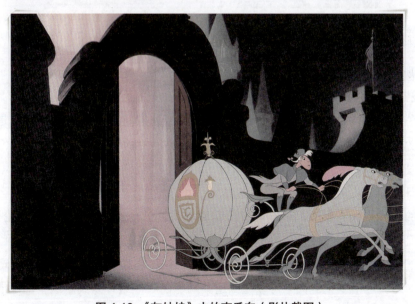

图 4-16 《灰姑娘》中的南瓜车（影片截图）

《美女与野兽》中，水晶罩中的玫瑰花（如图4-17所示）同样是用来塑造叙事时间的关键道具。当最后一片玫瑰花瓣凋谢之前，如果没有姑娘爱上野兽并亲吻他，那么他将永远成为野兽，他的宫殿和大臣也再也无法恢复原貌。在这里，玫瑰花的生命周期和野兽的命运息息相关。用玫瑰花来计时显然没有钟表精确，但在这里用玫瑰花是最恰当不过的。因为玫瑰花更富有诗意，更易传达这种细腻真挚的情感。也恰恰由于它计时的不精确性，才能使故事笼罩上一层更为不可测的神秘色彩。玫瑰花的花期成为是否解除咒语的关键，而对于玫瑰花凋谢这一时间点的设定，则使得整个影片充满了魔幻色彩和扣人心弦的悬念。

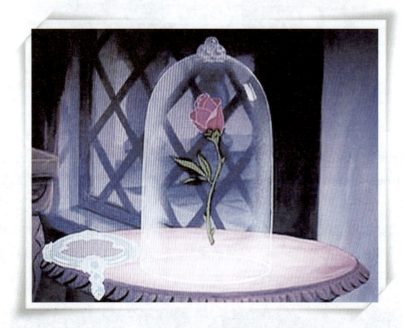

图4-17 《美女与野兽》中的玫瑰花（影片截图）

综上所述，道具已远远超出了点缀、陪衬的范围，它至少有三大功能，即"标志"功能、"线索"功能和"节点"功能。"标志"功能使角色的情感倾向得以彰显；"线索"功能使角色的故事得以推进；"节点"功能使角色身处的时空得以转换。无论是道具还是道具为角色所用的历程，不管是道具的归宿还是道具的消逝，无一处不与角色的故事相联系，已是角色故事的一个组成部分。了解道具的功能，读解道具的语言，进而恰当地设置和设计道具，会使动画的角色更加鲜活、剧情更加动人、时空逻辑更加合理，整个动画作品的艺术内涵与影像品质得以提升。需要说明的是，本书为了解析和论述的方便，不得不把道具的功能拆分开来说明，实际上在动画片中道具并不总是单一地发挥作用，同时具有"标志"功能和"线索"功能的道具并不少见，同时具有"节点"功能和"线索"功能的道具也不少见，甚至可以见到道具功能的其他组合方式。这些都是值得深入研究的。

创新实践环节：角色关键道具的设计

如同我们日常生活中使用的物品诠释了我们本身的一些信息一样，动画道具也一样用其独特的语言诉说着关于角色的故事。动画道具可以通过形状、颜色、材质等特征来展现角色的个性特点，还可以用来表达角色的情感状态，关键道具还可以作为剧情发展的催化剂。

动画角色关键道具的设计应注意如下的要点。

（1）角色特点：道具的设计要与角色的特点相符。例如，如果角色是一名勇敢的战士，道具可以设计成强大的武器或护甲，以突出角色的战斗能力。如果角色是一个可爱的小动物，道具可以设计成可爱的玩具或美食，以增加角色的可爱感。

（2）功能性：道具的设计要符合角色的使用需求。例如，如果角色需要使用道具进行特定的任务或行动，道具应具备相应的功能和特性。同时，道具的设计也要考虑到角色的能力和技能，以确保道具能够帮助角色完成任务。

（3）独特性：道具的设计要具有独特性和创新性，以吸引观众的注意力。可以通过奇特的形状、鲜艳的颜色或独特的材质来实现。独特的道具设计可以增加角色的个性和魅力，使其在观众心中留下深刻的印象。

（4）故事性：道具的设计要与故事情节相呼应。道具可以成为推动剧情发展的关键元素，或者反映角色的成长和变化。通过道具的设计，可以向观众传达角色的内心世界和情感状态。

（5）可操作性：如果道具需要被角色使用或操作，设计要考虑角色的体型、力量和技能。道具应该易于使用和操作，以确保角色能够顺利地完成任务或行动。

（6）观众互动性：道具的设计可以考虑观众的参与和互动。例如，设计一个可以变形或发光的道具，观众可以通过按下按钮或旋转开关来改变道具的形态或效果。这样的设计可以增加观众的参与感和乐趣。

在图4-18所示的道具创新设计作业中，为婕拉设计了一款"记忆头盔"，这个具有强大记忆和存储功能的头盔是角色婕拉的发明，她长相奇怪、性格孤僻，经常被小伙伴们取笑，但她并不那么在乎别人对她的看法，总是独来独往，专心研究各种稀奇古怪的东西，婕拉发明了"记忆头盔"之后，颠覆了所有人对她的看法，因为这个"神器"特别好用，尤其是对于记忆力不那么好的小伙伴更有奇效，因此她声名大噪，深受小伙伴们的欢迎。

在图4-19所示的道具创新设计作业中，为主人公沈小宝设计了一款"太空飞行套装"，沈小宝调皮捣蛋，成绩不好，但是对太空非常向往，他梦想着有朝一日能够飞向太空，在那里进行一场神秘之旅，他的这套太空飞行装备能够满足他观察太空、体验太空的愿望。

图 4-18　动画道具设计：记忆头盔[1]

图 4-19　动画道具设计：太空飞行套装[2]

思考与练习

1. 为你的角色设计一个贴身道具，并将道具的功能以及道具与角色之间的关联进行详细的说明。

2. 你所喜欢的动画角色使用过哪些道具？哪件道具对于这个角色来说是意义最重大的？谈谈道具对于角色塑造起到哪些作用。

[1] 作者：刘子渲。作品：记忆头盔。课程：动画道具创新设计。指导教师：张月音。
[2] 作者：王云昊。作品：太空飞行套装。课程：动画道具创新设计。指导教师：张月音。

第 5 章
动画角色造型设计的非顺向关联模式

　　动画角色造型设计的主要内容是通过呈现角色外观形体特征来反映角色内心的个性与情感，从而使其立体鲜活地存在于荧幕上，演绎精彩的故事。

　　动画造型设计的灵感来源非常广阔，可以是人类，也可以是各种动物，各种植物，或是没有生命的物体，甚至可以是假想出来的各式怪物。这种广阔的设计思路，带给我们意想不到的神奇视觉体验。动画造型设计的艺术方法也非常丰富，人们用概括、变形、夸张、拟人等方法将角色造型创造得新颖独特、魅力无穷，使角色赋有极强的生命力与感染力。这种造型方式也极大程度地将想象力与幽默感发挥出来。无论动画角色的造型有多么离奇、多么怪异，它都不是无缘无故、无心随意的产物，它的形成都是依据完整的创作理念，通过精心的艺术创作而得来的。

　　大量的动画片创作实践告诉我们，角色的造型设计是有规律可循的，也是有模式可循的。在千奇百怪的、形态各异的角色造型设计背后，有一个最高的设计原则在左右着设计的方向，那就是角色的外在形象设计不能不与角色的内在品质发生关联，不能不与角色的故事发生关联，而关联的方式是多样的，是可以探索和创造的。简而言之，"关联"是必然的，也是多样的。如果是顺向关联，即善良的内心必对应善良的外表，邪恶的内心必对应邪恶的外表。如此说来，不就朝着"脸谱化"的方向发展了吗？实际情况并不是这样，即便是正向相关，仍然有很大的创作空间，角色的性格总是有独特性的，外形设计也应该有独特性。如果是逆向关联，问题就要复杂得多，但依然是有迹可循的。所谓"逆向关联"，更确切的说法应该是"非顺向关联"，即内心善良的角色未必外表慈眉善目，能够做大事情的角色未必外表魁梧高大，能练就一身武功的角色未必外表挺拔干练……经典动画片在这方面已经做了很多探索，积累了很多创作经验，建立了一些可资借鉴的模式。本章要侧重探讨的就是角色的造型设计与角色的性格以及故事"非顺向关联"的模式问题。

外形的变化与人性的转变

角色在故事情节的演绎过程中，也经历着自身内在的蜕变，这种蜕变使角色更加立体全面、深入人心。在动画这种以视听表达为手段的艺术形式中，这种蜕变能够更加形象化、生动化地体现出来。

在动画电影《美女与野兽》中，野兽的角色造型设计就与其内在的蜕变形成紧密的关联。这种关联的模式很特别，从"人面兽心"到"兽面兽心"，再到"兽面人心"，最后还原到"人面人心"。这个过程的主体部分属于一种非顺向关联的模式，这个模式揭示了角色的造型设计与角色的内心世界的关联，存在着多种可能性。"面"可以改变，"心"也可以改变，"面"和"心"之间可以存在或顺向或逆向的改变。

在很久以前，在一个遥远而又美丽的城堡里住着一个年轻的王子（如图5-1所示），虽然他拥有了一切他想要的东西，但这个王子却被宠坏了，他的脾气非常暴躁而且自私。在一个寒冷的夜晚，城堡前来了个又冷又饿的老太婆，她要用一朵玫瑰花去跟王子换取一个能栖身的地方，王子不屑于衣衫褴褛的老太婆的玫瑰，并且很残忍地把她赶走，这个老太婆警告王子不要只看外表，内在才是最美丽的根本，王子不理会，凶狠地赶她离开，突然这个丑陋的老太婆变成了一个非常美丽的女人，王子赶忙向他道歉，但是已经太迟了，因为她发现王子没有一点儿爱心，为了惩罚他，她把王子变成了野兽，并对整个城堡以及里面的人发下了咒语。巨大而恐怖的野兽羞于自己的外表，而终日把自己锁在城堡里，只有一个魔镜可以看见外界的情形，那个女人留下的玫瑰变成了魔法花，将在王子21岁时绽放，如果在最后一片花瓣凋落之前，王子能够学会爱人，并且有人爱他，那所有的咒语就会解除，否则他就会终生是一头野兽了。时间一天天过去了，王子陷入了失望与绝望中，因为有谁会去爱上一头野兽呢？

在影片中，这个在变身野兽之前的王子形象是以壁画形式呈现的，角色的表现方式虽然是简约、平面的，但是角色的神态及动势设计均能突显出王子高傲、冷酷、自私的个性特征。王子虽相貌堂堂，内心却极度冷漠无情，他的性格决定着他的行为，他的行为影响着命运。被王子触犯的女巫为了惩罚缺乏人性的王子，将他变成了野兽。

图 5-1 《美女与野兽》中变身野兽之前的王子形象（影片截图）

野兽的角色形象则采用了"组合"的艺术手法，组合了各种凶猛动物（狼、牛、熊等）的形象：獠牙、长角、毛发、利爪等。野兽的整个角色形象威猛高大，面目凶恶，与他粗鲁冷酷的内心相统一，相吻合。而随着剧情的发展，当他与美女贝尔相遇，而后慢慢接触的过程中，在贝尔的感化下，他逐渐发生了变化，渐渐学会了关心和包容，他的目光中开始有了温暖，行为举止中也越来越能表达出他内心的转变。野兽的形象如图 5-2 所示。

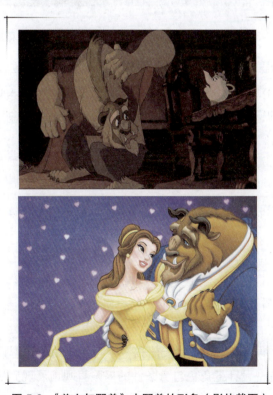

图 5-2 《美女与野兽》中野兽的形象（影片截图）

在与美女贝尔共同生活的点点滴滴中，野兽慢慢学会了如何去真正爱一个人，尽管贝尔是解除咒语的唯一希望，但是当野兽了解到贝尔要回家看望病重父亲的急切心愿时，他不顾自己将会永远变成野兽的危险，真心诚意地将贝尔放出城堡。这一举动证明了野兽的灵魂已经得到了升华，彻头彻尾地发生了转变。

当他被加斯顿刺伤而奄奄一息时，最后一瓣玫瑰花飘落，而正在此时，贝尔深情地对野兽说："不要丢下我，我爱你！"这时，奇迹出现了，一道光射进来，野兽变身成了王子（如图 5-3 所示）。

图 5-3 《美女与野兽》中野兽变回王子的形象（影片截图）

在影片叙事的过程中，我们看到"人性转变"这一抽象的过程通过"形象转变"的具体艺术形式充分恰当地诠释出来，从人心兽面到兽心兽面再到人心人面，王子从内心到形象发生了天翻地覆的变化，而角色造型的变化使观众对王子的命运产生更为直观而深刻的认知。

自身条件与目标的冲突

一般来说，角色自身条件与要实现的目标相比，局限性越大，差距越明显，角色自身便会越加深陷矛盾和僵局，戏剧冲突也相应地更加强烈，悬念也相应地更加牵动人心。

《怪兽大学》中大眼仔麦克和《功夫熊猫》中阿宝的角色造型设计属于非顺向关联的又一种模式，即通过造型设计把角色自身条件的局限直观地展现到极致，把角色自身条件与目标的冲突推向顶点，为大眼仔麦克和阿宝的突破局限、奋力抗争做了充分的铺垫，使

角色性格和角色故事的吸引力大为增强。

《怪兽大学》中的大眼仔麦克，天生一副可爱的样子（如图5-4所示），角色设计采用夸张变形的方法，他只有一只眼睛，而且眼睛大得几乎占据整个头部的一半，一张巨大的嘴里排布着不那么整齐的牙齿，两只小三角耳朵显得格外机灵。相貌可爱、身材矮小的他，最大的梦想却是成为怪兽电力公司里的一名惊吓专员。

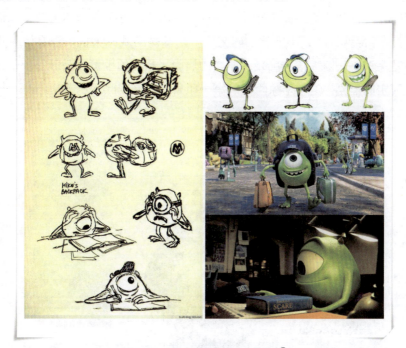

图 5-4 《怪兽大学》中的角色①

在怪兽的世界里，要想成为惊吓专员，要天生具备一副面目狰狞的可怕形象，性格也要霸气嚣张，这样才能让人感到惧怕，才能出色地完成用孩子惊吓的声音来发电的任务。然而，大眼仔麦克这副样子，人们很难将他与惊吓专员联系起来。外表的缺陷成为大眼仔麦克实现目标的天然障碍。尽管他十分努力地拼命学习理论知识，掌握了"惊吓学""惊吓史""惊吓七十二变"等知识试图弥补自身的缺陷，但是无论他怎样充实学识，都无法超越有惊吓天分的学员。然而，小小的他有大大的能量，他没有放弃梦想，更没有放弃自己，而是充分发挥自己的智慧与组织能力，在梦想的道路上艰难地行进着……尽管状况百出、波折不断，但他始终都顽强地坚持着，在梦想的道路上，他比天分高的同伴们更加艰辛，但是这阻挡不了他实现梦想的步伐。影片也试图通过这个平凡的小角色告诉我们，在工作与生活中，尽管你没有过人的天赋，然而只要你有足够的信心和毅力，仍能打造一片属于你自己的天空，实现你的最终目标。

① 图片来源：https://in.mashable.com/entertainment/23252/monsters-at-work-review-its-not-monsters-inc-but-theres-promise-and-tonnes-of-laughter.

从角色造型设计的角度来分析,设计师正是本着让大眼仔麦克从视觉形象上看起来就与其理想目标相去甚远的原则来设计的,使他的造型与"天资过人的怪兽"形象形成鲜明的反差。人们从他身上看不到任何令人恐惧的元素,而是一看到他,就将他与"可爱""小巧""机灵"等印象联系起来。这样,对于大眼仔来讲,他的自身条件与理想目标的矛盾就是他为之付出更多艰辛的起源,更成为他实现梦想的根本动力。

《功夫熊猫》中的阿宝也面临着同样的问题,他憨态可掬,形体浑圆,木讷笨拙(如图 5-5 所示)。胖得连行动都不方便的阿宝,梦想却是当武林大侠。光看他的样子,就觉得他的梦想是笑谈——圆滚滚的脑袋,厚实的肩膀,粗壮的手臂,鼓鼓的肚子,短小的下肢,构成了阿宝的形象,这个形象给人的第一印象就是又肥胖又迟钝。

图 5-5 《功夫熊猫》中的阿宝[①]

在梦想的道路上,阿宝多了几分机缘巧合。在误打误撞中,他被乌龟大师指认为"神龙大侠"的人选,然而不会武功又资质平平的阿宝,要想在短时间内成为武林高手,绝对会成为整个和平谷的难题。然而,没有天分并不意味着没有潜能。胖墩墩的阿宝最大的特征就是爱吃,一次在偷吃饼干的时候,他灵敏快捷的动作让师傅发现了他的潜能。于是,师傅决定利用阿宝的兴趣来为他量身定制训练方法——抢包子。就这样,阿宝在坚持不懈的努力下,终于成为了盖世英雄。

① 图片选自 The Art of Kung Fu Panda 1(《功夫熊猫 1 原画设定集》)。

从角色造型设计的角度来分析，设计师依据"没有什么是不可能的""每个人都是自己心中的英雄"的主题精神，将阿宝设计成一个平淡中略带喜感的肥胖而懒散的形象。如果阿宝的造型看起来就极具英雄气概，颇有习武天资，那么它的故事就不会如此精彩，如此发人深省。正是这种自身条件与理想目标的反差，使得角色更加鲜活生动，更加牵动人心。

内心世界与外表形象的反差

如果角色的内心和外表是统一的，"人如其面"，角色造型设计与角色内在品质的关联便属于顺向关联；如果角色的内心世界与外表形象形成鲜明反差，角色造型设计与角色内心品质的关联就属于非顺向关联。《怪物史莱克》中史莱克的造型设计和《钟楼怪人》中卡西莫多的造型设计，却属于非顺向关联的一种有代表性的模式。内心是"善和美"的，而外表却是"丑和怪"的，将这种反差恰当地设计和表现出来并非易事。这类角色的外表可以丑，可以怪，却不能够邪，不能够恶，因为这类"内善外丑"的角色外形终究不能设计成"内善外恶"。《怪物史莱克》和《钟楼怪人》的造型设计者提供的成功经验是，准确地把史莱克和卡西莫多塑造成了"丑而不邪""怪而不恶"的外在形象的典型。

《怪物史莱克》中的史莱克（如图 5-6 所示）就是一个典型的外表古怪丑陋但内心充满爱心和善意的怪物角色。分析史莱克的造型特征可以发现：他周身绿色，面目丑陋，有着两只小喇叭形状的古怪耳朵，硕大的鼻子和一张血盆大口，以及臃肿笨拙的身材。通过史莱克的外在形象，可以在第一时间判断出：史莱克一定是个性格乖张蛮横、内心孤僻冷漠、与外界毫无瓜葛、不近人情的怪物。然而，随着我们慢慢地跟着史莱克进入他的生活，倾听他的心声，我们开始强烈地感觉到他的内心世界是多么美好而丰富——他能够勇往直前地追求自己的梦想，能够设身处地为别人着想，能够奋不顾身地为朋友效劳，能够掏心掏肺地为心爱的人付出。这使他拥有近乎完美的英雄气质与光辉闪亮的人格魅力。我们在欣赏史莱克内在品质的同时，开始对这个绿色丑陋的怪物的外表重新审视，原来，他的丑与他的怪并不让人望而生厌，反而给人一种特别的愉悦感受。他的形象颠覆了常规英雄高大帅气和华贵的形象，他的存在并不是为了迎合大众的口味，他就是他，外表没有任何美感可言，却带给了我们无限的震撼。

图 5-6 《怪物史莱克》中的史莱克[①]

　　动画电影《钟楼怪人》中的卡西莫多的角色外在形象与内心世界同样形成鲜明的反差。动画片中的卡西莫多角色造型设计（如图 5-7 所示）基本尊重《巴黎圣母院》原著中对于卡西莫多的描述：卡西莫多奇丑无比，又跛又驼又聋又哑，"四面体鼻子，马蹄形的嘴，小小的右眼为茅草似的棕红色眉毛壅塞，左眼则完全消失在一个大瘤子之下，横七竖八的牙齿缺一块掉一块，就跟城墙垛子似的，长着老茧的嘴巴上有一颗大牙践踏着，伸出来好似大象的长牙，下巴劈裂""两个肩膀之间耸着大驼背，前面的鸡胸给予了平衡。从股至足，整个的下肢扭曲得奇形怪状，两腿之间只有膝盖那里才勉强接触。从正面看，恰似两把镰刀，在刀把那里会合。宽大的脚，巨人的手……"总之，卡西莫多身上集中了很多丑陋的因素，但也透着憨厚和朴实，而并不是奸诈与邪恶。如此奇丑无比的外表下却藏着一颗金玉般美好的心灵，他纯洁、无私、忠诚，他为爱斯梅拉达所做的一切都证明了这一点。内在的美，使他变得崇高而伟大，"渺小变成了伟大，畸形变成了美好"，丑陋的外貌就更加突出了美的心灵。

[①] 图片来源：https://pngimg.com/image/29202。

图 5-7 《钟楼怪人》中的卡西莫多（影片截图）

物象世界中的情感赋予与人性挖掘

《机器人瓦力》和《玩具总动员》的角色造型设计，提供了非顺向关联的另一种模式，当没有生命的物体成为影片主角时，当无生命的物体被赋予人类的情感与思维逻辑时，"物"的外表与"人"的内心的混搭组合，就成了角色外形设计的基本依据。瓦力的外在形象给人的总体感觉就是一个机器人，但它的眼睛却与人类有几分相似，它的眼睛是鲜活的、生动的，可以传情达意的。胡迪的外在形象总体上与我们看到的玩具差不多，但它自信的神情却与人极为相似。由此可以看出，角色造型设计也是在"似与不似"之间费尽了心思，做足了功夫。这种外形设计，对于展示角色的个性、演绎角色的故事，揭示蕴含其中的人性的本质，起了很重要的作用。

《机器人瓦力》这部经典动画电影是一部科幻题材的影片，讲述地球上的清扫型机器人瓦力与外太空女机器人伊娃的故事。在影片中，机器人瓦力并不是只会执行任务的机器，而是拥有自我意识和自身感受的角色。下面分析瓦力这个角色的创作内涵和角色造型特点。瓦力是地球上的最后一个机器人，用于收集和压缩地球上的垃圾。瓦力是一款太阳能机器人，双眼之间装有激光切割仪（如图 5-8 所示）。当出现故障时，瓦力会从其他报废机器人身上获取替换零件。当感知到危险时，瓦力会将头部和四肢收回躯体从而形成一个立方体。700 年后，瓦力遇到了一个无法解决的小麻烦，那就是开始具有自我意识，变得极其好奇并觉得有点孤独，只好与他的宠物蟑螂哈尔相依为伴。瓦力每天都在勤勤恳恳地处理垃圾，并沿途发掘和收集人类物品。一次他通过音乐，了解到爱情和与情感交流的

存在及表达方式。因此，瓦力开始有了自己的梦想，就是找到这种感情互动的对象，并牵到伊娃的手。瓦力的外形设计基础是望远镜与方形垃圾箱的组合，害怕时可缩进四肢变为方块。瓦力的外形特征是脏脏的，浑身是泥；土土的，没见过世面；功能单一，构造落后和烦琐，外形设计粗糙，代表老式机器人特色，只有一双大眼睛，帮助它传情达意。瓦力的个性特征是纯真、善良、执着、胆小。瓦力的语言能力很差，只会念自己的名字和模仿。瓦力的功能是每天定时起床，到太阳下充电，然后开工，到垃圾场把垃圾放进肚子里，一使劲，压成方块"吐"出来，再把这些方块都摞在一起。瓦力每天晚上按时下班回家，他的家也就是集装箱。

图 5-8 《机器人瓦力》中的瓦力[1]

我们从瓦力这个角色的身上可以体会到很多深层次的警示与领悟：人类对环境的肆意开发会导致惨重后果；荒芜的环境中情感的交流显得弥足珍贵；生活中被忽略的点点滴滴往往都是回忆中的珍宝；爱是无条件的理解、包容和自我牺牲……不得不承认，影片中的角色如果换成是真实的人物，这些感悟就会显得没那么震撼，而恰是以机器人的角度来诠释人的情感，所阐述的主题思想得以升华，所产生的艺术效果也得到了极大程度的提升。

《玩具总动员》系列动画电影中对所有的玩具都进行了拟人化的处理。玩具们（如图 5-9 所示）有了自己的情感与思想，他们会根据自身的处境来进行思考，并想出种种对策。故事的发展过程展现了他们身为玩具的情感特征与种种矛盾。无论是主角胡迪和巴斯光年（如图 5-10 所示），还是塑料恐龙、彩蛋先生、牧羊姑娘，甚至是玩具车、玩具画板都有着各自不同的个性。在主人离开的时候，他们开始活跃起来，给观众呈现出一个被我们忽视的现代童话世界。

[1] *The Art of Wall · E*. Tim Hauser.

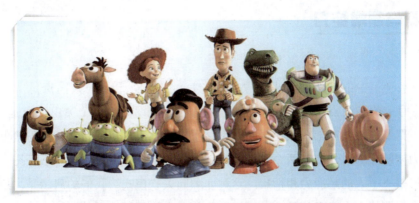

图 5-9 《玩具总动员 1》中的玩具家族（影片截图）

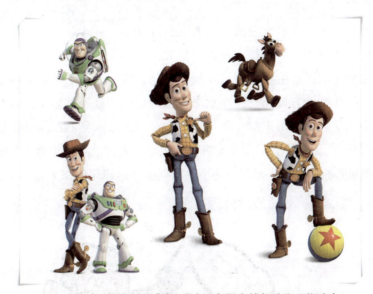

图 5-10 《玩具总动员》系列动画电影中的胡迪和巴斯光年

主人公胡迪是传统的木偶，他原本是主人最宠爱的玩具，也是玩具中的首领人物，他充满了自信。可是主人有了新的玩具——巴斯光年之后，胡迪的地位和处境就一落千丈了，这时的他充满了惶恐与嫉妒。这种情绪和心理上的变化也正是拟人化的处理，将本无生命与情感的玩具之间的故事演绎得精彩无比。在《玩具总动员 3》中，胡迪通过努力，使朋友们免于遭受被焚毁的厄运，并带朋友们找到了新的归宿，和热爱玩具的新主人快乐地生活在一起。整个过程充分展现了胡迪办事果断、足智多谋、宽容大度、有领导能力、敢于承担责任的个性。我们在分析角色的过程中深深体会到创作者的别具匠心，以玩具角度创造出玩具世界的逻辑，这种逻辑不仅让我们感到新奇独特，同时让我们觉得亲切自然，因为儿时的我们也经常将玩具当成我们的知心伙伴，希望它们是活的，拥有生命和情感。这也许正是《玩具总动员》系列动画电影触动人心的地方，带给我们童年没能实现的梦，将玩具身上发生的离奇生动的故事呈现在观众面前，而在这些故事中，我们也能体验到成长的过程与美好的信念。

憨态可掬与超常能力

《大力水手》中的波派和《小飞象》中的丹波，在外形上的共同点是"憨"和"可爱"，在能力上的共同点是"神"与"奇"。角色造型设计的一个突出特点是局部夸张。对波派的小臂和拳头的局部夸张变形，既突显了角色憨、可爱的特点，又与角色的力大无穷的超能力相呼应；对丹波的两个耳朵的局部夸张变形，即使它越加憨态可掬，又与它扇动两耳就可以飞上天的超能力相衔接。这种非顺向关联模式给我们的启示是，角色造型设计既能够依据剧情表现内在与外在的对比、反差，也能同时表现外在特点与内在能力的呼应、衔接。

在《大力水手》中，大力水手波派（如图 5-11 所示）是个很有正义感的小伙子，但他至少看上去像个小孩子，尽管昂首阔步的他并没有孩子的稚气。自从可爱的奥利弗成为他的女朋友之后，波派的生活发生了积极的变化。奥利弗不是今天被坏人抓到什么地方去，就是明天在什么地方闯出一个小祸来，不过这一切都不要紧，因为有波派在。波派尽管不怎么会说甜言蜜语，但却比任何男朋友都有耐心和爱心，而且他还有一项"特异功能"，那就是一吃菠菜就变得力大无穷，别说是卡车，就算是坦克他也能轻而易举地抓起来，所以奥利弗的麻烦总是能在经历小小的挫折之后被化解，大力水手总是最后的胜利者。

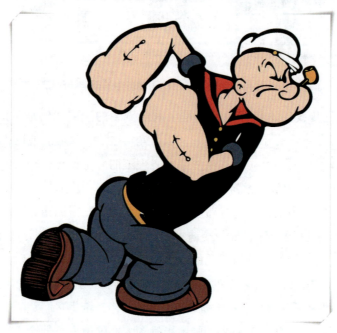

图 5-11 《大力水手》中的波派

在角色形象设计中，为了突显大力水手波派力大无穷、充满能量的体能特征，整个

形象采用了夸张的变形手法,波派的下巴被设计得硕大浑圆,彰显波派积蓄力量的状态;波派的小臂更是进行了极大程度的夸张,显得小臂和拳头极具力量感,能够带给对手极强的威慑力与破坏力。

《小飞象》中的丹波是马戏团的一头小象,因为长着一双蓝眼睛和一对超大号的耳朵而成为大家嘲笑的对象(如图5-12所示)。要在马戏团里立住脚,必须会一手绝活才行,可是丹波什么也不会,为此它很苦恼,这时,老鼠蒂莫西给了它安慰和帮助。一次,丹波失足掉进了盛着香槟酒的酒桶,被灌得酩酊大醉。这次意外事故却使丹波发现它可以靠扑扇大耳朵飞到空中。于是,丹波一夜之间成了观众最喜爱的小飞象,从此,母亲再也不必为儿子的未来犯愁了。而珍宝太太也终于重获自由,母子俩从此快乐地生活在一起。

图 5-12 《小飞象》中的丹波

由此可见,角色形象与角色命运是紧密联系的。丹波的外在特征——超大耳朵,成为丹波命运中的焦点。丹波被嘲笑是因为这对超大耳朵,而当丹波发现这对大耳朵具有神奇的功能,能扑扇着飞上天时,这对大耳朵便不再是它的负担与痛苦,反而成为了它获取荣誉与幸福的关键法宝。

给小角色以大使命

渴望当英雄,渴望当领袖,渴望成为耀眼的明星,渴望在某一领域里做出突出贡献……这些愿望的实施在现实生活中需要极大的艰辛和付出,而且会遭受很多实际的困难与阻碍。很多实拍影视作品中也讲述了一些平凡人物通过自身努力取得巨大成功的故事,

然而也往往依托于现实。动画的魅力就在于,这种艺术形式可以最大限度地摆脱现实的束缚,甚至脱离现实的逻辑去展望,去幻想……叙述的过程中也多了许多匪夷所思、新颖离奇的情节,这些是动画的艺术手法,也是动画的创意体现,而创意的体现更显著地反映在角色造型设计上,动画中的角色打破了人们传统思维中对英雄、天才、偶像的定义,角色的体型与外貌也许会和角色的能力与才华形成极大的反差。而这种反差无疑就是动画艺术的独特表现力。

《昆虫总动员》里的菲力是一只小蚂蚁,《料理鼠王》中的雷米是一只小老鼠,其共同的特点是"小",小到在族群里面都是没有地位、不受重视的小角色,但都有做大事情的内在潜质,有做大事情的使命感和勇气。角色造型设计的这种非顺向关联的模式提供的创作经验是,既要充分注意到他们的普通,让他们属于"蚁类"或者"鼠辈",认证"小角色"与"大使命"的对立,又要适当地挖掘并表现其与众不同,使其与内在的潜质有所呼应。

《昆虫总动员》的故事发生在一个蚂蚁窝,蚂蚁们辛勤地利用夏天囤积粮食过冬,却每年的粮食都被一群蚱蜢抢走。年复一年,蚂蚁们不但习以为常了,而且也没刻意想办法扭转情势。菲力是一名充满创意却没有执行能力的小蚂蚁,他的鬼点子及小发明经常弄巧成拙地惹来大麻烦(如图 5-13 所示)。不过他仍坚信凭借毅力以及勇气,理想终究会实现。安塔公主则是将继承后位的后蚁,可惜她缺乏领导者的自信。她年迈的母亲,也就是现任皇后,正努力地训练女儿做接班人。安塔公主后来因得到她母后的鼓励而学会独立判断,更因为信任菲力而拯救了整个蚂蚁王国。安塔公主有一位小妹妹叫小不点,她等不及长大以便帮助蚂蚁们脱离险境,无奈年纪幼小,翅膀都未长齐。她是菲力最忠实的拥护者。欺负蚂蚁们的蚱蜢由恶霸为首。他们每一年都强迫弱小认命又努力的蚂蚁将辛苦囤积的食物贡献为己有。有一天菲力在忍无可忍之下,毅然离开蚂蚁窝,计划找寻一批可以协助他对抗蚱蜢的勇士虫。阴错阳差之下,菲力带回七只失业的马戏团表演虫回来。蚂蚁们得知救兵并非真的是战士后虽然很失望,但靠着机智和团结一致的决心还是击退强敌,赢得胜利。

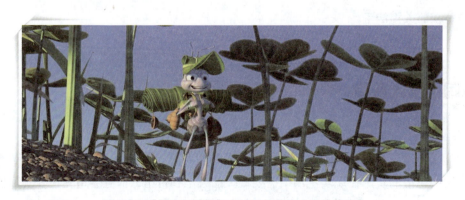

图 5-13 《昆虫总动员》中的蚂蚁菲力(影片截图)

对小蚂蚁菲力的造型进行分析，可知其拥有圆滚可爱的头部，一双闪亮的圆眼，一看就是毫无心机、单纯至极的品性，细长的体型，纤细的肢体，能推断出他在体能方面也并非强者。菲力的长相在蚂蚁中并不出众，但是，他的装扮却经常独出心裁。例如，他一出场就背着自己研制的"收割机"，后来，他又主动请缨出远门去请更大的虫子来帮助蚂蚁族群，遂又把自己变成了背着草叶行囊的蚂蚁形象。菲力平常又不平常，经常独出心裁、出人意料，表现了他对梦想的执着、对正义的坚持，始终不停歇地努力着，虽然有时候命运弄人，然而坚定的信念能战胜一切，在努力的过程中，菲力的内在潜能得以不断地发掘，最终成为小团队里的核心人物，成为拯救蚂蚁家族的英雄。

《料理鼠王》则是围绕着一只名叫雷米的小老鼠展开的，他在梦想的驱使下摒弃了以垃圾为生的天性，追求起了厨房里的烹饪生活。当雷米终于有机会能够走进五星级饭店的后厨时，麻烦也随之而来，好在他及时得到了小学徒林奎尼的"援手"，这一对看起来最不可靠的搭档，却成就了一个厨房神话。最终，林奎尼新开了一家饭店，生意十分兴隆，他和女朋友快乐地生活。雷米的家族得到了很好的照顾，不需要再到垃圾堆里找食物了。雷米终于实现了他的梦想，在这家新饭店中担任了厨师。顶级食品评论家因为同意一只老鼠也能烹饪而失业了，但他十分幸福，因为每天他都能吃到让他回味无穷的蔬菜杂烩。

也许对于人类来讲，成为顶级厨师的梦想并不那么惊世骇俗，但是，影片的主人公是一只小老鼠，要知道老鼠可是厨房中最无法接受的动物，正可谓"老鼠过街人人喊打"，然而在影片中老鼠雷米却想成为具有国际影响力的顶级厨师，可想而知他要付出的努力和艰辛是多么巨大。

雷米的造型一眼看上去就是一只老鼠，因为它大体上与比较常见的老鼠外形很相似，但仔细观察，雷米还是有他的特别之处的，雷米的鼻头设计得圆滚可爱，因为他的嗅觉异常灵敏，总会用其嗅闻菜品以及佐料的味道，所以运用了夸张、概括的艺术手段来塑造雷米的鼻子造型。雷米的嘴更加富有人性化特征，他的表情与神态都通过嘴部运动惟妙惟肖地展现出来，两颗大板牙则突出老鼠本身的特征。雷米肢体的设计也运用了拟人化手法，改变老鼠惯常的趴姿为人类的站姿，两只手臂较为纤长、灵活，用以表现其敏捷的动作。整个造型依据老鼠的自身特征，加以拟人化、夸张化、概括化的艺术手法处理，将雷米的造型设计得既拥有可爱朴实的一面，又具有智慧灵活的一面，为他追逐梦想奠定了先天基础（如图5-14所示）。尽管雷米由于老鼠的身份在追逐梦想的路上困难重重，但正因为他是一只敢于坚持梦想，又具备良好素质的小老鼠，雷米最终还是实现了他的远大梦想。

图 5-14 《料理鼠王》中的雷米[①]

 以上提到的非顺向关联模式,大体可以勾勒出角色造型设计与角色内心世界的非顺向关联的概貌。非顺向关联之所以受到设计者的青睐,是因为它拓展了角色造型设计的创作空间,拓展了设计者的思维空间,为角色造型设计提供了多种可能性。善良的内心可以与丑或者怪的外形发生关联;人的内心可以与玩具的外形或者与机器人的外形发生关联,也可以与"蚁类"的外形或者"鼠辈"的外形发生关联;追求目标的强烈愿望可以与小巧的外形发生关联,可以与笨拙的外形发生关联;神奇的能力也可以与憨或者憨态可掬的外形发生关联;人面可以与兽心关联,兽面也可以与人心关联,"面"可以改变,"心"也可以改变,"面"和"心"之间可以交错着改变。这些非顺向关联模式和异彩纷呈的范例,都使得角色造型设计的魅力大为增强,对调动观众的观赏兴趣、观赏热情起到了重要作用。可贵的是,设计者在此基础上又做了深入的探索,在非顺向关联中加入顺向关联的要素,并创造了成功的范例和成功的经验。例如,给机器人瓦力镶嵌上与人类相似的可以传情达意的眼睛,让玩具胡迪带有人的自信神情,这就在"物"与"人"的非顺向关联中加入了顺向关联的要素,使"物"的外表与"人"的内心之间有了衔接和呼应。再如,对波派的小臂和拳头的局部夸张变形,既突显了角色憨态可掬的特点,又与角色力大无穷的超能力相呼应;对丹波的两个耳朵的局部夸张变形,使它越加憨,又与它的扇动两耳可以飞上天的超能力相衔接。这样的角色造型设计既能够依据剧情表现内在与外在的对比、反差,也能同时表现外在特点与内在能力的呼应、衔接。再如,既在外形上让菲力属于"蚁类",让雷米属于"鼠辈",认证"小角色"与"大使命"的对立,又适当地挖掘并表现

[①] *The Art of Ratatouille*. Karen Paik.

它们与同类的不同，使其与角色内在的潜质有所呼应。这些精细入微的巧妙处理、合情合理的精心塑造，使得角色形象更加生动、鲜活、丰满，更能够吸引观众的关注，更能够深入人心。

创新实践环节：角色造型设计

在设计动画角色的面部和身体造型时，有几方面需要注意。

（1）角色的个性特征：角色的面部和身体造型应该与其个性特征相匹配。例如，一个勇敢而强大的角色可能有更加健壮和肌肉发达的身体，而一个可爱和天真的角色可能有更加圆润柔和的面部特征。

（2）角色的背景故事和世界观：角色的面部和身体造型应该与其所处的背景故事和世界观相一致。例如，如果角色生活在未来科技世界中，他们的面部和身体可能会有一些科技元素的设计。

（3）角色的表情和动作需求：动画角色需要能够表达各种情绪和动作，因此面部和身体造型应该能够支持这些需求。例如，面部特征应该能够表达愤怒、快乐、悲伤等情绪，身体造型应该能够支持各种动作和姿势。

（4）角色的可识别性：动画角色应该具有独特的外观，以便观众能够轻松地识别他们。面部和身体造型应该具有一些独有的特征或标志，使角色在大量角色中脱颖而出。

（5）角色的动画可行性：在设计角色的面部和身体造型时，需要考虑到动画制作的可行性。面部和身体的形状应该能够方便地进行动画制作，并且能够在不同的动作中保持一致性。

图 5-15、图 5-16 中的动画短片作业《破茧》中描绘了三个女孩子的角色，从左至右的前两位女孩选择一直念书，最后一位女孩弃学后很早就结婚生子，因此在角色形体设计上，前两位女孩比较书生气，而第三位女孩子则比较具有成熟气息。作者在这部短片中感慨同样的年龄，不同的境遇和不同的选择带来的完全不同的命运，能够有幸继续读书、继续深造、遇见更好的自己，其实也是很多客观条件决定的，那些怀揣梦想但却不得不屈服于现实的女孩子有着别样的心酸和苦衷。

图 5-17、图 5-18 所示的动画短片《框》中，小男孩和周边的人脸上都带着个相框，大家都在努力地将这个相框打造得更完美，希望在别人眼里自己是非常完美、成功的形象，而其实每个人都为了这所谓的脸面奔波劳碌、身心俱疲，经过漫长的心路历程，在一个没有任何伪装的小女孩的点拨下，小男孩勇敢地摘掉了他脸上的"框"，做回了真正的自己，感到无比的轻松和快乐。在角色设计中，作者巧妙地将相框和人物相结合，运用形

体语言将背后的深刻含义表达出来，这种以具象的形体表达抽象理念的方法也充分体现了动画创作的优势。

图 5-15 动画短片《破茧》中的角色设计（全身图）[①]

图 5-16 动画短片《破茧》中的角色设计（表情图）

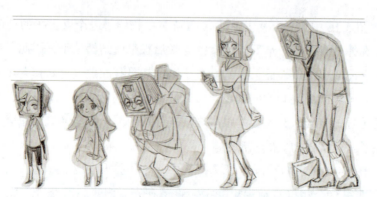

图 5-17 动画短片《框》中的角色设计（人物比例图）[②]

① 作者：蒋丽。作品：《破茧》。课程：动画片全案包装设计。指导教师：王倩、张月音。
② 作者：王雨秋。作品：《框》。课程：动画片全案包装设计。指导教师：王倩、张月音。

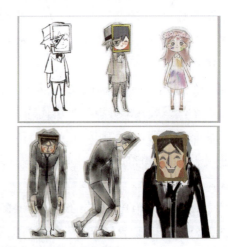

图 5-18 动画短片《框》中的角色设计（全身图）

拓展阅读：五官形体与性格的逻辑关联

在动画作品中，我们对形体的运用更加具有象征意义。当我们运用形体来进行传达思想理念与艺术构想的时候，选择形体，创作形体，就更应该符合某种逻辑与规律。不同性格、不同气质的角色，我们应该选用不同的形体来组建创造它，从而使角色具有鲜明的个性，呈现出令人难忘的记忆点。

古代著名的心理学家西塞隆说过："脸是灵魂的镜子"，中国也有句老话"相由心生"。可见古今中外，人们对于面部特征与精神内在的联系都有深刻的认识。在动画设计中，角色的面部特征，特别是五官，对于角色性格的表现更是起着至关重要的作用。

这里我们运用相学中对五官形体与性格关系的理论对动画中典型的范例进行分析。

1. 眉的形体与性格的逻辑

人们常以"扬眉吐气""喜上眉梢""眉飞色舞""愁眉苦脸"等词汇表达心情。女词人李清照写道："此情无计可消除，才下眉头，却上心头。"在这句词中，她把"眉头"与"心头"形象地连通起来。可见我们可以从眉毛了解到人的心绪和个性。在动画角色设计中，我们不难发现，经典的动画作品中，塑造角色会使用不同形体特征的眉毛（如图 5-19 所示）来展现其特有的性格。

1）八字眉

眉尖上翘，眉梢下撇，两眉成八字形的人往往豁达开朗、和蔼可亲、心胸广阔。古代妆容也以八字眉表达开朗可亲的视觉语言。《事物纪原》卷三："汉武帝令宫人扫八字眉，西凉杂记曰司马相如妻卓文君眉如远山，时人效之画远山眉"这里的"远山眉"即八

字眉。动画片《小熊维尼历险记》中,小熊维尼的性格是天真、单纯、诚实、乐观、助人为乐的,它的眉毛也被设计成八字眉,极具喜感和亲和力。

2)龙虎眉

眉毛的起始端向下低垂,犹如龙头,末尾端向上翘起,犹如虎尾,有此眉相的人嫉恶如仇、个性坚毅,十分霸气。唐代诗人白居易原本《白孔六帖》卷三十一:"文王虎眉,尧眉八彩"。动画片《大闹天宫》中,孙悟空的眉毛设计就是龙虎眉,恰如其分地体现他伸张正义、嫉恶如仇的个性。

3)一字眉

左右两边的眉毛比较直,像一字一样,说明自身比较主观固执,具有正义的道德观念,对人忠心。动画片《聪明的一休》中,一休的眉毛就被设计成一字眉,表现其遇事沉稳、聪慧、善良淳朴的性情。

4)新月眉(柳眉)

眉毛细长清秀、宛如新月。为人热情,有才华,亲和力强。明代徐应秋《玉芝堂谈会》卷四:"天盖菩萨本经载八十种好:一无见顶相,二鼻高孔不现,三眉如初月,四耳轮辐相……"。动画片《僵尸新娘》中的维多利亚就被设计成新月眉,造就了她的唯美气质,将她感情细腻、敏感、善解人意的性格塑造出来。

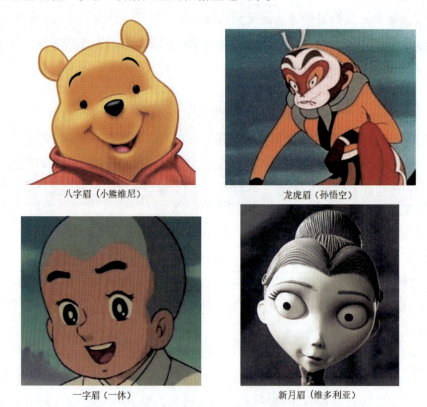

八字眉(小熊维尼)　　龙虎眉(孙悟空)

一字眉(一休)　　新月眉(维多利亚)

图 5-19　眉毛形体与角色性格的关联

2. 眼的形体与性格的逻辑

表现人物的心灵，最得力的莫过于眼睛。任何内心情绪都可以通过眼睛表现出来。所以高明的艺术家总是通过对眼睛的刻画来表现人物的内心世界。

在动画中，无论哪种流派，哪个国家，对眼睛的形体设计及神态设计（如图 5-20 所示）都是重中之重。因为，内心最深处的情感与精神往往是通过眼睛来传递的。

1）丹凤眼

丹凤眼属于较美的一种眼睛，外眦角大于内眦角，外眦略高于内眦，睑裂细长呈内窄外宽，呈弧形展开。黑珠与眼白露出适中，眼睑皮肤较薄，富有东方情调，形态清秀可爱。有此眼型的人，大多善解人意，性情温和，完美主义的追求者。在中国传统文化中，丹凤眼是一种有聪明才智的、极富魅力的眼睛。《三国演义》中的关羽即是这种眼睛："丹凤眼，卧蚕眉，相貌堂堂，威风凛凛。"

现实生活中，丹凤眼也被认为是美的。动画片《美女与野兽》中的美女贝尔就拥有这样一双美丽的眼睛。眼睛的弧度与内外眦角的大小都设计得恰到好处，彰显其内心纯洁善良的本性。

2）吊眼

吊眼也称上斜眼。外眦角高于内眦角，眼轴线向外上倾斜度过高，外眦角呈上挑状，正面观看呈反"八"字形。拥有吊眼的人显得灵敏机智、目光锐利，但有冷淡、严厉之感。

动画《星际宝贝》中星际协会议长致力于古怪外星生物的研究。他那双吊得很高的眼睛充分呈现出他的冷酷、理智的个性。

3）圆眼

形状接近圆形的眼睛称为圆眼。圆眼的人往往率直开朗、表里一致、做事积极，而且感觉敏锐，但很容易受到外界的诱惑，也比较无法把持住自己的感情和情绪。《三国演义》和《水浒传》中对有此性格的人也常突出对其圆眼的描写，如张飞"豹头环眼，燕颔虎须声若巨雷，势如奔马。"动画片《海绵宝宝》中的海绵宝宝也是典型的圆眼，充分诠释了他性格开朗、什么事情都想得很美好、情绪容易波动的性格。

4）黑豆眼

眼睛小且圆，眼白相对少。这种眼睛的人往往比较精明灵活，内心比较善良，正所谓"欲知贵禄聪明须得眼如点漆。"动画片《史努比的故事》中的史努比是个十分有朝气、运动精湛、善解人意的小家伙。一双黑豆眼，再恰当不过地表现了史努比阳光与机灵的性格。

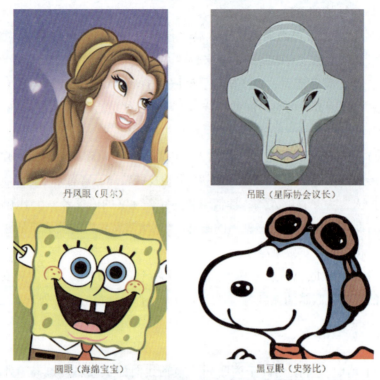

丹凤眼（贝尔）　　　吊眼（星际协会议长）

圆眼（海绵宝宝）　　　黑豆眼（史努比）

图 5-20　眼睛形体与角色性格的关联

3. 鼻的形体与性格的逻辑

从整个面部观察，鼻子位居中央，高高耸立，号称天柱之山，上接天庭，下临人中。鼻子的形体特征提供了有关生命力、威望、自信、情欲等信息。正如曾国藩在《冰鉴》中所说："七尺之躯不如七寸之面，七寸之面不如三寸之鼻"。在动画角色设计中，鼻子起到了反映角色意志力和性情的作用，如图 5-21 所示。

1）小俏鼻

鼻子较小，鼻头微微上翘。拥有小俏鼻的人往往亲切、乐观，对家人朋友友爱，对新鲜事物有无穷的热情。动画《千与千寻》中的小千就被设计成小俏鼻。这样的设计在传达她可爱、纯真、充满好奇心的性格的同时，也时刻提醒观众她原本是一个很娇弱的小女孩。当她面临重重考验时，观众被她而牵动。因为对于她来说，这一切是艰巨的考验，也让她完成了性格上的蜕变。

2）蒜头鼻

这种鼻子鼻头长又宽，是具有创造力和激情的象征。拥有蒜头鼻的人往往意志力坚定，喜欢探索，总想着用新方法解决问题，情绪外露，很有个人魅力。

动画片《三毛从军记》中的三毛是个很有个性、意志坚强、富有正义感，经历了很多折磨却坚持人生光明信念的孤儿。他的蒜头鼻是他很典型的面部特征，恰如其分地表现出他乐观坚韧的性格。

3）鹰钩鼻

鼻尖面积较大，并且向内弯曲，呈鹰钩状。鹰钩鼻的人很少会随波逐流，他们很大的快乐在于追求自己认定的目标，通常比较叛逆。动画片《白雪公主》中的王后变身为巫婆之后的形象就是鹰钩鼻，甚至对鹰钩鼻又有进一步的夸张处理，所以具有反讽的意味，强调她内心狠毒、做事不择手段的性格特征。

4）朝天鼻

鼻头角度过度向上称为"朝天鼻"。拥有朝天鼻的人，往往被认为身体和头脑都相当机敏，生存适应能力强。动画片《钟楼怪人》中的卡西莫多，就是传说中最丑的人，他被设计成朝天鼻。因为这种鼻子比较反常，运用它更能表现卡西莫多外表丑陋的特征，与其内心善良、无私奉献的内心形成鲜明的反差。

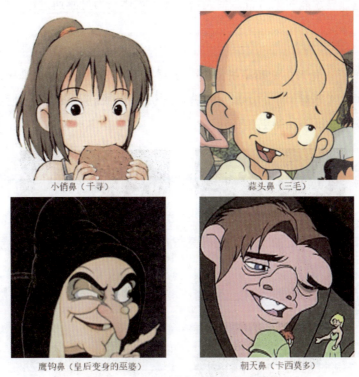

图 5-21　鼻子形体与角色性格的关联

4. 嘴的形体与性格的逻辑

嘴是脸部运动范围最大、最富有表情变化的部位。有这样一种说法："知性的美，由眼睛表现出来，而感情的美，则由嘴表现出来。"在动画角色中，所有的对白与表情都是通过嘴型呈现出来的。所以嘴是最引人注目的形体之一，对于呈现角色性格与情感起着不可估量的作用（如图 5-22 所示）。

1）仰月形

也称新月嘴，唇角上扬，是天生的笑脸儿。这种人性格开朗、情感丰富、有幽默感、

性格温厚，同时思路清晰、头脑灵活、意志力强。动画片《玩具总动员》中的胡迪是一个很自信、活跃的角色，充当首领身份。他才思敏捷，但也存在着危机感和嫉妒心。仰月形的嘴彰显其自信、乐观的本性。

2）伏月形

此种嘴型唇角下垂，拥有此种嘴型的人性格谨慎，但有些冷峻、脾气怪异，和他人不太容易相处。动画片《灌篮高手》中的流川枫，是个性格内向、孤僻、沉默寡言的人。伏月形的嘴将他不愿透露内心世界、冷酷的风貌表现得很到位。

3）四字形

此种嘴型似长方形四字一般，上下唇均厚。这种人往往个性强、老实厚道、有正义感、性情温和。国学理论称方口为正义温和的圣人之相。动画片《灌篮高手》中的赤木刚宪，是有着卓越领导才能的刻苦奋斗型人物。他的踏实与力量感通过这张四字形的嘴尽显无遗。

4）三角形

此种嘴型似正三角形，上唇呈折线形，下唇呈直线形。这种人思维极端、做事冲动、我行我素。动画片《恶童》中的小黑是充满斗志和戾气的街头小霸王。他张扬乖戾的性格通过三角形的嘴部特征体现得更加充分。

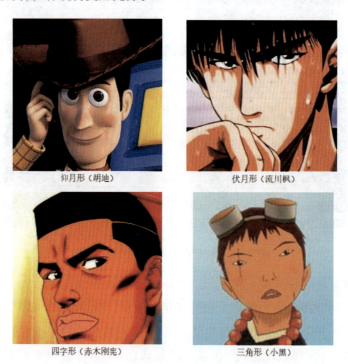

仰月形（胡迪） 伏月形（流川枫）

四字形（赤木刚宪） 三角形（小黑）

图 5-22 嘴部形体与角色性格的关联

5. 耳的形体与性格的逻辑

中国古代有"双耳垂肩乃帝王之相"的说法，认为耳朵的形状和人的气度、性情相

关。相学中认为，从耳朵的大小和它的所在位置，可以判断一个人的性格和行动力。动画角色中，对于耳朵的形状有着更加夸张、自由的表现（如图5-23所示），使角色的性格更加鲜明，从而增添角色的新奇感与趣味性。

1）扇风耳

扇风耳指双耳中正面来看双耳向前全露，并且耳型有兜风的样子。此种耳的人，往往骄傲自满，不听劝告，有好逸恶劳的倾向。动画片《憨豆先生的假期》中的憨豆先生，就被设计成扇风耳。动画中的憨豆先生是以罗温·艾金森先生的形象为原型的。在动画版里，憨豆先生的角色看起来更加滑稽，这与那一对扇风耳息息相关。扇风耳给人带来一种招惹祸端、幽默、无厘头的感觉，这样的形象恰恰适合笨拙、幼稚、腼腆且怪态百出的憨豆先生。

2）开花耳

开花耳指双耳耳廓单薄，耳轮形状像花朵一般有破裂和不规整的形状。此种耳的人往往性格比较古怪，而且大手大脚、挥霍无度。

动画片《星际宝贝》中的星际怪物史迪奇最初被制作出来的时候，原始性格是好动、野蛮、破坏欲强盛，配上这样一对大大的开花耳，可谓相得益彰。

3）棋子耳

棋子耳指双耳圆润，无尖耸、不规整外形，耳廓和耳轮相依而生。棋子耳的人往往自食其力，资质很高。

动画片《阿凡提的故事》中的阿凡提是个非常富有智慧的人，并且极其风趣，乐于帮助穷苦人。他对待不公平的事情总会有很巧妙的解决方法，深受群众爱戴。阿凡提的角色形象中，其耳朵被设计成棋子耳，与其聪慧幽默的个性很匹配。

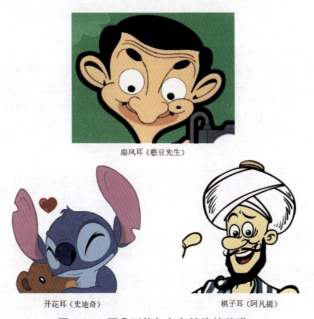

图5-23 耳朵形体与角色性格的关联

思考与练习

1. 重新审视你所设计的角色,思考整体造型以及局部造型是否与角色的性格相契合。对自己设计的角色造型进行评价,并找其他的同学为自己的作品进行点评,找到不足之处,进一步完善角色造型设计。

2. 详细分析一个知名度高的动画角色的造型设计,找到其成功的原因,分析角色内在性格与外在造型的关联。

第 6 章
角色精神特质的色彩诠释

　　色彩是全人类的通用语言,是表达思想的辅助方式。它是动画角色设计的重要元素之一,角色的性格特征、情感与精神气质都可以通过色彩加以展现、传达和象征。如图 6-1 所示的色轮反映了色彩的丰富性。色彩的色相、明度和纯度等要素均是依据角色的性格特征与精神气质来进行设计的。而且,色彩本身有其独特的表意语言,角色的故事、个性特征、身份变化、境遇变化都可以借助色彩来进行表达。

动画作品中的色彩来源于大自然和现实生活，但并非客观色彩的如实重复和堆砌，它是艺术家审美活动的结果，是作品中的一种语言因素。在影视艺术中，画面中的形与色是相互依存的造型表现手段。形与色都可以起到形象识别、传达信息、形象塑造与情绪传达的作用。形与色相比，形的作用偏于理智，色的作用则偏于情绪。色彩可以形成或烘托特定的气氛，加强作品的情绪感染力。色彩也能唤起人类的情感活动，具有特殊的打动人心灵的力量。阿恩海姆说过："讲到表情作用，色彩却又胜过形状一筹，那落日的余晖以及地中海的碧蓝色彩所传达的感情，恐怕是任何确定的形状也望尘莫及的。"色彩的视觉刺激可以引发对应的情感体验，而基于种种情感体验，色彩又具有了象征和寓意的功能。活泼、热情、邪恶、恐怖、高贵、卑鄙等人类的情感与精神气质，都可以通过色彩加以展现、传达和象征。特定的色彩可以传达特定的情感体验。

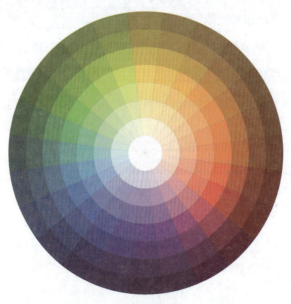

图 6-1　色轮

本章重点讨论的是角色精神特质的色彩诠释问题，通过解析一些经典的色彩设计案例，我们可以探究角色个性特征的色彩诠释、角色身份转变的色彩诠释、角色心境变化的色彩诠释等关键性的问题，弄清色彩与性格、色彩与情感、色彩与情绪之间的关系，认识

色彩表达的一些基本规律，认识色彩比照与衬托的一些基本规律，进而认识色彩诠释的独特功能和揭示角色精神特质的独特作用。

用色彩诠释角色的个性特征

人们常说："色彩是看得见的感情。"也就是说，色彩不仅是一种客观的呈现，更能带给人丰富的情感体验与无限的联想空间。如果说大自然的世界让人们欣赏到的是客观的色彩，那么在人类的艺术作品中，人们所观赏到的则是主观的色彩。这种主观色彩更加具有象征意义和情感倾向。在动画角色设计中，设计师通过有意识地设计调配色彩来对角色的个性进行诠释。这种诠释不需要语言表达，而是纯粹地通过视觉形式呈现。观众通过角色的视觉传达可以体会角色的个性特征与精神特质。

角色正义感与力量感的色彩表达

"正义战胜邪恶"这一主题在动画作品中是非常常见，也非常受欢迎的。每个孩子都有着英雄梦，在动画中，他们会不自觉地跟着英雄一起去担起伟大的职责。因此，在设计英雄角色的时候，英雄身上的色彩搭配一定要具有征服力和表现力。

对于充满正义感与力量感的正面角色，其色彩设计往往会较为鲜明、明快，创作者常常运用纯度较高，而且偏暖的色彩来表现角色的坚毅性格与强大力量。

孙悟空，从"大闹天宫"到"西天取经"，从"齐天大圣"自诩英雄美名到被佛祖封为"斗战胜佛"，以往不可一世的"齐天大圣"孙悟空，现已成为世人所敬仰的英雄。他追求理想百折不挠，坚韧不拔；他忠于事业矢志不移，一往无前。在动画片《大闹天宫》中，孙悟空这个角色的色彩（如图 6-2 所示）主要以暖色为主，孙悟空的眼皮使用柠檬黄，他穿着淡黄色的僧帽和僧袍，黄色彰显出他个性中率性真实、能量四射的性格魅力。是最明亮、最光辉的颜色，是一种自我膨胀的热量，它是非常引人注目、令人欢快的颜色，比其他任何一种颜色都更具扩散性。黄色是年轻的、充满活力的，拥有源源不断的生命力，同时也是外向型的。创作者在孙悟空这个角色身上大量地使用黄色，正是因为黄色和孙悟空的内在精神气质相契合，将孙悟空桀骜不驯、精神十足的气质准确地传达出来。孙悟空的眼部周围运用了朱红色，下身装扮也是以红色系为主的。红色则表达出孙悟空个性中的烈性与激情。红色是最富有冲击力和吸引力的色彩，能迅速抓住人的视线。从心理

学的角度看，红色与那些意志坚强的人或易怒的人相配，是力量、占有欲、权力欲和控制欲的象征。可见，孙悟空的个性特征和红色本身的寓意十分相似，运用红色来诠释他的性格是非常恰当的。

图 6-2　孙悟空的色彩设计

《超人总动员》中的超人鲍勃是"世界上最伟大的超人特工"，一提起他的大号"不可思议"先生，无人不知，无人不晓。鲍勃惩恶扬善，舍己为人，哪里有灾难，哪里需要帮助，他都会义不容辞，挺身而出。如此热心仗义的个性特征，运用红色来表现（如图 6-3 所示）是再恰当不过的了。

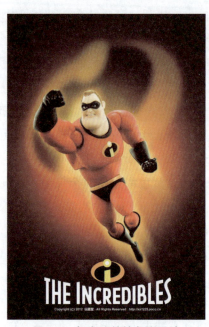

图 6-3　超人鲍勃的色彩设计

红色具有凝聚群众的功能。想一想斗牛士和身着红色运动服的足球队员，人们在他们身上看到了战斗力、活力和生命力。超人鲍勃的超能力突出表现在他的力大无穷——且不说他能轻而易举用双手托起汽车，他连锻炼臂力时都用的是两节火车！这样具有强大体魄的鲍勃，执行超人任务时的一身装束以红色为主，也正是因为红色蕴藏着巨大的能量，精力充沛、健康粗犷的人尤其崇尚这种颜色。而超人鲍勃的眼部周围、手套、标志、短裤以及长靴的关键部位的颜色被设计为黑色，黑色在西方意味着正式与专业，这赋予了超人以专业级拯救型英雄的特征。

角色柔美感与典雅感的色彩表达

当我们欣赏外表美丽、举止典雅、内心善良的角色时，可以明显地发觉到设计师用在他们身上的颜色都充满着赞美。每个人的心中都存在着象征美丽的天使，人们对美的向往是永恒的情怀。艺术作品中所树立的"美与善"的典型形象，既起到德育的作用，又起到美育的作用。在设计这种完美型角色时，无论是形体还是色彩的设计都要更加谨慎，使创作出来的形象能够真正达到观众心目中期待的形象。

对于诠释具有柔美感与典雅感的角色，其色彩设计的总体风格通常较为靓丽、清新，创作者常常运用颜色较为纯粹而且明度较高的色彩来表现角色美丽与优雅的气质。

动画片《白雪公主》中，白雪公主是一位非常美丽善良的公主，她长得水灵靓丽，美丽动人。她的皮肤真的就像雪一样白嫩，又透着血一样的红润，她的头发像乌木一样黑亮。所以她的王后妈妈为她取名为"白雪公主"。不久母亲去世，国王爸爸又娶了一位妻子。白雪公主的继母为人骄傲自负，嫉妒心极强。为了成为世界上最美的女人，她决定谋杀白雪公主。仆人不忍心杀害白雪公主，白雪公主得以死里逃生。原本应该内心充满仇恨与恐惧的白雪公主却丝毫没有改变她的本性，无论是对待小动物们，还是七个小矮人，她都是一如既往的体贴关怀，无微不至。白雪公主的善良与包容打动着身边每个人。

白雪公主这个角色的色彩主要以给人清新感的蓝色与给人亲切感的浅黄色来呈现，并以靓丽的大红色作为点缀。蓝色代表天真、纯洁，同时蓝色也代表沉稳，安定。蓝色体现着白雪公主的娴静与纯洁。浅黄色则将白雪公主尊贵优雅又平易近人的特点突显出来。这种对比鲜明的色彩给人一种极为清爽而又舒服的感觉，将白雪公主温和包容、可爱可敬的内在气质恰如其分地表现出来（如图6-4所示）。

图 6-4 《白雪公主》中白雪公主的配色设计

　　动画片《美女与野兽》中的美女贝尔，是一个聪慧美丽、温文尔雅、知书达理、善解人意的女孩。贝尔就像她的名字一样可爱，她天生丽质，纯真自然，还是一位聪颖殷切的好学者，对遥远的城堡和激动人心的冒险有着强烈的渴望。贝尔出生在法国的村庄，她喜欢看书，因为在书里面，她可以借着自己的想象力飞到远处，体会浪漫，她甚至会把自己喜欢的书看上一遍又一遍。因此，贝尔刚到野兽的城堡时，就被一间藏有不计其数的书籍的房间深深地吸引住了。虽然身边不乏追求者，可是贝尔仍然觉得自己在期待着真命天子的到来。当野兽俘虏了贝尔的父亲以后，她甘愿用自己的自由来换取父亲的生命；贝尔用自己的善良和聪明发现了野兽身上的许多闪光点，最后发现自己竟然爱上了他。凭着内心的坚韧和美丽的外貌，就在她吻下野兽的瞬间，奇迹竟然发生了，野兽变成了一位英俊的王子，两个人翩翩起舞，实现她那完美的梦想。

　　贝尔这个角色的色彩设计本着突出贝尔的知性美的宗旨，色彩风格清新自然、唯美淡雅。平日里的白色衬衫搭配天蓝色长裙装束，彰显了贝尔平和亲切、知书达理的特征。而舞会中的金黄色华美长裙装束则突显出贝尔美丽动人、高雅华贵的特征。几种色彩搭配都是轻盈曼妙的色彩风格，将贝尔充满梦想、温和知性的个性表达得恰到好处（如图 6-5 所示）。

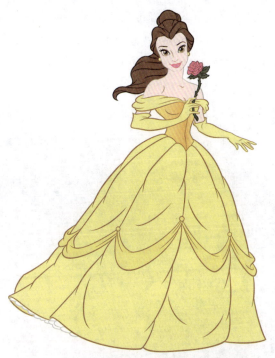

图 6-5 《美女与野兽》中美女贝尔的配色设计

角色稳重感与沧桑感的色彩表达

动画里的角色,尽管性格通常比较单纯,但是种类非常丰富。那些活力四射、幽默搞怪的角色会留给我们深刻的印象,同时那些沉稳老练、充满智慧的角色也同样会深入人心。岁月会带给角色以宝贵的经验与智慧,我们会从角色身上体会到对生命的领悟,对梦想的执着,对生活的热爱。

这类稳重智慧角色适合用一些纯度和明度都比较低的颜色来呈现,例如煤黑、熟褐、酱紫等较为凝重沉稳的颜色,都可以作为这类人物的主色调。

《疯狂约会美丽都》里,苏沙婆婆是一个性格坚定刚毅、处事稳妥老成、充满爱心与智慧的角色。这位身材矮小,又有长短脚缺陷的老人,却有着惊人的意志力。她十分关爱患有自闭症的外孙查宾,从小就开始培养查宾的兴趣与能力。在苏沙婆婆的鼓励与陪伴下,查宾由腼腆的小胖子成长为精钢型运动健将。不过,法国黑手党为进行赌博,竟然派出黑衣人在环法自行车大赛上绑架查宾等选手。苏沙婆婆联同小狗布鲁诺赶往美丽都解救查宾。同时曾经人见人爱,今日铅华尽洗的"美丽都三重奏"三姐妹也加入了拯救行动……

苏沙婆婆这个角色的色彩设计风格凝重深沉：灰白的头发，土黄色的肌肤。她身穿酱紫色的长衫，外面套着墨绿色的背心和熟褐色的裙子，如图6-6所示。其中，熟褐色被视为一种坚固的、诚实的、家常的颜色，它让人联想到"坚实耐用"的特质，近乎平淡无奇，给人一种母亲般的严肃感觉，同时又十分值得信赖。通过这几种沉着颜色的搭配，作品充分体现了苏沙婆婆个性中意志坚定、勇敢果断、沉稳老练的特征。

图6-6 《疯狂约会美丽都》中苏沙婆婆的配色设计（影片截图）

《飞屋环游记》中，78岁高龄的卡尔·弗雷德里克森曾经是一名气球售卖员。他与妻子艾丽年幼便相识，他们有着共同的兴趣爱好，有着永远说不完的话题。艾丽生长于中西部的小城镇，一直梦想去南美洲旅游，可惜的是，日复一日，为生活所迫，夫妻俩的愿望一直到艾丽去世也没能实现。某日，地产开发商到来，这意味着卡尔不得不离开与艾丽共同生活过的房子，他下定决心去完成艾丽的梦想以及自己对艾丽的承诺。卡尔用一万只气球打造了一座可以飞的房屋，还无意中将8岁大的罗素带进了房子中，罗素是个自称"荒野开拓者"的亚裔胖男孩儿。他和卡尔这对完全不搭调的组合共同乘坐"飞屋"上了天，在遭遇了暴风雨的袭击后，他们在南美大陆安全着陆，在之后的旅程中，两人穿越了荒野地带，途中遇到了意料之外的敌人和潜伏在委内瑞拉丛林中的可怕"怪物"，也结识了新的伙伴……

片中主角卡尔的性格比较固执坚毅、勇敢沉着，甚至有些刻薄古板。所以关于他的色彩设计，总体风格是比较正统的，庄严的：灰白的头发，浅肉色的皮肤。卡尔身穿黑色条纹西服，里面配着白色的衬衫和黑色的领结，裤子是棕灰色的，配上一条棕色的腰带。使用这种凝重庄严的颜色搭配，创作者将卡尔对梦想坚定不移、一往无前的精神和固执倔强、绝不动摇的个性特征彰显出来（如图6-7所示）。

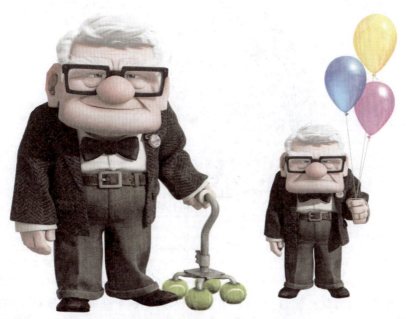

图 6-7 《飞屋环游记》中卡尔的配色设计

角色阴险感与邪恶感的色彩表达

动画中的反面角色总会让人恨得咬牙切齿，它们凝聚着人类的阴暗与邪恶。为了突出它们的恶，设计师不单在造型上将其设计得面目可憎，而且在色彩上也给予强烈的暗示。对于阴险邪恶的角色，创作者通常会使用纯度较低、较为冷酷的颜色为主调来表现角色的性格。

《狮子王》中的刀疤是木法沙的弟弟，但他却丝毫不像哥哥那么善良。尤其在辛巴出生后，为了夺取王位，他不惜使用一切手段。他先是试图引诱辛巴到大象墓园，以让土狼将他杀害，但是因为木法沙的及时赶到而失败；之后他策划了峡谷狂奔——先骗辛巴去峡谷等待，之后驱赶许多角马冲下峡谷，践踏毫无准备的小狮子辛巴。结果木法沙为了救儿子而在奔乱中丧生，而刀疤的如簧巧舌又使辛巴以为这一切都是自己的错而逃离。之后刀疤便回荣耀国当起了国王，与土狼狼狈为奸，把国家治理得乌烟瘴气。刀疤的身躯使用了纯度较低的土黄色描绘，眼睛则是充满邪恶的亮绿色，这种亮亮的绿色在昏暗的皮肤毛发的色彩衬托下更加突出。这种色彩搭配塑造出一个阴险、邪恶、狡诈的反面形象，如图 6-8 所示。

图 6-8 《狮子王》中刀疤的配色设计

《白雪公主》中的王后长得非常漂亮，但她很骄傲自负，嫉妒心极强，只要听说有人比她漂亮，她就不能忍受。她有一面魔镜，她经常走到镜子面前自我欣赏，并询问魔镜谁是世上最漂亮的女人，当她得知白雪公主比她漂亮的时候，她居然蛇蝎心肠地去谋杀白雪公主。谋杀未果，她又化身老巫婆去毒害白雪公主。如此恶毒、心狠的角色，她的色彩设定突显了她的特征：头戴金黄色皇冠，身着青紫色长衫，外披黑色长袍。青紫色意味着冷酷无情，而黑色则表示恶毒。这种清冷严峻的色彩搭配表现出皇后内心阴险、邪恶、歹毒的性格。变身巫婆以后的配色更是凸显其凶狠歹毒，一身纯黑色的巫师服装，服装上没有任何纹样和图案，配上巫婆的白发，让人看了不由得毛骨悚然，如图 6-9 所示。

图 6-9 《白雪公主》中皇后的配色设计（影片截图）

《怪物公司》里的反面角色兰道，它非常狡诈阴险，由于业绩一直在蓝毛怪之下，屈居亚军的结果让他耿耿于怀，积怨已久。兰道拥有一个特殊本领——隐身。这使他的行踪更加扑朔迷离，难以捉摸。为了实现自己的抱负，兰道制作了一种名为"尖叫提取器"的酷刑机器用来强行吸收儿童的尖叫声，说明他是一个为了利益而不择手段、心狠手辣的怪物。兰道的色彩设计恰当地映衬了他卑鄙狡诈的性格：一身淡紫色的皮肤，鳞片上点缀着一些蓝色。在色彩学中，紫色是象征魔法、巫术和神秘主义的颜色。法佛尔曾说："紫色

是所有颜色中最捉摸不定的颜色。"如此看来,对于兰道这样一个具有隐身术的怪物来讲,用紫色来表现他的个性是非常恰当的。兰道的配色设计如图 6-10 所示。

图 6-10 《怪物公司》中兰道的配色设计(影片截图)

《神偷奶爸 2》中,创作团队专门设置了新的角色——"小紫人"作为小黄人的反派对头。在动画结尾,"小黄人天团大战小紫人天团"的戏码无疑也是全片最大的亮点之一。该片制片人珍娜·海莉解释道:"拥有狂野的发型和大大的牙齿的新角色是我们可爱的小黄人的对立面,因为紫色正好是黄色的对立色,所以这些邪恶的小人就被设置成紫色的了,不过他们做坏事的方式看起来也会很有趣。"可见紫色在艺术作品里除了传递神秘感,也蕴藏着邪恶与嚣张,如图 6-11 所示。

图 6-11 《神偷奶爸 2》中小紫人的配色设计

《姜子牙》中的九尾妖后修炼千年却不能摆脱妖邪的身份,为修成正果,她接受了元始天尊昆仑的条件,带领狐族祸乱商朝。谁知事后她却被昆仑抛弃,成为三界的罪人。从"斩妖台"侥幸逃生后,九尾妖后被幽都山黑暗力量所救,她渴望恢复自己的妖力,找回狐族,向三界复仇。九尾妖后的配色运用大量的黑色配以少许的红色,彰显其妖娆、邪恶、蛊惑人心的个性特征,如图 6-12 所示。

图 6-12 《姜子牙》中九尾妖后的配色设计[①]

用色彩诠释角色的身份转变

康定斯基说:"一般来说,色彩直接影响到心灵,色彩宛如键盘,眼睛好比音锤,心灵好像绷着许多弦的钢琴,艺术家就是钢琴的心,有意识地接触各个琴键,在心灵之中激起震动。"可见,色彩是在艺术家有意识地组织安排下,能够对观者心灵造成影响的独特语言。动画角色设计师通过色彩的运用来传达角色的成长和变化,同时控制着观众的视觉与心理的感受。

角色在故事发展的过程中,有时身份也发生着变化,这种变化会从不同的角度诠释角色的个性,使角色更加立体化、全面化,更加深入人心。设计师往往运用色彩的变化来体现角色的身份转变。

动画片《花木兰》中,主角花木兰(如图 6-13 所示)是家中的长女,性格爽朗率真,父母极力想帮女儿找到一个好归宿,可是多次努力未果。此时却收到了北方匈奴侵略的消

① 彩条屋影业.《姜子牙电影艺术图集》[M]. 杭州:浙江人民美术出版社,2020 年.

息，朝廷正在召集各家各户的壮丁。木兰父亲也在名单之内，木兰不忍年迈残疾的父亲征战沙场，决定割掉长发，偷走父亲的盔甲，女扮男装代父从军。花家的祖先为了保护木兰，便派出了心地善良的木须从旁帮忙。从军的过程中，木兰凭着坚强意志，通过了一关又一关的艰苦训练，她的精神也感动了所有战友。就在战况告急的时候，她也被发现了女子的身份。她被遗留在雪地中，而最后也是她的及时出现，顺利协助大军取得胜利……

图6-13 《花木兰》中木兰的配色设计（影片截图）

主人公木兰具有双重的身份与性格，而色彩对于其性格的展示与身份的表现起着重要的作用。木兰在家中是邻家女孩的形象，服饰与配饰都很靓丽清新——淡粉色的衣装，紫色的衣带，大红色的束腰带。这种柔和唯美的色彩搭配将木兰善良温婉的女孩形象彰显得淋漓尽致，突出木兰的女性特征和内心细腻丰富的情感。反观木兰从军时的装束，整体的颜色非常沉着凝重，主要是由浅灰、深灰和中绿色搭配的盔甲装扮。这种庄严中略带沉闷的颜色搭配则突出了男性军人的特征，将木兰性格中坚毅干练的一面突显出来。

《圣诞夜惊魂》中，杰克的原始身份是万圣节村落的首领，在那个充满怪诞与恶搞的村落，杰克的一身装束非常冷峻怪异，色彩非常单一，以黑白来呈现。黑白搭配是一种对比较为鲜明，同时又显得极为冷酷，在黑白的世界里，感受不到强烈的情感，一切显得比较平淡。黑白色彩将杰克内心中孤独寂寥的情感恰当地渲染出来。杰克开始厌倦自己的工作与身份。一次偶然，他误入了圣诞节村落，那里的一切都是那么的鲜亮而温馨，使得杰克想改变自己的身份，去做一名圣诞老人。于是他开始了荒唐的行动：绑架真正的圣诞老人，进而取而代之，制作古怪的圣诞礼物，竭尽全力地去承办圣诞节……

当杰克以圣诞老人的身份出现时，整个人变得异常兴奋与活跃，一改他往日的沉闷孤寂。尽管他在做一件非常愚蠢的事情，但他自己却陶醉其中……此时，改变了身份的他换成了一身大红色的装束，显得格外的喜庆。杰克配色的前后变化如图6-14所示。然而，只模仿了圣诞老人外表的他并没有领略圣诞节的真谛，也同时在盲目的模仿中迷失了自我。红色代表着热情，杰克的身份转变也恰恰是因为他的兴奋点与注意力发生了转变，通过从黑白到鲜艳红色的颜色变化，我们明确地感知到杰克的思想变化与情感变化，同时也

领略到影片的主题：光靠一时的热情是难以成就一番事业的，要真正了解自己，脚踏实地地做好自己的本职工作。

图6-14 《圣诞夜惊魂》中杰克的配色设计

用色彩诠释角色的心境变化

正如约翰奈斯·伊顿教授所说："色彩就是生命，因为一个没有色彩的世界在我们看来就像死的一样。光——这个世界上的第一个现象，通过色彩向我们展示了世界的精神和活生生的灵魂。"由此可见，色彩本身就是被赋予了意义与情感的，通过色彩本身的语义，就可以讲述故事，展示角色的内心世界。

角色在故事中经历着各种变化，例如执行不同的使命抑或是参加不同场合的活动，更甚至是境遇、命运发生了变化。为了强调这种变化，角色的色彩都会有所变化。色彩的变化会使角色展现出不同的风貌，增强角色的特有魅力。

心境因场合的转换而变化

在不同的场合，角色通常会采用不同的装扮，色彩也会随之改变。色彩的变化不仅交代场合的转换，而且能够将人物与场景的关系突显出来，同时能够从侧面勾画人物的内在特征。

《借东西的小人阿莉埃蒂》描述小人族和人类之间的故事。小人族必须"借用"许多人类的日用品来生活,又不能被人类发现他们的存在。自古以来人类只要有东西忽然间不知去向,就会认为是被这些迷你的小矮人借走了。一天一位患了心脏病的男孩"翔"为了手术前的准备来到乡间中的老宅中休养,在这里发现了小人族的阿莉埃蒂。而阿莉埃蒂却在偶然的机遇下与他成为了朋友。好心的翔为他们提供了帮助,给了他们一间相当豪华的厨房,但也因此使得他的管家阿春发现了他们。她关注男孩,用一切办法对付小人族,甚至抓住了阿莉埃蒂的妈妈。最后因为被人类发现,小人族必须移居到野外展开新生活。片中的主角阿莉埃蒂平时生活中的穿着比较平常朴实——身穿一身连衣裙,上身为土黄色,下身为米黄色,显得比较平静、亲和。而每当她要去执行重要任务——借物时,她都要换一套红色的连衣裙,显得格外的鲜艳夺目。这身红色的衣服将她勇敢果断、信心十足的一面充分地展现出来。阿莉埃蒂配色设计的变化如图 6-15 所示。

图 6-15 《借东西的小人阿莉埃蒂》中阿莉埃蒂的配色设计(影片截图)

《里约大冒险》中收养蓝色金刚鹦鹉布鲁的主人琳达是一位充满爱心、机灵聪颖的女孩。她在平日里的装束较为随性,比较有代表性的是色彩清新的淡粉色和绿色带碎花装饰的便装,这种柔和明快的色彩搭配,将琳达极具亲和力的特征呈现出来。

而当琳达为了去解救布鲁和珠儿,去参加巴西狂欢节时,她则穿着一身蓝色鹦鹉装,色彩非常艳丽梦幻。闪亮耀眼的鹦鹉头盔和比基尼装扮,加之两只蓝色的巨大翅膀,使得

琳达显得光彩夺目、格外耀眼。这也同时将琳达对布鲁的感情含蓄地表达出来，她十分关注布鲁的命运并迫切地想解救它，所以连参加巴西狂欢节时的装扮都会选择穿着蓝色鹦鹉装。琳达配色设计的变化如图 6-16 所示。

图 6-16 《里约大冒险》中琳达的配色设计（影片截图）

心境因境遇的转换而变化

　　《灰姑娘》中的主角灰姑娘是一位长得很漂亮的女孩，心地也非常善良，但她却不那么幸运。她有一位恶毒的继母与两位心地不好的姐姐，她便经常受到继母与两位姐姐的欺负，被逼着去做粗重的工作，经常弄得全身满是灰尘，因此被戏称为"灰姑娘"。有一天，城里的王子举行舞会，邀请全城的女孩出席，但继母与两位姐姐却不让灰姑娘出席，还要她做很多工作，使她失望伤心。这时，有一位仙女出现了，帮助她摇身一变成为高贵的千金小姐，并将老鼠变成马夫，南瓜变成马车，又变了一套漂亮的衣服和一双水晶鞋给灰姑娘穿上。灰姑娘很开心，赶快前往皇宫参加舞会。仙女在她出发前提醒她，不可逗留至午夜十二点，十二点以后魔法会自动解除。灰姑娘答应了，她出席了舞会，王子一看到她便被她迷住了，立即邀她共舞。欢乐的时光过得很快，眼看就要午夜十二点了，灰姑娘不得已要马上离开，仓皇间只留下了一只水晶鞋。王子很伤心，于是派大臣至全国探访，找出

能穿上这只水晶鞋的女孩，尽管有后母及姐姐的阻碍，大臣仍成功地找到了灰姑娘。王子终于找到心爱的人，便向灰姑娘求婚，灰姑娘也欣然答应，于是两人从此过着幸福快乐的生活。

　　灰姑娘是典型的境遇发生巨大变化的角色。她身处不同境遇时，她身上的色彩也截然不同。她在继母家生活的日子里，每天辛苦劳作，那时她的服饰配色为：连衣裙的袖子是浅灰色的，上身为深褐色，下身的裙子为棕色，外面系着一条简洁的白围裙。色彩搭配极为简约朴素，体现灰姑娘的艰苦与辛劳。而当她要去参加王子的舞会，仙女将她进行打扮后，她的色彩设计为：银白色的发带，一身洁白靓丽的晚礼服，配上白色的长筒手套。这样的装束立刻将灰姑娘的美丽突显出来，整个人显得分外的光彩夺目。灰姑娘配色设计的变化如图 6-17 所示。

图 6-17 《灰姑娘》中灰姑娘的配色设计（影片截图）

　　综上所述，色彩本身是颇具形式感的存在，色彩的搭配与变化千姿百态，无穷无尽，对于色彩的追求是所有视觉艺术家关注的重大课题。色彩在动画角色设计中的运用对于角色的塑造和剧情的推动有着至关重要的意义，而且色彩运用的手法也同样对整部动画影片

的艺术风格起着非同小可的作用。色彩比之形状而言更容易唤起观者的情感诉求，有着更为细腻，更为直观的传达属性。成功的设计师运用色彩的色相、纯度和明度为动画角色调配出专属的颜色，可以说成功的动画角色身上的每个颜色都是量身定制、精心打造的。因而每个颜色，以及颜色与颜色之间所形成的色彩关系都是对角色内在属性的外化。当角色在故事中发生关键性的转折时，角色的色彩也会发生相应的变化，这种色彩变化无疑让观众在视觉上得以振奋，全新的色彩搭配会刺激观众的视觉神经，使得观众对角色产生更为深度的关注，从而也使得整个剧情更加生动饱满。

创新实践环节：角色色彩设计

动画角色色彩设计的要点如下。

（1）个性特点：色彩设计应能准确地表达角色的个性特点，例如，明亮的色彩可以传达活泼、开朗的个性，而暗淡的色彩则可以传达内向、沉静的个性。

（2）角色定位：色彩设计应与角色定位相符合，例如，英雄角色通常使用鲜艳、亮丽的色彩，而反派角色通常使用暗淡、冷色调的色彩。

（3）情感表达：色彩设计应能准确地表达角色的情感状态，例如，红色可以传达愤怒、激动的情感，蓝色可以传达冷静、平和的情感。

（4）角色与背景的协调：色彩设计应与背景色彩相协调，以保持整体画面的和谐统一。

（5）角色的可辨识性：色彩设计应能使角色在画面中容易被识别和辨认，避免与其他角色或背景混淆。

（6）角色的视觉吸引力：色彩设计应能吸引观众的注意力，使角色在画面中更加突出和吸引人。

以学生创作的动画短片《童趣》为例。《童趣》在色彩的运用上面很出色，全片讲述了一个孩童在自然中寻找并体验快乐的故事，剧情简单又不失精彩。颜色搭配参考和学习了中国古代民间的常用配色，在各个不同的场景里面都为其设定了不同的主色调，运用色彩理清了每个段落的层次。同时，每个段落的配色风格又是和谐统一的，使得整部片子灵动又完整，呈现出清新雅致的画面效果，如图6-18~图6-21所示。

第6章 角色精神特质的色彩诠释

图 6-18 《童趣》中的配色设计（一）①

图 6-19 《童趣》中的配色设计（二）

图 6-20 《童趣》中的配色设计（三）

① 作者：黄浩然、刘乐。作品：《童趣》。课程：动画全案包装设计。指导教师：甘霖、张月音。

图 6-21 《童趣》中的配色设计（四）

思考与练习

1. 为你的角色设计不同颜色搭配的服饰，并说明不同的颜色搭配所要表达的含义。

2. 分析一部经典动画作品中角色的色彩设计，思考如何运用色彩语言对角色的精神特质进行诠释。

第 7 章
动画角色的标签化动作设计

可以说，动画这门艺术区别于其他传统视觉艺术的最大特征就是其表现出来的运动。动画中的运动包括镜头的运动和角色的动作。镜头的运动在动画中和在实拍影视作品的应用原理基本一致。而动画中角色的动作则和实拍影视作品中的角色动作有着很大区别。实拍影视作品中的角色动作是演员通过理解剧本，通过表演来演绎剧情、表现角色性格和心理，尽管有时候动作也会比较夸张、比较戏剧化，但是由于其表演所处的真实空间与演员自身动作幅度的限制，所呈现出来的动作和动画相比就具有极大的约束性。在动画中，角色动作都是设计出来的，角色动作可以模仿人类或动物的常见动作，也可以超越常见动作的局限展示角色的某种超能力，甚至可以给虚幻的角色配以梦幻般的动作。动画中的动作设计的自由度很大，角色动作的自由度也很大，但也并非没有约束，并非漫无边际、随心所欲。动作设计总要把剧情作为基本的依据，总要把刻画角色形象作为基本的目标。

动作设计作为动画片里极为重要的表现手段，其主要功能是对角色形象进行刻画，这种刻画是多角度、全方位的。用动作来刻画角色的性格特征，动作就有了属于"这一个"的标签性；用动作来刻画角色的心理状态，动作就有了对情感情绪的揭示性；用动作来刻画角色的命运走势，动作就有了一招一式，可以决定角色命运的关键性；用动作来刻画角色的独特喜感，动作就有了有声有色的趣味性。

标签性：动作里的角色性格

动画中角色的动作具有很鲜明的个性烙印，成功的动作设计可以让观众通过动作就可以看出角色典型的性格特征。这也就需要动画师在设计动作时要严格参照剧本中所设定的角色性格，依据角色的性格特征来设计其标签化的动作。

性格决定了角色的所作所为，动画角色最根本的任务就是完成各式各样的动作，而这些动作都是依据其性格特征和特定情绪设计的，完成动作的过程也是角色展现个性、表达情感的过程。不同性格特征的角色都有着各自独特的动作习惯，可谓一招一式、一举一动尽显个性特征。

《神偷奶爸》中格鲁的动作表现了他虽本性不坏，但比较冷酷且多变的性格特征。格鲁看见一个小男孩因为冰激凌掉在了地上而哭泣，他便拿出一个气球，吹好后背过身去麻利地将气球整形，他将气球拧成了小狗的形状后放入了孩子手中。观众看到这里本以为他要用气球小狗来安慰孩子，然而紧接着他又用一根针捅破了气球，气球立刻爆破，气球皮贴到了孩子的脸上（如图7-1所示）。这一动作揭示了格鲁不按常理出牌，喜欢做些搞怪而又损人不利己的事情，表达了他貌似内心较为冷酷的性格。

图 7-1 《神偷奶爸》中格鲁的动作设计（影片截图）

《驯龙高手》中希卡普的动作表现了他善良、温和的性格特征。主角希卡普一直不被族人看好，族人认为他没有能力去屠龙，没有机会去成为英雄。希卡普在内心深处一直渴望得到认可和鼓励。可是，他总是一次次地受着打击。希卡普第一次遇见夜煞龙时，夜煞龙正被捆绑着，此时正是希卡普屠龙立功证明自己的好机会。他来到被捆绑的夜煞龙面前，高高举起匕首。可是他看着夜煞龙，又不忍心下手。就这样，希卡普反复举了几次匕首，最后却将捆绑夜煞龙的绳索割断了，放走了夜煞龙（如图 7-2 所示）。希卡普的这些动作反映出他心地善良、善待生命的性格。

图 7-2 《驯龙高手》中希卡普的动作设计（影片截图）

《功夫熊猫》中五个不同性格的武林大侠在练功时都有各自的招牌动作，这也是它们不同性格的表征（如图 7-3 所示）。

图 7-3 《功夫熊猫》中"盖世五侠"的动作设计

悍娇虎是"盖世五侠"中最强大，也是最年轻的一位。观众基本上可以在她身上发现人们所想象的所有英雄气质：远见卓识、勇气过人、大无畏、英雄主义。但是再强大的人也难免犯下错误，悍娇虎认识到命运并非总以期待中的方式到来。悍娇虎在练功时的招牌动作是左右躲闪练功房里飞舞的锁链，迅速转身，挥舞拳头。这个动作十分有力度而且速度极快，突显其力量感和战斗力。

灵鹤是位"爷们儿"，但却在团队中扮演母亲般的角色。他善于化解个人的冲突和矛盾，是他们之中最细心周到的一位功夫高手。如果可能，他会避免任何的冲突；但如果战斗不可避免，他便会尽一切可能赢取胜利。他在练功时的招牌动作是展开翅膀飞舞在空中，然后降落在鼎上；双腿直立，左翅高高抬起，右翅低于肩部展开，做亮翅状。可见，灵鹤的动作比较注重掌握平衡，动中求稳，使这一角色细腻周到、苦口婆心的性格得以充分展现。

快螳螂是"盖世五侠"中体格最小的一位，但这并不意味着他是最弱的。他的性格敏捷果敢，平时又经常以幽默的方式待人接物。他在练功时的招牌动作是身子腾空，双腿向前踢，双臂弯曲向前方飞去。可见他善于利用自己身子灵巧的优势，通过这样的动作以智取胜。

俏小龙（毒蛇）是一位娇媚善变的绝代勇士，先是无限妩媚地调情，接下来便是暴风骤雨般的凌厉攻击。她强大的迷惑能力不仅在于功夫，也同样体现在她的力气，她邪恶的本性和她的苛刻。她在练功时的招牌动作是不停地吐信子，跳跃，身子扭曲，迅速腾飞

而起又迅速坠落。这组极具弹性与柔韧度的动作充分展现了俏小龙的身躯自由度和灵活度，也充分体现出俏小龙机警苛刻、灵活多变的性格。

猴王是"盖世五侠"中最平易近人的一位。他用随和的态度掩饰着他那非凡的军事才能。他在练功时的招牌动作是用双臂抓着锁链在空中翻滚，又用尾巴勾住锁链跳跃到另一条锁链上，整个身子从锁链中心的圆孔中穿出来。这组动作极为灵活轻巧，充分展示其智慧和胆识。

与"盖世五侠"相类似，《白雪公主》中的七个小矮人都有反映各自性格特征的习惯动作（如图7-4所示）。当白雪公主初次见到他们，猜他们的名字时，他们的反应和动作充分表现出他们各自的特色："万事通"不停地鼓掌；"开心果"掐着腰不停地笑；"喷嚏精"则板不住脸打起喷嚏来；"糊涂蛋"不会说话，只会一直摇头；"爱生气"则双手交叉于胸前，很愤怒的样子；"瞌睡虫"时不时地打哈欠，伸懒腰；"害羞鬼"则微微低着头摆弄着胡须，满脸通红。他们的性格正如他们的名字一样，典型化标签化的动作设计使得观众对他们产生了深刻的记忆点。

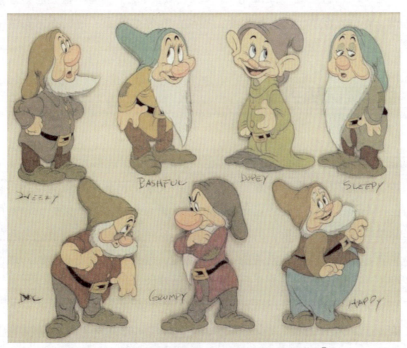

图 7-4 《白雪公主》中七个小矮人的动作设计①

《美女与野兽》用动作和语言相互配合的方式刻画了加斯顿的性格。加斯顿是一个自大、无知、鲁莽的年轻人。当他遇到正在读书的贝尔时，做出了一系列举动，恰如其分地反映出他的性格：

① http://www.michaelspornanimation.com/splog/?p=3298

> 加斯顿顺手抢过贝尔手里的书。
> 贝尔：加斯顿，把我的书还给我好吗？
> 加斯顿（胡乱翻书）：你怎么能看这种书啊，连图片都没有。
> 贝尔：哦，有些人看书是全靠想象的。
> 加斯顿：贝尔，你不该整天钻在书堆里，而是应该注意一些重要的事情（把书随便扔在地上的泥坑里）。比如说……我。你知道吗？全城的人都在议论你（贝尔厌恶地看了一眼加斯顿，去捡书，擦拭书上的泥水），女人不应该看太多的书啊，不然她就会有思想，有见解了。"

《里约大冒险》中的蓝鹦鹉布鲁是一只雄鸟，蓝鹦鹉珠儿是一只雌鸟，他们虽然属于同一个品种，却有着迥异的性格特征。布鲁从小被琳达收养，一直过着养尊处优的日子，性格比较乖巧顺从，习惯被照顾。而珠儿则从小生活在原始森林里，性格比较奔放，热爱自由。当布鲁和珠儿被走私犯关在同一个笼子中，他们的动作就产生了鲜明的对比。珠儿总是在笼中四处跳动，甚至猛烈撞击笼子，她试图逃出笼子。而布鲁则总是静静地原地不动地站在那里，等待着被救出去。他们不同的动作充分地佐证了他们不同的性格。

揭示性：动作里的角色心态

对于动画艺术而言，一切抽象的、内在的、含蓄的表达都需要转换为视觉和听觉来进行外化表达。在文学作品里，作家可以用大段的文字对角色的心理进行描写，但在动画作品中，角色的心理状态则需要通过角色的动作、语言表达出来。因此，动画中的动作设计与文学作品里的动作描写有很大的区别。动画作品中的动作设计需要把角色的心理状态包含在动作里面，让动作具有刻画角色心理的功能，起到揭示角色心理的作用。这样，观众才能在细微的动作里，体会、揣摩到角色内心世界的波澜。

当角色感到内心喜悦时，一般动作幅度比较大，或者会不断重复某一个动作。因为角色的性格有不同，动作的状态也相应地有所不同。同时，角色内心喜悦的程度也有区别，《神偷奶爸》中的格鲁用动作反映了内心的振奋，《疯狂约会美丽都》中的查宾用动作反映了内心的兴奋，《木偶奇遇记》中的木匠爷爷用动作反映了内心的大喜过望。

《神偷奶爸》中，格鲁收到三个小女孩给他的零钱罐，又看到员工们纷纷拿出自己的积蓄，他便双手捧着存钱罐，双臂向后伸展。他一手拿着存钱罐，另一只手握紧拳头，大叫着："是的，我们可以造火箭，用这一切可以利用的资源。"这一系列动作表现出他的内心又重新燃起希望，重新找回了勇气与斗志的心理状态（如图7-5所示）。

图 7-5 《神偷奶爸》中格鲁的动作设计（影片截图）

《疯狂约会美丽都》中的小男孩查宾患有自闭症，他不像别的正常孩子那样能说出自己的爱好，而是把什么都憋在心里。苏沙婆婆好不容易发现了查宾珍藏的剪报册，里面全是和自行车相关的照片，苏沙婆婆才得知原来查宾喜欢自行车。当小男孩查宾收到苏沙婆婆送给他的礼物——自行车时，他非常开心，不停地拍手鼓掌，而后在院中拼命地骑车，骑了一圈又一圈，而且边骑车边摇头晃脑。这一系列动作表现出小男孩查宾终于如愿以偿，得到自己的至爱——自行车后无比激动、异常兴奋的心情（如图 7-6 所示）。

图 7-6 《疯狂约会美丽都》中查宾的动作设计（影片截图）

在《木偶奇遇记》中，木匠爷爷一直渴望有个可爱的小孩子能陪伴在他的左右。他在制作木偶时，倾注了极大的心血，力求把木偶做得活灵活现。一天夜里，木匠爷爷发现他制作的木偶匹诺曹居然变得又会说话又会动，他简直无法相信，以为自己处于梦境之中，因为他经常梦见自己的木偶活了过来。于是他找来一大瓶凉水浇到自己的身上，让自

己清醒。这一动作的设计充分表现出木匠爷爷对于活了的匹诺曹惊喜无比而又难以置信的心理特征（如图7-7所示）。

图7-7 《木偶奇遇记》中木匠爷爷的动作设计（影片截图）

用动作来表现角色内心的恐慌、恐惧，动作往往是失常、失措的，甚至是错乱的，也会出现某一动作的不断重复。同是表现内心惊恐的角色动作，不同角色的表现有共同点，也有很明显的不同。《怪物公司》的苏利文在惊恐中跌倒、后退，最后把小女孩扔回了大门里；《白雪公主》中的白雪公主在惊恐中不知所措，跑向了森林深处；《借东西的小人阿莉埃蒂》中，阿莉埃蒂的妈妈在惊恐中死命挣扎，最后无奈地跪下了。

《怪物公司》中长毛怪苏利文当发现公司里有小女孩出现时，惊恐万分，惊叫、跌倒、后退等一系列动作都表现出他的惊讶与惶恐。当小女孩追着他的尾巴跑，抱住他的尾巴时，苏利文更是恐慌，慌忙中拿起一把钳子夹着小女孩的衣服，将小女孩扔回她来时的大门里。这一系列动作强化了怪物和人类之间的矛盾关系，苏利文尽管总是吓唬小孩，但是他实际上完全不了解小孩，闯进怪物公司的小孩对于苏利文来说更是一场灾难。

《白雪公主》中，当白雪公主听猎人说皇后因为嫉妒她的美丽而要杀她时，她惊恐万分，眼睛睁得大大的，两只手不知所措地在胸前乱动，而后她便头也不回地跑向了森林的深处。在森林中，白雪公主遇到许多险境，惊慌失措的她总是吓得双臂在空中不停地挥动，有时双手掩住脸，大声地尖叫。这些动作将白雪公主过度恐慌与惧怕的心理揭示出来。

《借东西的小人阿莉埃蒂》中，阿莉埃蒂的妈妈被阿春姨发现后，阿春姨将她装进一个玻璃瓶中。在瓶子里，阿莉埃蒂的妈妈双手举在胸前向后退，并拼命地用脚踏地，

用双手不停地在空中乱抓,还反复跳来跳去,并用手捶打着玻璃瓶,最后她无奈地跪了下来。这一系列的动作反映出她被抓后的极度恐惧与十分希望获救的心理(如图7-8所示)。

图7-8 《借东西的小人阿莉埃蒂》中阿莉埃蒂妈妈的动作设计(影片截图)

当角色的内心发生比较矛盾、纠结、微妙的心理变化时,动作设计也相对比较含蓄、委婉、细腻。

《驯龙高手》中对希卡普与夜煞龙在相遇、相知过程中的动作设计(如图7-9所示),生动而细腻地揭示了希卡普纠结而又微妙的心理状态。夜煞龙将一条鱼吃了一半,吐出另一半给希卡普,意思是让他吃另一半。希卡普先是吸了口气,然后拿起那半条鱼,张开嘴狠狠地咬了一口。他嘴里含着鱼,挤了挤眼睛,又用手捂住嘴,使劲地、强硬地吞咽了下去,然后摇了摇头,朝夜煞龙笑了。希卡普硬着头皮吃了半条生鱼的一系列动作,都在说明希卡普虽然和夜煞龙饮食习惯差异很大,但是为了不让夜煞龙失望,也是为了证明自己与夜煞龙可以成为很好的朋友,他难为自己,下决心将生鱼吞咽了下去。这组动作反映出他内心深处渴望和夜煞龙成为好朋友的心理。

《驯龙高手》中,夜煞龙见希卡普在地上用树枝画他的样子,便找来了一根树干也在地上随便画起来,画出来的图案像迷宫一样。希卡普开始在迷宫中行走,每当踩到夜煞龙画的线上时,夜煞龙就发怒。于是希卡普小心翼翼地行走于迷宫中,直到与夜煞龙会合,这组动作进一步表现出希卡普十分尊重夜煞龙,顺着它的心意去与它交流。希卡普诚恳的行动,渐渐地打动了夜煞龙的心。

图 7-9 《驯龙高手》中希卡普的动作设计（影片截图）

《马达加斯加》中的亚历克斯在小岛上饿了几天，野外的生活没有在动物园里的生活滋润，动物园中是衣食无忧的生活。亚历克斯总是回味美味的牛排，幻觉使他眼前的一切都变成了牛排。一次，他把他的朋友马蒂误认为是他的美味牛排，他追赶了马蒂许久，后来才辨清原来是马蒂。亚历克斯趴在地上摇头，然后站起身来，先是用两只爪子抱住头，而后又将爪子拿下来，注视着爪子向后退，双臂抱于胸前，惊慌地跑开了。这一系列动作表现出亚历克斯非常渴望吃肉不能自已，当他辨清原来他追赶的不是牛排，而是好朋友马蒂时，开始意识到自己是肉食动物，甚至认为自己是个魔鬼，这样的动作设计表现出他复杂的内心活动：既想吃肉，又不想伤害朋友。当对朋友构成伤害时，亚历克斯内心深处开始深深地自责（如图 7-10 所示）。

图 7-10 《马达加斯加》中亚历克斯的动作设计（影片截图）

《花木兰》中，花木兰在媒婆安排的面试中以失败告终，回到家后，她轻轻推开门，牵着马，低着头走着。当看到父亲时，她更是羞愧，用手掩盖着脸，并且躲在了马的后面，她在马饮水的池子里照了照自己的模样，将自己的耳环、项链全部摘了下来，然后独自走进庭院，将蟋蟀从罐子里放了出去。这一系列动作将花木兰面试后失落、自责、羞愧的心理统统展现出来。她内心深处渴望为家族争光，可是天生大大咧咧、不拘小节的她总是状况百出，没能在媒婆面试中取得成功，意味着她又辜负了家人对她的期望，她陷入了深深的自责与悔恨中（如图 7-11 所示）。

图 7-11 《花木兰》中的花木兰动作设计（影片截图）

《里约大冒险》中，蓝鹦鹉布鲁和他的主人琳达每当达成协议时就会做一个动作——布鲁用他弯弯的嘴和琳达的拳头碰一下，再用小爪子和琳达的拳头碰两下，然后他们同时张开他们各自的爪子和手掌。他们默契的动作恰如其分地表现出他们彼此关怀、彼此牵挂的心理（如图 7-12 所示）。

图 7-12 《里约大冒险》中的动作设计（影片截图）

关键性：动作里的角色命运

动画角色命运的转折点往往是由一个关键性的动作引发的。角色在剧中的某一个或一组关键性动作，不但使得角色的命运发生转变，同时也促使剧情发生戏剧性的变化。动画片中决定角色命运的关键性动作，往往是在魔幻的情境里做出的，甚至动作本身也带有魔幻的色彩。尽管如此，关键性动作从本质上来说仍然是角色主动抗争、主动抉择的冒险之举，具有成功或者失败两种可能性，因此，关键性动作也同时反映出角色的信心、勇气以及冒险精神。

《料理鼠王》中的小老鼠雷米挂在主人公林奎尼头上（如图7-13所示），雷米通过控制林奎尼的头发来操控他的肢体动作。雷米拽着林奎尼的头发忽上忽下，忽左忽右，时而拽住多一些的头发，时而拽住少一些的头发，林奎尼的肢体也随之而动。雷米熟练地控制着林奎尼的肢体，从而完成烹饪的各项工作。雷米对厨艺的天赋与技艺通过这样的方式传递给林奎尼，使资质平平，总是错误百出的林奎尼获得了"天才厨师"的称号。林奎尼正是通过小老鼠雷米的指挥与控制，声名大振，命运发生了翻天覆地的变化。

图 7-13 《料理鼠王》中的动作设计（影片截图）

《魔发奇缘》中，长发公主的长发具有神奇的魔力：可以使人永葆青春，可以治愈伤痛，可以在唱歌的时候发亮等。剧情发展到高潮，正当长发公主要用自己的金色长发来医治弗林时，弗林突然割断了长发公主的长发（如图7-14所示）。自然，长发的魔力也随之消失。长发公主的头发瞬间全部变为了褐色，葛朵巫婆由于失去了被长发保护的魔力，变回了又丑又老的本来面目，惊恐之下，坠落到了塔底。弗林这一关键性的"割断头发"的动作，改变了长发公主、葛朵巫婆和他自己的命运。如果说，长发公主最大的外在魅力就是这一头长发，那么弗林这一举动说明他是真心真意地欣赏和关心长发公主的内心和命运，为了保护心爱的人，弗林做出了果断的决定和举动。

图 7-14 《魔发奇缘》中的动作设计（影片截图）

《穿越时空的少女》中，真琴的关键性动作蕴含着她的超能力，明显带有魔幻色彩，但每一次做出动作之前都是一次主动的抉择，都有改变境遇的愿望在里面。在化学实验室中，真琴意外地获得了能够穿越时空的能力，每当她助跑一段以后做跳跃动作的时候，随着她腾空而起的瞬间，时间会发生倒转，回到过去的某个时间段，从而改变事情发展的趋向与结果。真琴得知自己有这个特异功能后，总是利用这一功能来实现她内心深处的愿望。例如，使用时间跳跃来吃到妹妹偷吃的布丁，或是回到早上以避免迟到，甚至回到考试之前来获得好成绩。每当真琴助跑、跳跃的动作发生时（如图 7-15 所示），也就意味着她的命运即将转变。

图 7-15 《穿越时空的少女》中的动作设计（影片截图）

《里约大冒险》中，布鲁做出的关键性动作经历了一个从信心不足到勇气大增的过程。布鲁原来一直都不会飞，具备飞行条件的他也总是对自己不会飞这件事耿耿于怀。当布鲁、珠儿同奈杰在飞机上争斗时，珠儿的翅膀受伤了，不能飞了。当珠儿掉下飞机时，布鲁也勇敢地跳了下去。两只都不能飞的鸟，紧紧地抱在了一起，这时，布鲁缓缓地展开翅膀，开始扇动……结果，布鲁竟然飞了起来。瞬间学会飞翔的布鲁在最紧要的关头解救了珠儿和他自己。这也说明，内在的潜质如果总是不被激活，将一直被隐藏，当真爱与勇气共同发生作用时，往往会激发角色巨大的潜能，让自身得以改头换面。

《疯狂约会美丽都》中，苏沙婆婆和"美丽都三重奏"姐妹营救被黑手党绑架的查宾，她们凭借智慧混进黑手党，利用了自行车选手比赛的赌局现场，苏沙婆婆在三姐妹的配合下，乔装扮成修理工，将查宾与其他选手比赛设备的固定装置拆除，这样，在查宾和伙伴们骑车的动力下，设备开始移动起来，冲出了黑手党赌局现场，一伙人得以逃脱。苏沙婆婆拆除比赛设备固定装置这一关键动作（如图7-16所示），解救了查宾一伙人，使其苦难的命运得以转变。

图 7-16 《疯狂约会美丽都》中的动作设计（影片截图）

《疯狂原始人》中，爸爸Grug的关键性动作标志着他思维方式的改变，是勇气加智慧同时大增的结果。爸爸Grug总是不习惯用脑，可在生死紧要关头，他终于学会了用脑，想出了一个法子。如何冲出峡谷得以逃生？接下来便是改变命运的关键性动作：他找来了巨大的动物骨架，在上面刷上黏漆，然后引来一群红鸟，红鸟们被引到骨架上，脚被粘在

黏漆上，不得不奋力地扇动翅膀，从而带动骨架飞翔，爸爸 Grug 和鹦鹉虎乘坐着红鸟带动的骨架飞了起来，冲出了危险的峡谷，从而得到新生（如图 7-17 所示）。

图 7-17 《疯狂原始人》中的动作设计（影片截图）

趣味性：动作里的角色喜感

　　幽默是人类精神娱乐的需求，具有丰富的审美内涵。幽默情节的设置对于动画电影来说是不可缺少的，是创造个性的一大特点。因为人类对幽默极为敏感，所以在动画作品中以巧妙的动作构思来展现幽默元素，几乎是每位动画作者创作的重要手段，它不仅是叙述风格的具体表现形式，而且深入文本的内核，深刻传达出影片快乐的本质。动画片里那些带有喜感的角色往往也是观众喜爱的角色。当角色的喜感从他们的动作中表现出来的时候，会在观众的心里产生强烈的共鸣效应。

　　《冰河世纪》中的松鼠总是无时无刻表达着它对松塔的关注与热爱。片中它和松塔都被冷冻在一个大冰块里，随着冰块慢慢地融化，松塔先解冻出来，掉在了沙滩上。随后，松鼠的爪子被解冻，开始抓着去够松塔。慢慢地，松鼠的头部也被解冻，能做出更急切得到松塔的表情。渐渐地，松鼠的尾巴也被解冻，松鼠便有更大的力量去够松塔，可是总是差那么一点点。正当松鼠马上就要够到松塔的时候，一阵海水涌了过来，将松塔冲走了。松鼠狂暴地发怒，那股爆发力冲击开了剩余的冰块。这一系列动作充满了幽默元素，松鼠被冻在冰里，活动不自由，万般无奈下还做着锲而不舍的努力（如图 7-18 所示）。松鼠的每个动作、每个表情也都充满了喜感，带动观众设身处地跟着它一起焦急的同时，也对它的可笑行为报以会心的微笑。

图 7-18 《冰河世纪》中的动作设计（影片截图）

《白雪公主》中的七个小矮人洗漱的段落展现了大段幽默而丰富的动作。小矮人们围在水池边，"万事通"喊着洗漱要领的口号，其他几个小矮人跟着命令，齐刷刷地做着洗漱动作。而"爱生气"则坐在一边不参与，对于同伴们的行为，他感到不解和愤怒。接下来，"万事通"又拿着长刷子给各个小矮人刷头，轮到了"糊涂蛋"，"糊涂蛋"连忙躲闪，"万事通"用长刷子一下子将"糊涂蛋"打到水池里，用长刷给他刷起了屁股。而后，"万事通"带着洗漱好的小矮人们齐心合力将"爱生气"抓住，强行将他扔到水池里，"万事通"命令"糊涂蛋"拿肥皂来，于是可爱又笨拙的"糊涂蛋"和肥皂之间开始了有趣的"斗争"。"糊涂蛋"总是抓不住光滑的肥皂，肥皂总是向上飞出去，又落下来，反复几次，肥皂掉在了地上。于是"糊涂蛋"小心地向肥皂的方向爬过去，快要抓住肥皂时，"糊涂蛋"一发力，结果将肥皂弹到了一个小矮人的屁股上。而后肥皂又弹进了"糊涂蛋"的嘴里，"糊涂蛋"便开始不停地打嗝，吐出来的都是大大小小的泡泡。而另一边，"爱生气"被其他几个小矮人齐心地刷洗、打扮，他们各有分工，有的给他浇水，有的给他刷头，还有的给他刷牙齿，将他满头都打上肥皂的泡沫，然后扔进水池里冲洗。大家还给他的胡子上系上了蓝色的蝴蝶结，为他戴上了漂亮的花环。片中这一段洗漱的场面，通过各个小矮人有趣的动作和极具喜感的表情，以及幽默的情节设计演绎得生动有趣，令人捧腹。

《花木兰》中媒婆对花木兰进行面试的段落也展现了幽默的动作设计。花木兰被媒婆叫进屋中，正当媒婆打量花木兰时，花木兰身上带着的小蟋蟀从罐子中跑了出来，小蟋蟀蹦来蹦去，花木兰上下左右地抓小蟋蟀，忙个不停。媒婆开始问问题了，于是花木兰慢慢地回答，还时不时地偷看写在胳膊上的小抄。媒婆伸手抓住木兰的胳膊，带她去茶桌前，不料花木兰胳膊上的墨水全都蹭到了媒婆的手上。接下来，媒婆的考题是让花木兰倒茶，媒婆边说话边用手在脸上画圈，结果满手的黑墨又在脸上呈现出来，花木兰看得目瞪口呆。花木兰开始倒茶，却发现小蟋蟀在茶杯里泡澡，媒婆端起茶杯就要喝，木兰要提醒媒

婆，可是媒婆不让她说话。见媒婆就要喝茶，花木兰连忙上前争夺茶杯，两人争来争去，都摔倒在地上。茶洒在了媒婆的脸上，小蟋蟀跳进了媒婆的衣服里。媒婆呵斥花木兰，却发觉有东西在她身上不停地乱蹦。慌忙中媒婆吓得后退，坐在了火盆上，媒婆的屁股被烧着了，疼得边跑边大叫。花木兰用扇子扇，火却越扇越旺。媒婆冲出了门外，花木兰跟着出来，将一壶茶浇在了媒婆身上。一场面试就在这种荒唐可笑的气氛中结束了。这一系列动作尽展花木兰面试过程中的尴尬与媒婆的各种刁难，二者之间的微妙关系通过趣味性的动作展现出来，极具喜感（如图7-19所示）。

图7-19 《花木兰》中的动作设计（影片截图）

《怪物史莱克》中史莱克的作风与习惯都非常具有喜感。他用沼泽地里面的泥浆洗澡；用虫子挤出来的汁液刷牙；跳进池塘中放屁，臭气将池塘中的鱼熏死，浮出水面；他吃的东西很古怪，都是一些圆圆的眼睛；他点燃火炉的方式也很独特，用他打嗝的气体将火柴上的火焰吹到火炉里，并用从他喇叭状的耳朵里拔出来的物体当作蜡烛来使用。这些幽默古怪的动作行为将史莱克的古怪性格刻画得惟妙惟肖。

《功夫熊猫》中，阿宝去参加武林大会，他费尽千辛万苦终于爬到了山顶，却不料翡翠宫的大门刚刚关上，将阿宝关在了门外。阿宝在门外不停地敲门，可是门里面敲锣打鼓，根本听不见敲门声。无奈的阿宝想透过墙上和门上的洞口观看里面的情形，可是还没看上几眼，墙上的洞口被挡板挡住了，门上的洞口也被观众挡住了。阿宝想尽办法，想用竹竿将自己弹起，结果竹竿却将他弹在了墙上。他又用粗壮的竹子，试图用它来将自己弹进翡翠宫，可是竹子反复弹跳，不听使唤。他又用绳子绑在树上，想飞进翡翠宫，然而绳子也只是带着他在墙外飞了一会儿，阿宝便重重地掉在了地上。而后，阿宝找到了一些鞭炮，他将鞭炮绑在一把椅子上，做出一个类似小火箭的工具，结果这次他成功了。小火箭将他高高地弹起，火箭燃烧后脱落，阿宝恰巧摔在了会场中心，睁眼一看，龟大仙正用手

指指着他,并宣布阿宝就是神龙大侠。这个段落中,阿宝锲而不舍地选用各种方法来实现他的梦想,他的方法都是那么荒诞可笑,甚至最终的成功也是误打误撞的。这一切荒唐做法和种种巧合,使得阿宝成为神龙大侠,幽默的动作设计使整个过程轻松搞笑,幽默十足,将阿宝锲而不舍、执着追求的信念以调侃的形式充分表达出来(如图7-20所示)。

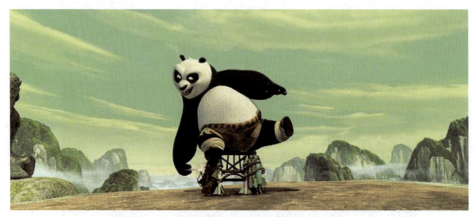

图7-20 《功夫熊猫》中的动作设计(影片截图)

总之,在动画片里竭力发挥动作的刻画功能,让动作更具表现力,是动作设计的核心追求。经典动画片提供了用动作刻画角色形象基本经验,即让动作里有性格、有心态、有命运、有喜感,使动作具有标签性、揭示性、关键性和趣味性。动作的标签性使动作的辨识度大为增强,观众可以通过动作辨识哪个动作是由哪个角色做出的,并且能够认定只有他才能做出这样的动作。动作越独特,刻画性就越强,就越有可能成为角色性格独特性的典型标志。动作的揭示性使角色藏在内心里的情感情绪得以直观展现,角色因喜悦而做出的动作,因恐惧而做出的动作,因内心纠结而做出的动作,都会使观众感同身受,随角色的情绪起伏而深受触动。动作的关键性使角色获得了从困境中解脱出来的希望,是角色主动与命运抗争做出的关键一搏,观众会高度关注角色的抉择与行动,牵挂角色的命运走向,并随着角色关键性动作带来的"柳暗花明"而放下心来。动作的趣味性使角色的自身喜感得到释放,从而拉近了与观众的距离,让观众感到亲切,感到亲近,角色的吸引力大为增强。由于动作设计可以多角度地刻画角色的形象,使角色的内在品质更加直观地呈现在观众面前,让观众直接感受到角色形象的魅力,因此,对于角色动作设计的研讨和创新将一直为动画界所关注,新的经验会不断积累,优秀的动作设计会不断出现。

创新实践环节:角色的动作设计

动作设计在动画角色设计中具有如下重要作用。

（1）表达角色个性：动作设计可以通过角色的动作来展现其个性特点。不同的角色可能有不同的身体语言、动作风格和动作习惯，这些都可以通过动作设计表达出来。例如，一个勇敢的角色可能会有大胆的动作，而一个胆小的角色可能会有畏缩的动作。

（2）增强角色表现力：动作设计可以帮助角色更好地表达情感和意图。通过精确的动作设计，可以让观众更容易理解角色的情感状态和行为动机。例如，一个愤怒的角色可能会有激烈的动作，而一个悲伤的角色可能会有低沉的动作。

（3）增加角色可信度：动作设计可以使角色看起来更真实、更有生命力。通过合理的动作设计，可以让角色的动作看起来更自然、更流畅，使观众更容易接受和相信这个角色的存在。

（4）增强角色动态性：动作设计可以使角色看起来更有活力和动感。通过设计具有节奏感和变化的动作，可以使角色在画面中更加生动和吸引人。

学生习作动画短片《你真可爱》中的角色动作设计新颖，别出心裁。该短片主要讲述爱人之间所产生的说不清道不明的情感纠葛与复杂思绪。片中那只跑得很快的小白兔象征着一种情愫，一种莫名的源自心底的对对方的眷恋（如图7-21所示）。片中的小白人始终想探索追寻爱情的本质到底是什么，甚至探究到化学层面，因为科学家说爱情是由化学分子产生的感觉，在一系列复杂的化学实验流程过后，发现最终得到的结果还是一只小白兔（如图7-22、图7-23所示）。当小黑人和小白人四目相对、十指相扣时，一团象征爱欲的火苗燃烧起来，表达他们在彼此心间所产生的莫名感动和千丝万缕的情愫（如图7-24、图7-25所示）。所有的思绪与情感如同一片片信纸从脑子中飞出来，很难中断，很难停止，小白人不得不把这个象征着主观思绪的头部拍扁以回归到现实（如图7-26所示）。

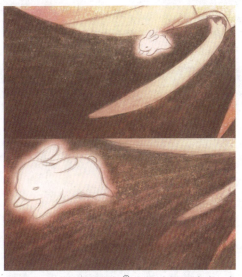

图7-21 《你真可爱》[①]中的动作设计（一）

① 作者：林珊伊。作品：《你真可爱》。课程：《动画全案包装设计》。指导教师：王倩、张月音。

图 7-22 《你真可爱》中的动作设计（二）

图 7-23 《你真可爱》中的动作设计（三）

图 7-24 《你真可爱》中的动作设计（四）

图 7-25 《你真可爱》中的动作设计（五）

图 7-26 《你真可爱》中的动作设计（六）

思考与练习

1. 为你所设计的动画角色绘制表情图以及动势图，表情图至少绘制 6 个，动势图至少绘制 4 个，注意表情和动势要符合角色的性格特征。

2. 观看一部动画作品，对动画角色的经典动作进行记录并绘制动势草图进行分析，体会动作设计对于角色的重要意义。

第 8 章
从文学角色向动画角色的转换

　　动画电影的编导们之所以对文学原著改编抱有浓厚的兴趣，是因为把文学原著改编为动画电影，既可以借助已经传播开来的文学的影响力，吸引观众的兴趣和注意；又可以凭借动画电影的特点和优势在结构形态的转换中扩展影响力，使观众获得耳目一新的视听感受和情境熏陶。然而，改编并非易事。悉德·菲尔德在他著名的《电影剧本写作基础》中把电影剧本的特点表述为"用画面讲故事"，而用文字讲故事与用画面讲故事的分别，"就像橘子和苹果一样"。菲尔德说："资料来源和剧本往往是两种不同的叙述形式，想想苹果和橘子就知道了。当你把一部小说、一出舞台剧、一篇文章，甚至于一首歌曲改编成电影剧本时，你是把一种形式改变为另一种形式。"如果把文学原著比拟为"橘子"，把电影比拟为"苹果"，那么动画片则可以比拟为"苹果梨"。把文学原著改编为动画片并不比原创省力，而且往往要比原创付出更大的心力，因为对于动画改编来说，文学原著不仅有基础的价值、启迪的价值，也有挑战的意味、标尺的意味。当原著已经为受众认可和欢迎之后，尤其是当原著成为传世之作之后，便已经为后世的改编树立了一个标杆。这个标杆无时无刻不在挑战着编剧和导演的想象力和创造力。如果编导只着眼于演绎原著，而不注重在原著的基础上把"橘子"转换为"苹果梨"，即实现从文学本体向动画本体的转换，实现从文字讲故事到画面讲故事的转换，那么这种改编便很容易陷入困境。

　　动画虽然是电影的一个分支，却与真人饰演的电影有着很大的区别。以角色塑造为例，真人饰演的电影除了依靠编剧和导演的策划与设计，还要依靠演员的演绎；而动画电影则完全依赖编导的策划与设计，包括现场调整，因为不管是二维动画、三维动画，还是定格动画，角色本身并不具备再创造的主观能力。把文学名著改编为动画电影，编导者拥有把控全局、全过程的无上权力，同时也承担着应对各种挑战的全部责任。

　　经典的改编作品，已经成功地解决了从文学角色到动画角色的转换问题。尽管这种转换涉及方方面面，错综复杂，但关键的、重要的环节还是清晰的。首先是角色形象塑造方式的转换，即从文字语言塑造转换为视听语言塑造。这是基础性的转换，涉及对原著内容的取舍、心理描写的转换、幻象的添加，还有角色外貌特征、动作特征的表现等诸多方面。接着就是围绕主角的故事结构的改变。从原著里主角的悲剧故事转换到动画电影里的喜剧故事，是难度最大也最引人注目的改变。因为从悲剧性到喜剧性的改变，是关键性的一变，是主角命运走向的改变。但是这种改变仍会是保留原著里故事精华的改变，仍会是让观众感到既熟悉又新鲜的改变。还有一个重要的改变，是角色之间关系格局的改变，主要涉及配角的增加与减少，配角作用的增强与削弱，其中最具普遍性的是具有魔幻色彩和趣味性的配角的添加，尤其是配角戏份和作用的增加。这些配角的添加，起到了调节和推进剧情发展、活跃氛围、增强趣味性的重要作用。

角色形象的塑造方式发生转换

从文字讲故事到画面讲故事，不仅是传达方式发生了转换，更重要的是艺术形态发生了转换。动画电影中的角色形象，不再单纯靠文字语言来塑造，而是凭借视听语言来塑造。视听语言使角色形象的呈现方式直观化、视听化、影像化，受众对于角色形象的感知方式也由阅读感知转换为视听感知。所谓"视听语言"，既包括视觉语言中的镜头视点、轴线、机位、角度、运动、景别、照明、色彩和构图等要素；也包括听觉语言中的台词、音响和音乐等要素。运用视听语言来塑造角色形象的主要手段是"动作"，包括话语动作和肢体动作。在文学原著中大量采用的内心独白的表现方式，在动画电影中已完全失去了用武之地。对于文学原著里的内心独白，动画电影所采取的改编方式只能是加以客观化，要么转换为对白（或者独白，或者与虚拟对象的对白），要么转换为肢体动作。不能实现这两种转换的就只能归于删除之列了。

俄罗斯著名艺术家兼导演亚历山大·佩特洛夫曾导演过很多动画片，但最具影响力的是改编自海明威同名中篇小说的动画版《老人与海》，这部动画片于2000年获得奥斯卡最佳动画短片奖。这部动画片获得成功之后，人们更多关注的是由油画艺术与电影艺术相结合创造出来的独特视觉效果，为佩特洛夫用指尖蘸着油彩在玻璃上绘制油画的深厚功力和长达两年半的绘制过程而赞叹不已。实际上，最值得称道的是，佩特洛夫将海明威的中篇小说转换为20多分钟的动画短片所体现出的卓然不群的编导水准。

《老人与海》是现代美国小说家海明威创作于1952年的一部中篇小说，也是他生前发表的最后一篇小说。小说讲述了古巴老渔夫圣地亚哥在连续84天没捕到鱼的情况下，只身出海，并出乎意料地钓上了一条大马林鱼。这条鱼不但体量特别大，力量也特别大，直到把圣地亚哥的小船在海上拖了三天才力竭而衰。圣地亚哥把这条大鱼杀死了，并把它捆绑在小船的一边，在返程途中大鱼的躯体一次又一次遭到鲨鱼的袭击。圣地亚哥在与大马林鱼搏斗、与鲨鱼搏斗的过程中，克服了来自自身的极端的疼痛、眩晕、饥饿、困倦和乏力。当他好不容易回到港口时，大马林鱼只剩下鱼头鱼尾和一条长长的脊骨了。这部小说发表后引起世界文学界的强烈反响，小说相继于1954年获得诺贝尔文学奖，于1955年

获得美国普利策奖。

把文学名著改编为动画片，编导首先面临的问题是对于原著内容的取与舍、增与减。留下什么，舍掉什么；增加什么，减少什么，这是改编的关键性问题。当我们把海明威的小说《老人与海》与佩特洛夫的动画片《老人与海》加以对照之后，就会发现对原作内容取舍、增减的踪迹，就会发现由文字讲故事到画面讲故事的转换轨迹，而这一切都是围绕主要角色圣地亚哥展开的。

为了塑造圣地亚哥的"硬汉"形象，海明威在小说的情节设置上安排了圣地亚哥只身在大海上对外与对内两方面的搏斗。所谓"对外搏斗"，主要是与他猎取对象大马林鱼的搏斗、与多次袭击毁坏他猎取成果的鲨鱼的搏斗，以及与大海风浪的搏斗；所谓"对内搏斗"，主要是与自己难以忍受的伤痛的搏斗、与自己难以超越的生理极限的搏斗，诸如，他要强忍左手抽筋的痛苦，强忍钓索勒在背上的剧痛，强忍呕吐和眩晕。为了解决饥饿的问题，他在没有盐和酸橙的情况下强吃下生鱼片。到了后来，他已经双手软弱无力，眼睛也不好使了，但他仍然在坚持。描写圣地亚哥对内搏斗，即战胜自我的内容，在小说中占有很大的分量，但在佩特洛夫的动画片《老人与海》却几乎见不到，很显然，这一部分已被佩特洛夫舍掉了。

海明威一向以擅长心理描写而著称于世。《老人与海》中有很多生动的心理描写，其中尤以圣地亚哥老人与大鱼搏斗时的心理刻画最为精彩。例如："我恨抽筋，他想。这是对自己身体的背叛行为。由食物中毒引起腹泻或者呕吐，是在别人面前丢脸。但是抽筋，是自己丢自己的脸，特别是在孤单单一个人呆着的时候。"他想象着大鱼跳出水的缘由："反正我现在是知道了，他想。我希望我也能让它看看我是个什么样的人。不过这样一来它会看到这只抽筋的手了。让它以为我是个比现在的我更富有男子汉气概的人吧，事实上我就能做到这一点。"他思考着积蓄力量把大鱼给宰了："尽管这是不仁不义的事儿，他想。不过我要让它知道什么是一个人能办得到的，什么是一个人能忍受得住的。"这些心理描写不管有多精彩，都是难以在动画片里表现的，所以，佩特洛夫舍掉了其中的大部分，剩下的一小部分被转化成了圣地亚哥的独白。即便是对着远方的孩子说的或者是对着近在眼前的大马林鱼说的，也是无法得到回应的，不能称之为对话。

那么，佩特洛夫在动画片中增加了什么呢？首先是大幅度地增加了外景的画面，着力描绘了天空和大海的辽阔，尤其是云影和波光的变幻，空间环境对于塑造角色、推进故事发展的特殊作用被发挥到了极致。云影和波光的变化，并不仅是清晨、黄昏和夜晚的标志，更多的是为了表现主人公圣地亚哥的情绪与状态。当圣地亚哥背着钓索困极而睡时，天空与海面、云影与波光一片静谧；当圣地亚哥与鲨鱼做殊死搏斗时，天空卷着乌云，海上涌起昏暗的波涛。景色的变化是客观的也是主观的，是具象的也是幻象的。以圣地亚哥和他的小船为焦点，佩特洛夫多角度地摄取画面，用来塑造主要角色的性格和形象，这是动画片《老人与海》的又一个特征。这不但是小说做不到的，也是真人饰演的电影很难做

到的。真人饰演的电影每换一次机位，都要靠人力和物力支撑，这也是电影摄制组一般规模比较庞大，摄制成本比较高的原因。在动画片《老人与海》里，我们看到观照的视角在频繁地调换，不仅在远景、中景、近景之间调换，还多次在空中俯视海面、小船，或者在海里仰视天空、云朵。如果真人饰演的电影像动画片这样频繁地换角度拍摄，即便花费大量的人力物力成本也是极难做到的。

动画片《老人与海》还增加了一段幻象。老人圣地亚哥幻化成一个少年与大鱼一起在大海的深处畅游，自海底向上仰视，海天一体，少年和大鱼犹如游在白云之间。他们又一同跃出水面，阳光透过云朵投下束束光柱。他们又一同向着太阳的方向飞去。这一系列幻想中的画面，揭示了圣地亚哥性格的另一面，即与顽强、倔强、坚韧相对应的，内心的柔软、善良、平和，尤其是对于美好生活的向往。这使得圣地亚哥的性格更加饱满、更加立体（如 8-1 所示）。

图 8-1 《老人与海》(影片截图)

在深刻理解把握原著精髓的基础上，佩特洛夫在动画片中大幅度添加的对空间环境的描绘，频繁调换视角对空间环境的多角度多侧面描绘，以及对添加的系列幻象的描绘，着力突显了圣地亚哥的处境和他的搏斗有多么惊险，也着力突显了圣地亚哥的性格有多么坚强，内心有多么善良。

把小说中对主人公的外貌特征和肢体动作的描写转换为动画片里主人公的外貌特征和肢体动作的展示，更见佩特洛夫的深厚功力。小说中描写圣地亚哥的外貌特征："消瘦而憔悴，脖颈上有些很深的皱纹。""他身上的一切都显得古老，除了那双眼睛，它们像海水一般蓝，是愉快而不肯认输的。"动画片中的圣地亚哥并不"憔悴"，但他的连腮胡子都白了，已经完全秃顶，他确实足够"老"了，通体显现出饱经风霜的沧桑感。他个子很高，在日常生活中行动比较缓慢，是那种沉稳而平和的类型。圣地亚哥不是那种从里到外通体刚毅的"硬汉"，而是外表平常内在刚毅的"硬汉"，是在极端困苦的情况下极其坚韧的"硬汉"。小说里对圣地亚哥与大鱼以及鲨鱼搏斗的肢体动作有很多生动的描

写，动画片则侧重描绘了那些足以表现老人爆发力和意志力的肢体动作，画面虽然不多却极具视觉冲击力。例如他在和大鱼和鲨鱼搏斗时的几个很典型的肢体动作：画面一，老人用力拽，把钓索背在肩上拽，他坐在船舱里，用双脚抵住船帮，小船在摇晃；画面二，清晨，当他还在睡着的时候，大鱼忽然快速行进，他几乎被拉出小船，他拼命挣扎着勉强把身体靠在船头上；画面三，大鱼忽然跃起，把他摔倒在船舱里，他坐在船里拼尽全力拉紧钓索，又站起来狠命地拽，把绳索背在背上拽，大鱼反复跃出水面，他一段一段地拽着绳索向上拉；画面四，当他的身体尽力向后仰，试图把大鱼拉近时，他呼喊着"上来！给我上来！""你想把我杀了是吧？来吧！看是谁赢！鱼叉！"他举起鱼叉把它插进了已经拉近了的大鱼身上，大鱼带着鱼叉高高跃起，掀起巨大的水柱水花，老人喘着气；画面五，"啊，又来了两个家伙，可恶的鲨鱼！"他呼喊着把鱼叉投向鲨鱼，刺中一条鲨鱼，接着，他又把一把刀绑在一根木桨上，奋力投向鲨鱼，又拿木桨去打，打断了，便把剩下的半截扔进了海里。这些动作都带着他的气概和气势，带着他的坚定和果敢，体现着一个老人独有的刚强性格。

围绕主角的故事结构发生改变

把文学故事改编为动画故事，总要有所改变，因为只有改变才会有新意，才会体现出创造的价值。改编类的动画电影，在围绕主角的故事结构上有所改变的是大多数。围绕主角的故事结构改变往往是最引人注目的改变，最容易引发观众意料之外的新鲜感，经典的改编类动画电影在这方面积累了宝贵的创作经验。虽然围绕主角的故事结构的改变有大有小，但一般都是向着喜剧的方向改变的。如果文学原著中的故事本来就是喜剧性的，改编为动画电影之后，围绕主角的故事结构相对改变会小一些，但也会有一些与原著不同的引人注目的改变。如果把文学原著里的悲剧故事改编为动画里的喜剧故事，围绕主角的故事结构的改变就会比较大，因为这实际上包含着主角命运走向的改变。同时，主角的性格也会相应地有比较大的改变，以形成性格与命运的关联。这显然是一种难度很大的改编，是一种必得让人信服、必得让人既感到熟悉又感到新鲜的改编。改编自安徒生童话《海的女儿》的动画电影《小美人鱼》，就是这样一个由主角的悲剧故事转换为喜剧故事的成功范例。

安徒生原著《海的女儿》是这样描写小公主的："那个顶小的要算是最美丽的了。她的皮肤又光又嫩，像玫瑰的花瓣，她的眼睛是蔚蓝色的，像最深的湖水。不过，跟其他的公主一样，她没有腿，她身体的下部是一条鱼尾。"她的性格特点是比较内向："最年幼的那位却把自己的花坛布置得圆圆的，像一轮太阳，同时她也只种像太阳一样红的花朵。她

是一个古怪的孩子，不大爱讲话，总是静静地在想着什么东西。""她一直就是一个沉静和深思的孩子，现在她变得更是这样了。她的姐姐们都问她，她第一次升到海面上去究竟看到了一些什么东西，但是她什么也说不出来。"原著中特别说到小公主美妙的声音，"在这些人中间，小美人鱼唱得最美。大家为她鼓掌；她心中有好一会儿感到非常快乐：因为她知道，在陆地上和海里只有她的声音最美。"

动画电影《小美人鱼》，在开头部分就用女声合唱介绍了小美人鱼的特点："还有一个可爱又动人的美丽小女孩，她非常活泼，善解人意，漂亮又大方，她音色优美，歌声嘹亮，没人能比得上，她就是那爱丽儿……"爱丽儿自己唱的是："我的生活充满欢笑，所有一切是多么美好！我应该是世界上拥有最多的女孩……""我已拥有了美丽的容貌，我已拥有了无价之宝……你想要珍珠吗？我有20个，但这些不是我的梦想，我向往去人类的世界，我盼望能与他共舞，漫步在沙滩上。""如果能拥有那双脚，我愿与他一起跳舞欢唱……""一起漫步，一起奔跑，坐在那沙滩上望着夕阳，多么希望能有一天与你为伴！"（如图8-2所示）。

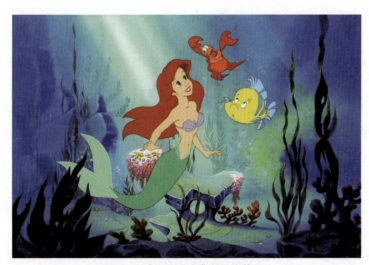

图8-2 《小美人鱼》（影片截图）

两相比较，不难发现，迪士尼动画片里的小美人鱼，已经不再是安徒生童话里的那个"不大爱讲话，总是静静地在想着什么东西"的"沉静和深思的孩子"了，已经变成一个"非常活泼，善解人意，漂亮又大方"的孩子了。动画片中的小美人鱼，已经从原来那个内敛的、深思的、孤独的小女孩角色转换成开放的、坦诚的、自信的小女孩角色了。性格上的转换，使得围绕她而展开的剧情随之发生变化。性格的转换成了剧情推演的逻辑起点，虽然剧情依然一波三折，但喜剧的氛围贯穿始终，结局也从原来的凄美变成了欢乐的大团圆。虽然小美人鱼的性格发生了转变，但是，小美人鱼要得到人类王子真爱的愿望并没有变，这是形成戏剧冲突的原动力。为了实现在她心中高于一切的目标，首先要解决的关键性问题是，如何从鱼类变成人类，使她能够走到王子的身边。动画片沿用了安徒生原

著中的情节设计方案，即采取女巫的办法，让小美人鱼以美妙的声音换取人类的双腿。原著把这个换取的过程描写得十分残酷，变成人类之后仍然让小美人鱼无时不感受到痛苦。巫婆为了拿走小美人鱼的美妙声音，用刀子把小美人鱼"小小的舌头"割掉了，让她变成了一个哑巴。当她喝下从巫婆那里换来的强烈药剂时，"她马上觉到好像有一柄两面都快的刀子劈开了她的身体。她马上昏了，倒下来好像死去了一样。当太阳照到海上的时候，她才醒过来，她感到一阵剧痛"。当她走路时，"正如巫婆以前跟她说过的一样，她觉得每一步都好像是在锥子和利刃上行走。可是她情愿忍受这苦痛"。原著这些悲剧所特有的残酷性的细节，到了动画片里则被大大地弱化了，甚至被删除了。夺去小美人鱼美妙"声音"的方式，不再是残酷地割掉舌头，而是换成了"先来个深深呼吸，再把音阶慢慢吐出来"的带有魔幻色彩的方式。而原著中描写的喝药之后因剧痛而昏死过去的细节、变成人类之后"每一步都好像是在锥子和利刃上行走"的极其痛苦的细节，在动画片里都被删除了。

 动画片里围绕小美人鱼展开的情节转换还不止这些。虽然巫婆在动画片里仍然可以通过巫术主宰小美人鱼命运的神秘力量，但这个叫作"乌苏拉"的巫婆却把小美人鱼命运结局的设定条件给改变了。原著中，女巫是这样设定的："假如你得不到那个王子的爱情，假如你不能使他为你而忘记自己的父母，全心全意地爱你，叫牧师来把你们的手放在一起结成夫妇的话，你就不会得到一个不灭的灵魂了。在他跟别人结婚的头一天早晨，你的心就会碎裂，你就会变成水上的泡沫。"到了动画片里，巫婆对小美人鱼结局的设定，变成了"现在我们的条件是……我会制造一种药，让你成为三天的人类，听到了吗？三天。听着有件事很重要，在第三天太阳下山之前，你必须要让那个王子能爱上你，也就是说，他必须吻你，不是随便的亲吻，而是真爱之吻。假如他能在第三天太阳下山之前吻了你，你就可以永远成为人类了。但是，假如他没有，你就会变回人鱼，而且……永远属于我"。原著里女巫设定的条件是极其严酷的，既要得到王子的爱情，又要王子为了小美人鱼忘记自己的父母，还要正式结为夫妇，这是小美人鱼在失去语言交流能力又全无外力帮助的情况下所无法达到的。所以，在小美人鱼接受女巫设定的条件时，实际上已经预示着她将要走向悲剧结局。而动画片里女巫设定的条件，虽然在时间上比较严苛，只有三天，但只要在第三天太阳下山之前获得王子的真爱之吻，就可以永远成为人类了。这个条件的设定显然宽容得多了，小美人鱼的成功概率也随之增加了。活泼开朗的小美人鱼性格使得她常有塞巴斯丁、小比目鱼和史卡托相伴相助，更增加了成功的砝码。动画片这一顺应小美人鱼性格逻辑改变而做出的剧情改变，是关键性的一变，是剧情冲突的关键转折点，预示着小美人鱼将要走向喜剧结局。

 接下来最大的剧情悬念是，小美人鱼到底能不能在三天内获得王子的真爱之吻。动画片侧重展示了小美人鱼的性格魅力，她虽然失去了语言交流的能力，但仍然是活泼、可爱、自信的，她自然而生动地用眼睛来说话，用手势来述说，用动势来表达。她不但是活

泼的，甚至是调皮的，她用叉子梳头的动作俏皮而别致，与王子跳舞时主动而奔放，她坐在马车上俯下身子倒着看马蹄的奔跑，她把手中的鲜花递给王子，又把王子手中的缰绳抓在自己手上，然后驾着马车一路狂奔。她以她的性格、她的美貌、她的自信吸引了王子，打动了王子，当他们在水上划船的时候已经是深情地对望了，只差那关键的一吻了。这时候，小美人鱼的朋友们塞巴斯丁、小比目鱼和史卡托都来更加起劲地帮助她。他们动员鸭子歌唱，白鹤歌唱，所有的水里的、树上的鸟儿和昆虫都来对着王子歌唱："你要把握，时光不会再等待，阳光洒在湖面上，微风轻轻荡漾，她想要说话，但却没办法，除非你去亲吻她，嘎啦啦啦……别害怕，拿出你的勇气走上去亲吻她。"这些歌唱不仅代表了不能说话的小美人鱼，也代表着整个"自然"，大团圆的结局就这样被促成了。

 动画电影《狮子王》是由莎士比亚的《哈姆雷特》改编而成的，是又一个把原著中的围绕主角的悲剧故事转换为喜剧故事的经典之作。《哈姆雷特》是莎士比亚最著名的剧作，名列四大悲剧之首，是四大悲剧中最早、最繁复而且篇幅最长的一部。诚如理查德·沃尔特所说的："《哈姆雷特》，除了它的诗意和优雅，它丰满的人物和编剧技巧的高超，它也是一个关于贪婪、谋杀和复仇的故事。最后帷幕落下时，它的舞台被鲜血浸湿，那里至少躺着九具尸体，有的被剑穿透，还有的被毒死。"

 动画电影《狮子王》所讲述的已不再是一个以复仇为主题的悲剧故事，而是一个以成长为主题的喜剧故事。狮子王辛巴一出生就引起所有臣民的欢呼赞颂，他是森林之王的第一顺位继承人。处在幼稚阶段的辛巴崇尚勇敢，以为有了勇气就有了一切。他的叔叔刀疤阴险、毒辣，企图篡夺王位，刀疤利用辛巴的幼稚，将辛巴诱骗到大峡谷的岩石旁。这时，被土狼们驱赶而受惊的兽群潮水般涌向辛巴，辛巴在兽群前奋力奔跑，他的父王木法沙及时赶到，救下了辛巴，自己却被兽群撞下峭壁。身处岩架上的刀疤本可以把木法沙援救上来，但他却把自己的亲哥哥国王木法沙推了下去。木法沙死后，刀疤又利用辛巴强烈的愧疚心理，把国王木法沙死去的责任全部推给了辛巴，并鼓动他逃跑，逃得越远越好。辛巴逃到火热的沙漠里昏厥过去，丁满和彭彭把他从肉食鸟的嘴底下救了出来，把他带到绿洲之上、丛林之中。辛巴从此采取了听天由命的态度，在嬉戏玩耍中长成一头健壮的雄狮。为了唤起他的责任意识，娜娜向他诉说了刀疤当国王后大家的苦难处境，拉菲奇带他去看父亲，他听到了父亲木法沙的深情呼唤，呼唤他要承担起自己的责任。辛巴终于觉醒，决定回到自己的王国，为自己的王国而战斗。很显然，动画电影里的故事结构已经发生了很大的变化。虽然国王的命运并没有改变，辛巴的叔叔也同哈姆雷特的叔叔一样阴险毒辣，篡夺了王位，但是王子辛巴的性格和命运与哈姆雷特大相径庭，此王子已非彼王子。哈姆雷特虽然完成了复仇的使命，却也丧失自己的生命，他是一个"悲剧式"的英雄；而辛巴则如愿以偿地当上了国王，取代了他的叔叔，有了一个大团圆的结局。

角色之间的关系格局发生变化

由于围绕主角的故事结构发生了改变，剧情路线发生了改变，所以按照新的剧情添加一些角色、减少一些角色就成为一种必然。角色的增减，形成了新的围绕主角的关系格局，取代了文学原著里原有的关系格局。不管是把原著的悲剧性故事改编为动画电影里的喜剧性故事，还是把原著的喜剧性故事转换为动画电影里的喜剧性故事，具有喜感的配角的增加已成为一种普遍现象。这一类型的配角，不但在数量上增加了，戏份也增加了，配角的作用也增大了。其中尤以具有魔幻色彩的喜感配角最具戏剧效果，也最受观众喜爱。

上面说到的动画电影《小美人鱼》与原著《海的女儿》相比，角色之间的关系格局就发生了很大的变化。原著里那位慈爱宽厚的老祖母不见了，取代她的是威严的父王。小美人鱼的姐姐们虽然被保留了，但戏份被大幅度削减，只剩下开头部分的唱歌跳舞了。塞巴斯丁、小比目鱼和史卡托这三个配角，都是安徒生原著里没有的，是迪士尼的编导根据动画片剧情的需要添加的。这三个配角都是小美人鱼最好的朋友，他们帮助小美人鱼实现了自己的愿望。

动画电影《美女与野兽》是根据博蒙夫人的原著《美女与野兽》改编的，虽然原著的故事结局也是大团圆的，但没有像动画电影里那样自始至终贯穿着喜剧的氛围。动画电影里的角色之间的关系格局也发生了很大的变化——一直嫉妒并试图坑害女主角贝尔的两个姐姐连同她们的戏份都被删除了，取代她们的是一个粗鲁、自负、狭隘、死命追求贝尔的年轻人，他叫加斯顿。动画电影里添加的配角有很多，他们原来都是王子的仆从，因为仙女的咒语，他们随着王子变成野兽而变成了城堡里的各种家具和摆设。他们是"蜡烛人""闹钟人""茶壶人""衣柜人""烤箱人"等，他们都会说话，他们内心的愿望是早一点变回人类。他们竭力逢迎贝尔，让她高兴，让她喜欢已经变成野兽的王子。他们劝野兽要礼貌，要微笑，要控制脾气，希望他能赢得贝尔的爱。这些带有魔幻色彩的配角在剧情发展中起了很大的作用（如图8-3所示）。

图8-3 《美女与野兽》（影片截图）

动画片《魔发奇缘》是根据格林童话《莴苣姑娘》改编的。原著里的莴苣姑娘出身于一个很普通的家庭。因为她的妈妈特别想吃女巫园子里长得非常漂亮的莴苣，当她的妈妈知道自己无论如何也吃不到的时候，就变得非常憔悴，脸色苍白，痛苦不堪。莴苣姑娘的爸爸特别爱她的妈妈，在万般无奈的情况下答应了女巫提出的拿将要生的孩子做交换的苛刻条件。当她的妈妈生下她的时候，女巫就把她接走了，给她取的名字就叫"莴苣"。"莴苣"慢慢地长成了天底下最漂亮的女孩。她12岁那年，女巫把她关进了森林里的一座高塔。高塔既没有楼梯也没有门，只有塔顶上有一扇小小的窗户。每当女巫想进去，就站在塔下叫道："莴苣，莴苣，把你的头发垂下来"。长着金丝般浓密头发的莴苣姑娘便松开她的发辫，把顶端绕在一个窗钩上，然后放下来二十米，女巫就顺着这长发爬上去。女巫总是白天到塔里来一次，莴苣姑娘经常一个人呆在塔里，她感到很寂寞，只好靠唱歌来打发时光。有一天，王子骑马路过森林，刚好经过这座塔，他听到了从高塔上传出来的美妙的歌声，歌声把王子深深地打动了。他很想去见见唱歌的姑娘，可是他找不到门，也找不到上塔的办法，就天天骑着马来森林里听莴苣姑娘唱歌。后来，王子学到了女巫的上塔方法，当王子顺着头发爬上了高塔时，莴苣姑娘非常惊恐，她还是第一次见到男人。王子和蔼地跟她说，自己的心如何被她的歌声打动，因此非要见她不可。莴苣姑娘慢慢地不再感到害怕了。自此以后，王子就天天来见莴苣姑娘，他们慢慢熟悉并相爱了。后来有一天，莴苣姑娘不小心和女巫说漏了嘴，女巫大怒，抄起一把剪刀把莴苣姑娘的长发剪掉了，还狠心地把她送到一片荒野中，让她凄惨痛苦地生活在那里。女巫又用剪下来的长发把王子骗到高塔上，对他说："你的莴苣姑娘完蛋了，你别想再见到她。"王子痛苦极了，绝望地从高塔上跳下来，掉进刺丛里，把眼睛给扎瞎了。他漫无目的地在森林里走着，天天为莴苣姑娘伤心地哭泣。几年后，他终于来到了莴苣姑娘受苦的荒野。莴苣姑娘认出了王子，她搂着王子的脖子痛哭，她的两滴泪水润湿了王子的眼睛，王子的眼睛重见了光明。他看到莴苣姑娘为他生下的双胞胎，一个是男孩，一个是女孩。王子把莴苣姑娘和一双儿女带回到了自己的王国。

原著就是这样一个比较单纯又十分美丽的故事，可是，改编为《魔发奇缘》之后，剧情比原著丰富、复杂得多了。虽然故事的主线仍然是爱情，但男女主角的身份发生翻转，女主角由平民的女儿变成了一个不知道自己是公主的长发姑娘，男主角由王子变成了一个正在被追捕的大盗。女主人公乐佩的一头长发，也由原著中普通的长发变成了极具魔力的长发。"魔发"成了贯穿全剧的线索。这些变化本身就增加了不少的悬念。虽然副线仍然是女主角与女巫的矛盾和斗争，但女主角已由原著中的被动转换为主动，矛盾的性质已经变成了长发公主追求梦想、追求自由、追求爱情与女巫的竭力控制、竭力挽回控制的矛盾。同时，副线也由原来的一条变成了多条。

动画电影与原著相比还有一个很大的变化，就是配角的增加，尤其是具有魔幻色彩的配角的增加。动画电影《魔发奇缘》中增加了两个具有魔幻色彩的配角——一只叫作

"帕斯卡尔"的小变色龙和一匹叫作"马克西姆斯"的白马。小变色龙和白马虽然不能像人类那样通过说话来交流，却能够通过表情、叫声和肢体动作与人交流，它们有着人的心灵和人的思维能力。

小变色龙从动画电影的开头到结尾，一直陪伴在长发公主乐佩的身边，它是乐佩的小伙伴、小参谋、小帮手和小卫士。当乐佩一个人在高塔上寂寞独处时，小变色龙就是她的小伙伴。她们一起玩"捉迷藏"的游戏，当乐佩找不到它时，它便偷笑；当乐佩用长发捉住它时，它便惊叫；当乐佩宣布比赛成绩并提议继续玩下去时，它现出了喷怪的表情。乐佩安静地看书，它就静静地趴在旁边；乐佩唱歌，它就趴在她肩头上（如图8-4所示）。

图 8-4 《魔发奇缘》中小变色龙的角色设定①

作为乐佩的小参谋，它会在乐佩向它投来征询目光时用表情、动作和叫声发表自己的意见，它也会帮助或者促成乐佩拿定主意。当乐佩对女巫说她明天过生日时，女巫现出不以为然的表情，小变色龙忽然抬起前爪，做摆动状，示意乐佩直接说出自己的生日愿望，乐佩会意，对女巫说道："我想去看天灯。"女巫赶紧劝说乐佩，说了一大堆话，反复强调安全的重要，不同意乐佩去看天灯。男主角弗林拿着背包（里面装着盗来的王冠）被白马穷追不舍，仓皇间爬上高塔。乐佩用平底锅把弗林给打昏了，乐佩感到惊慌和担忧，不知道弗林是死是活。当她向小变色龙征询意见，小变色龙抬起双前爪，示意查看一下弗林的呼吸。弗林刚睁开眼睛，乐佩再次将其打昏，并把他拖进壁橱藏起来。乐佩查看弗林的背包发现王冠，她把王冠套在胳膊上，小变色龙摇头。乐佩又把王冠戴在头上，小变色龙大张着嘴，再次摇头，还闭上了眼睛。这时，女巫回来，在塔下呼喊，乐佩连忙把王冠藏起来。女巫出远门之后，小变色龙仔细审视了弗林的表情，并多次用叫声与乐佩交换意见，确定了与弗林做交易的想法，即用还给弗林背包换取弗林带路去看天灯。弗林因正在

① *The Art of Tangled*. Jeff Kurtti.

被追捕不同意带乐佩去看天灯，这时，小变色龙举起两只前爪合在一起，做击掌状，乐佩立即会意，用揭底摊牌的方式迫使弗林答应了自己的要求。

小变色龙不但是乐佩的知心朋友，是她的小参谋，还是她的小帮手、小卫士。高塔里，乐佩在女巫走后打开了壁橱的门，用长发把昏迷中的弗林绑在椅子上。小变色龙爬上弗林的肩头，拿前爪在弗林的脸上打了一下，又拿尾巴打了一下，又拿尾巴刺了一下，忽又伸出长舌探到弗林的耳朵里，弗林惊醒，大睁双眼。小变色龙腾空跃起，大张着嘴。弗林发现自己被长发绑在椅子上，追问背包的下落，被乐佩再次打昏，小变色龙再次用长舌伸到弗林的耳朵里把他弄醒，弗林对着小变色龙大叫："啊！你能不能别那么干了！"小变色龙就再次跃起。可见，小变色龙是乐佩很有行动力的小帮手。小变色龙虽然体量很小，可是当乐佩遇到危险时它仍然会挺身而出，充当小卫士的角色。在弗林被女巫刺中，乐佩被女巫捆绑的危急时刻，小变色龙瞪大眼睛，特别愤怒，它直奔过去叼住了女巫的裙角，女巫将它一脚踢开了。当弗林为了保护乐佩果断地将乐佩的长发割断时，乐佩大惊，女巫更是大惊。乐佩的长发迅速变成棕色，女巫的头发瞬间变成了白色。女巫看到镜子里的自己已经衰老得不成样子了，便用帽子盖住了自己的脸发疯地喊着"不不不不……"这时，小变色龙叼起女巫踩着的乐佩的长发，女巫立足不稳，摇晃着跌出了窗外，坠落于高塔之下。

白马的戏份没有小变色龙多，也不像小变色龙那样贯穿始终，但它的作用却不比小变色龙差，甚至在关键的时刻起到了关键的作用。白马本来是王宫守卫长的坐骑，它忠于职守，嫉恶如仇，本身又有侦探的素质，还有用鼻子贴地寻找罪犯气息的特异功能。在落单之后，它便独自承担起搜捕弗林的任务。当它看到树上贴着的印有弗林画像的通缉告示时，就用右前蹄按住告示，双眉紧皱，用嘴一下子把告示揭下来，嚼了个粉碎。可见它恨透了弗林这个大盗。它后来果真寻到了弗林和乐佩的踪迹，把守卫长和皇家卫队带到了小鸭餐厅，还寻到了弗林和乐佩逃走的暗道，一路追到暗道的出口。已经用平底锅打倒好几个皇家卫士的弗林，被白马叼着的短剑逼住，吓得魂飞魄散，幸好乐佩用长发拴住弗林的胳膊把他救走了。天亮之后，白马再次寻到了弗林，它叼住弗林的靴子拖着就走，弗林大喊："不，放开我，快放开我！"乐佩赶紧过来拉住弗林的双手，努力向后拉，最后，白马叼到了弗林的一只靴子，白马非常生气，又直奔过来。乐佩拦住它，劝它冷静下来。乐佩让它坐下，它就坐下了。乐佩让它把靴子扔掉，它就把靴子扔掉了。乐佩夸它是好孩子，抚摸它，安抚它。乐佩对白马说："今天是我一生中最重要的一天，我希望你不要逮捕这个人。"白马表示不可以。乐佩接着说："只要24小时，你们就可以继续爱怎么追怎么追，好吗？"弗林欲与白马"握手"，白马扭头不理。乐佩对白马说："而且今天是我的生日，你懂的。"白马伸出右前蹄与弗林"握手"。这时，钟声响了，乐佩向前走去，白马乘机举起前蹄在弗林的前胸弹了一下。白马与弗林的和解就此开始，而白马和乐佩的关系则很是亲近了。

乐佩被女巫挟持回高塔之后，忽然悟到自己就是那个"失踪"的公主，她与女巫发生了争执和撕扯。就在这时，弗林被带向刑场，就要被处死了。白马搬来的"救兵"把弗林救出，弗林骑在白马的背上向它表示感谢，并赞扬白马所坚持的正义之道是正确的。白马腾空跃起，落到街道上，一路疾驰，把弗林送到了高塔下面。至此，白马完成了它最重要的使命，它救出了公主乐佩的心爱之人，让弗林来搭救公主（如8-5所示）。

图 8-5 《魔发奇缘》中白马的角色设定

无论是《魔发奇缘》里的小变色龙、白马，还是《小美人鱼》里的塞巴斯丁、小比目鱼和史卡托，《美女与野兽》里的"蜡烛人""闹钟人""茶壶人""衣柜人"等，这些配角已经和文学原著、实拍电影中的配角拉开了距离，他们都与主角很知心，他们的参与意识、平等意识要更多一些，他们似乎没有那么多的尊卑意识和秩序意识，他们可以直接参与到主角的思虑和抉择里面。他们可以代替主角发声，也可以代替主角行动，甚至如影随形地陪伴在主角左右。由于他们被赋予了生命和灵魂，也被赋予了某种魔力，他们所受的束缚比较少，自由度比较大，这更给他们发挥作用提供了方便。他们还都很有趣，是有喜感的配角。他们的戏份增多了，作用增大了，无论在揭示主角的内心世界、塑造主角的形象方面，还是推动剧情发展、促成大团圆结局方面，他们都起着不可缺少的重要作用。

对于从文学角色到动画角色的转换，经典的改编类动画电影提供的启示是，最要紧的是理清"变"与"不变"的改编思路，弄清什么是应当保留的、不能变的，什么是必须要变的，什么是努力要变的，重点在哪里求新求变。流传已久、拥有众多读者的文学作品，总会有其最吸引人、最打动人的地方。动画电影的编导首先被吸引、被打动，这才有

了改编的欲望和热情，这些地方是编导们不舍得改动的，是不可能不被保留下来的。我们从经典的改编类动画电影中发现，被保留下来的往往是最吸引人的角色精神特质、自身的特点以及最打动人的那一部分情节。例如《老人与海》里老人的"硬汉"精神，以及他力气很大的特点，还有只身一人在大海里与大鱼、鲨鱼搏斗的情节；《小美人鱼》中的小美人鱼不顾一切执着地追求爱情的精神，她美妙的声音，还有她为了变成人类、追求爱情，宁肯用美妙的声音换人类双腿的情节。这些都被动画电影保留了，并在改编作品中继续散发着魅力。从文学角色到动画角色，必须要改变和转换的是角色形象的塑造方式，即由原著中的文字语言塑造转换成动画电影里的视听语言塑造，使角色形象的塑造方式和呈现方式直观化、视听化、影像化，受众对于角色形象的感知方式也由阅读感知转换为视听感知。

接下来的问题是动画电影如何求新求变的问题，即在改编类的动画电影里如何寻求出人意料之外的创意，寻求让人耳目一新的鲜活感。经典的改编类动画电影提供的经验是，着眼于故事结构的改变、情节发展轨迹的改变，不管是把原著的情节繁复转化为相对简洁的情节，还是把原著的情节简洁转化为相对繁复的情节，不管是调整剧情主线和副线的关系，还是增加剧情副线，目标只有一个，那就是要生动要有趣，要能够激发观众的观赏欲望和热情，能够满足观众的心理需求和审美需求。由此就出现了这样的范例，原有的故事本就是喜剧性的，到了动画电影里变得更加风趣、更加幽默了。原有的故事是悲剧性的，到了动画电影里变成喜剧性的了，主要角色的命运走势连同性格特征都发生了改变。改编类动画电影为了求新求变还常常改变原来的角色关系格局，添加一些具有魔幻色彩的、有趣的配角，使其助力于主角的形象塑造、剧情的推进、气氛的活跃和大团圆结局的形成。总之，经典的改编类动画电影已经积累了很多的经验，提供了很多启示，这些经验和启示，对于改编类动画电影的进一步发展具有不可低估的借鉴意义。

创新实践环节：角色的内涵与视觉表达

根据文学作品改编的动画，角色设计应该注意以下几点。

（1）忠实于原著形象：角色设计应尽量忠实于原著中对角色的描述和描绘，包括外貌、性格、特征等方面。这样可以让观众更容易认出特定角色，并与原著中的角色产生共鸣。

（2）突出个性特点：每个角色都应该有其独特的个性特点，这样可以使其在动画中更加鲜明和有吸引力。通过细节的塑造，如服装、发型、表情等，可以突出角色的个性特点。

（3）考虑动画表现：动画是一种视觉媒介，角色设计需要考虑其在动画中的表现效果。角色的动作、姿态、表情等要能够适应动画的表现方式，使其更加生动和有趣。

（4）与故事情节相符：角色设计应与故事情节相符合，能够与其他角色和故事背景相协调。角色的外貌和特征应与故事的氛围和风格相一致，以增强故事的连贯性和可信度。

（5）考虑观众接受度：角色设计应考虑观众的接受度和喜好。应该根据目标观众的年龄、文化背景等因素，设计出观众容易接受和喜欢的角色形象，以增加观众的共鸣和情感投入。

下面的毕业设计作品是以鲁迅的《呐喊》小说集为题材，提取各篇章中的一个或多个经典人物，进行动画角色的造型设计（如图8-6~图8-10所示）。在这一套整体的角色造型上，选择了形式感较强的几何图形风格进行设计。《呐喊》集本身并不是轻松休闲、讨好大众的阅读文本，而是意义深远的经典文学作品，因此角色的定位倾向于塑造更具独特风格的角色，并不是运用商业动画中约定俗成的常见表现形式。该作品运用几何图形化的风格，提升角色概括度和视觉冲击力，从而给观者留下深刻的印象。色彩整体使用较低的饱和度，呈现出典雅沉着的视觉体验，贴合原著当时的时代背景，也相对比较符合文学爱好者的审美品味。

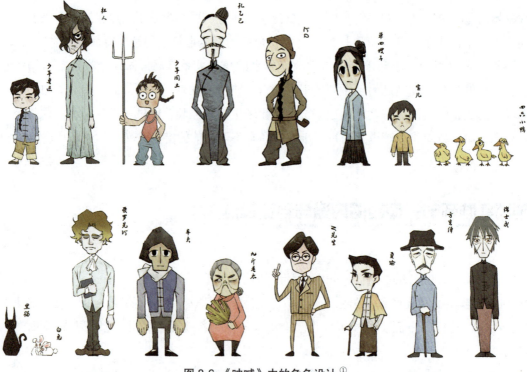

图8-6 《呐喊》中的角色设计[1]

[1] 作者：姜惠馨。作品：《呐喊》。指导教师：王亦飞、周令飞、张月音。

第 8 章 从文学角色向动画角色的转换

图 8-7 《呐喊》中孔乙己的角色设计稿

图 8-8 《呐喊》中 N 先生的角色设计稿

图 8-9 《呐喊》中方玄绰的角色设计稿

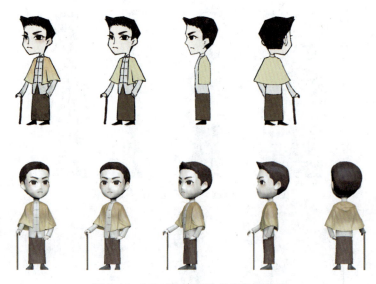

图 8-10 《呐喊》中夏瑜的角色设计稿

思考与练习

1. 将你最喜欢的一部文学作品中的角色设计成动画角色,在设计之前熟读关于该角色的描写段落,设计完成以后,反复审视自己的作品是否与原著中所塑造的角色存在差异,思考这种差异的存在是否合理。

2. 重温一部根据文学作品改编的动画,并找到其原著,对比并分析动画创作与文学创作对于角色的塑造存在哪些异同之处?

附录
本书涉及的动画片目介绍

1.《大闹天宫》是上海美术电影制片厂1961—1964年制作的一部彩色动画长片，由法国Les Films de ma Vie（VHS）公司发行，万籁鸣、唐澄联合执导。

剧情简介 在花果山带领群猴操练武艺的猴王因无称心的武器，便去东海龙宫借宝。龙王许诺，如果猴王能拿动龙宫的定海神针——如意金箍棒，就奉送给他。但当猴王拔走宝物之后，龙王又反悔，并去天宫告状。玉帝采纳了太白金星的主张，诱骗猴王上天，封他为弼马温，将他软禁起来。猴王知道受骗后，一怒之下返回花果山，竖起"齐天大圣"的旗帜，与天宫分庭抗礼。玉帝发怒，命李天王率天兵天将捉拿猴王，结果被猴王打得大败而归。玉帝又接受金星的献策，假意封猴王为"齐天大圣"，命他在天宫掌管蟠桃园。一日，猴王得知王母娘娘设蟠桃宴，请了各路神仙，唯独没有请他。猴王火冒三丈，大闹瑶池，打得杯盘狼藉，他独自开怀痛饮，又偷吃了太上老君的九转金丹，收罗所有酒菜瓜果，回花果山与众猴摆开了神仙酒会。玉帝暴怒，倾天宫之兵将，捉拿猴王。交战中猴王中了太上老君的暗算，不幸被擒。老君将他送进炼丹炉，结果不但没有将猴王烧死，反使他更加神力无比。于是猴王奋起反击，把天宫打得落花流水，吓得玉帝狼狈逃跑。与原著《西游记》中的描写不同，大闹天宫之后的孙悟空回到花果山，跟猴儿们过起了幸福的生活，这点修改更加体现了对孙悟空反抗的精神。

2.《超人总动员》是一部皮克斯动画工作室制作的动画电影，由布拉德·伯德执导，格雷格·T.尼尔森、霍利·亨特、杰森·李、塞缪尔·杰克逊主演配音，于2004年11月5日在美国上映。

剧情简介 鲍勃是一个超人特工，他惩恶扬善，深受街坊邻里的爱戴。"不可思议先生"就是他的光荣外号。他和另一个超人特工"弹力女超人"相爱，两人结婚后过上平静的生活。15年过去了，鲍勃已经像普通人一样生活，当上了保险公司的理赔员。然而他心中还是有着技痒之时。当鲍勃知道有发明家要展开攻击超人特工队、毁灭人类的计划，他终于按捺不住了。他要重出江湖，挽救人类护卫地球。但中年的超人已经大腹便便，他和敌人的斗争充满了悬念。鲍勃的妻子也跟丈夫一起投入这场艰巨的战争中。

3.《昆虫总动员》（又名《虫虫危机》）是由约翰·拉塞特、安德鲁·斯坦顿、乔·兰福特、唐·麦克恩瑞等执导，迪士尼与皮克斯公司一同合作拍摄的第二部3D电脑动画，灵感来自《伊索寓言》中的《蚂蚁与蚱蜢》。

剧情简介 蚂蚁王国最大的威胁是一群蚱蜢，这群蚱蜢总是抢夺蚂蚁们的劳动成果——粮食，他们是蚂蚁王国的一大块乌云。在一次蚱蜢进行掠夺时，菲力为了保护他的发明把粮食抛到了悬崖下。由于菲力把粮食都弄丢了，蚂蚁们把心中的恐惧和不满都发泄在他的身上，蚂蚁王国决定驱逐菲力。为了留在自己的祖国，他决定去找比蚱蜢更大的虫子来赶走蚱蜢……当蚂蚁们得知昆虫们是马戏团的演员时，失望万分。蚂蚁王国驱逐了菲力和昆虫们。恰好这时，蚱蜢军团来了。在公主小不点的劝说下，菲力和昆虫们决定一起迎战蚱蜢军团。不料出现了一只真鸟，而霸王以为这还是菲力的诡计，毫不退让，于是成了鸟儿的腹中餐，于是蚱蜢们溃不成军。又是一年春来到，原来的公主当上了蚁后，菲力也受到了嘉奖。而昆虫们则回到了他们的城市。

4.《狮子王》是由迪士尼影片公司出品的动画电影，由罗杰·艾勒斯、罗伯·明可夫联合执导，马修·布罗德里克、詹姆斯·厄尔·琼斯、杰瑞米·艾恩斯、内森·连恩等联合主演配音。该片于1994年6月24日在美国上映，1995年7月15日在中国上映。

剧情简介 辛巴是狮子王国的小王子，他的父亲木法沙是一个威严的国王。然而叔叔刀疤却对木法沙的王位觊觎已久。要想登上王位宝座，刀疤必须除去王子辛巴。于是，刀疤利用种种借口让辛巴外出，然后伺机大开杀戒，无奈被木法沙及时来救。在反复的算计下，木法沙惨死在刀疤手下，刀疤别有用心地劝辛巴离开，一方面派人将他赶尽杀绝。辛巴逃亡中遇到了机智的丁满和善良的彭彭，他们抚养辛巴长成雄壮的大狮子，鼓励他回去森林复国。在接下来的一场复国救民的斗争中，辛巴真正成长成一个坚强的男子汉，领会了责任的真谛。

5.《千与千寻》是由宫崎骏执导、编剧，柊瑠美、入野自由、中村彰男、夏木真理等配音，吉卜力工作室制作的动画电影，于2001年7月20日在日本上映。

剧情简介 10岁的少女千寻与父母一起从都市搬家到了乡下。没想到在搬家的途中，一家人发生了意外。他们进入了汤屋老板魔女控制的奇特世界——在那里不劳动的人将会被变成动物。千寻的爸爸妈妈因贪吃变成了猪，千寻为了救爸爸妈妈经历了很多磨难，在此期间她遇见了白龙，一个既聪明又冷酷的少年，在经历了很多事情之后，千寻最后救出了爸爸妈妈，拯救了白龙。

6.《父亲和女儿》是由荷兰动画导演迈克尔·度德威特于2000年执导的一部动画短片，由英国Cloudrunner电影公司与荷兰CineTeFilmproductie电影公司联合出品，Crest International Inc.发行。

剧情简介 秋日温暖的傍晚，父亲带着女儿一起骑单车，他们穿过林间小路，骑过草地，骑上高坡，来到平静的湖边。父亲抱抱女儿，自己登上了小船。女儿在湖边静静地

等待，等到船在视线里变模糊，等到太阳就要落山。父亲迟迟不归，女儿一个人骑着小小的脚踏车回去了。从那以后女儿每天都来湖边等候，她一个人骑着单车来来返返，风雨无阻。多年过去，小女孩为人妇，为人母，转眼老去。已然老去的她日日来到湖边，直到湖水干涸，化为草原。她来到沉睡在湖底的小船边，躺在小船里，就像躺在父亲暖暖的臂弯里。

7.《圣诞夜惊魂》是试金石电影公司出品的动画片，由亨利·塞利克执导，丹尼·艾夫曼、克里斯·萨兰登、凯瑟琳·欧哈拉参与配音，该片于1993年10月9日上映。

剧情简介 故事发生在阴暗灰冷的万圣镇，那里住着各种各样的鬼怪，他们唯一的任务就是为每年一度的万圣节做准备。瘦高个子的骷髅人——南瓜王杰克深受怪物的爱戴，但是却没有人知道他内心的痛苦，他有着诗人般忧郁浪漫的情怀，渴望着不同于万圣村邪恶的生活。杰克无意在树林深处发现了一些大树，树干上雕刻着奇怪的门。他被其中一扇刻有圣诞树的门深深吸引了，好奇之下，他打开了这扇神奇的门，结果一下子坠入了另一个洁白的冰雪世界——圣诞镇，镇上明亮的灯光和斑斓的色彩使杰克惊奇不已，而镇上那种欢乐的气氛更让杰克心驰神往。为了体会圣诞节，他绑架了圣诞老人，并按照圣诞节的规矩生产"礼物"。杰克有着美好的愿望——要给人们带来欢乐，但是他手下的妖怪却只会生产各式各样吓人的玩具，他们一心以为这是伟大的杰克想出的又一个"整人计划"，于是圣诞节还是变成了万圣节，人们从孩子的惊叫声中醒来，他们将穿着圣诞老人衣服正满心欢喜地驾着鹿车飞过天空的杰克一炮轰了下来。最终，杰克意识到了自己的错误，并从怪物乌基布基的手里拯救了圣诞老人，让圣诞老人重新带给人们一个快乐的圣诞节，来挽救自己的过错。同时，他也找到了理解自己的红颜知己——玩偶小姐莎莉。

8.《小鸡快跑》是由尼克·帕克、彼得·洛伊德执导，茱莉亚·萨瓦哈、梅尔·吉布森、菲尔·丹尼尔斯、简·霍洛克斯等配音的动画喜剧电影，于2001年1月2日在中国上映。

剧情简介 英格兰一个叫特维迪的养鸡场里，一出"奴隶"们的悲剧正在上演。养鸡场的主人特维迪太太贪得无厌，一心只想着让母鸡们多下蛋，而特维迪先生则带着两条狼狗整天监视母鸡们的一举一动。要是哪只母鸡下的蛋少了，那她随时就会招来灭顶之灾。母鸡们整天生活得提心吊胆，生怕哪天厄运就会降临到自己的头上。母鸡金婕聪明而且有胆识，她绝不屈服于这种奴隶般的生活，于是，她决心带领大家一起逃出养鸡场。

9.《飞屋环游记》是由彼特·道格特执导，由皮克斯动画工作室制作的第10部动画电影，也是其首部3D电影。影片在2009年5月29日于美国正式上映。

剧情简介 已经78岁的气球销售员卡尔·弗雷德里克森自小就迷恋探险故事，曾经

希望能成为伟大的探险家。当他还是一个孩子时，他遇到了有着同样梦想的女孩艾丽，他们一块长大并结婚相伴到老。卡尔与老伴艾丽拥有共同的愿望——去南美洲失落的"天堂瀑布"探险。然而，老伴的去世让原本不善言的卡尔变得性格怪僻，更加沉默寡言起来。这时，政府计划要在卡尔所住的地方重新建造，而卡尔不愿意离开拥有和妻子美好记忆的屋子。正当政府打算将他送到养老院时，他决定实现他和他妻子毕生的愿望。不过，他并不打算一个人去，而是和他的屋子一起去，于是卡尔在屋顶上系上成千上万个五颜六色的氢气球。当遮掩气球的帐篷被掀开时，色彩斑斓的气球全部腾飞起来，将卡尔的屋子平地拔起并共同飞向空中。正当他独自享受这伟大之旅时，突然传来一阵敲门声，结果他发现他最大的"噩梦"就在屋外——一个过分乐观的自称"荒野探险家"的8岁小男孩罗素。但一切已为时已晚，卡尔不得不带上小男孩罗素一起踏上这惊险刺激的探险之旅。

10.《疯狂动物城》是一部由迪士尼影业出品的3D动画片，由里奇·摩尔、拜恩·霍华德及杰拉德·布什联合执导，金妮弗·古德温、杰森·贝特曼、夏奇拉、艾伦·图代克、伊德瑞斯·艾尔巴、J.K.西蒙斯等加盟配音。2016年3月4日，中国大陆与北美同步上映该片。2016年12月，《疯狂动物城》被选为2016美国电影学会十佳电影。

剧情简介　一个现代化的动物都市中，每种动物在这里都有自己的居所，有沙漠气候的撒哈拉广场、常年严寒的冰川镇等，这座城就像一座大熔炉，动物们在这里和平共处——无论是大象还是小老鼠，只要努力，都能闯出一番名堂。兔子朱迪从小就梦想能成为动物城市的警察，尽管身边的所有人都觉得兔子不可能当上警察，但她还是通过自己的努力，跻身全是"大块头"的动物城警察局，成为了第一个兔子警官。为了证明自己，她决心侦破一桩神秘案件。追寻真相的路上，朱迪迫使在动物城里以坑蒙拐骗为生的狐狸尼克帮助自己，却发现这桩案件背后隐藏着一个意欲颠覆动物城的巨大阴谋，他们不得不联手合作，去尝试揭开隐藏在这巨大阴谋后的真相。

11.《怪物史莱克》于2001年上映，是一部美国好莱坞知名导演安德鲁·亚当森、艾伦·华纳执导的动画作品，制作公司则为梦工厂。该作品改编自知名童书作家威廉·史泰格的同名绘本，影片笑点在于"嘲讽所有的经典童话，并颠覆了一般人对童话故事的刻板印象。"

剧情简介　很久很久以前，在一个遥远的大沼泽里，住着一只叫史莱克的绿色怪物，过着悠闲的生活。有一天，他平静的生活被几个不速之客打破，他们是一只眼神不怎么好的小老鼠，一只大坏狼和三只无家可归的小猪，他们都是从童话王国里逃出来的，史莱克为了让他们远离自己的沼泽地，还自己以清静，就让一头会说话的驴子带路，去童话王国找国王。此时，国王正在为自己的王位发愁，因为魔镜告诉他要娶一位公主才能真正成为国王，所以他选定了困在高塔之上、有火龙守护的公主菲奥娜，并且准备选拔一名骑士

去解救公主。正好史莱克赶来，打败了所有骑士，国王本要抓史莱克，后来将计就计，让史莱克去救公主，条件是还回史莱克的沼泽地，于是，他和驴子上路了。史莱克成功救出公主，但在途中发现自己爱上了公主菲奥娜，而公主也已经对史莱克有了感情，但是由于公主自身被诅咒，白天有着美丽的外貌，而晚上会变成怪物，所以一直不敢表白。但最后真爱战胜了外貌，公主最终和史莱克在一起了。

12.《星际宝贝》是由克里斯·桑德斯和迪恩·戴布洛伊导演，黛薇·雀丝、蒂雅·卡瑞拉、大卫·奥登·史帝尔斯、凯文·麦当劳等主要配音的一部科幻动画电影。电影于 2002 年 6 月 21 日在美国上映。

剧情简介 该影片讲述了一个夏威夷小女孩莉萝和一只外太空生物史迪奇的故事。5 岁女孩莉萝聪明善良，她最爱听猫王的老歌，也一直梦想拥有一只属于自己的宠物狗。一天，莉萝在姐姐的帮助下收留了一只流浪狗，她给这只狗起名为史迪仔（史迪奇）并希望史迪仔能够给自己的生活增添一份乐趣。但是莉萝万万没有想到的是，史迪奇并不是可怜的流浪狗，而是来自外星球的长着六只脚的危险分子，是在流放中偷跑到地球上来的。为了在地球上隐藏身份，史迪奇只能把自己的两只脚藏起来，外表看起来和别的小狗一样。在和莉萝相处的日子里，史迪奇和她慢慢建立了深厚的感情。然而与此同时，制造出史迪奇的外星人也发现他逃走了，于是立刻全力出动，即使要搜遍宇宙也要将其逮捕归案。当外星人终于在地球上发现了伪装的史迪奇时，他们绑架莉萝想逼史迪奇就范，为了救回自己的好朋友，也为了证明自己不是无可救药的危险分子，史迪奇只有使出浑身解数，放手一搏了。

13.《玩具总动员》是由约翰·拉塞特导演，由迪士尼影片公司和皮克斯动画工作室合作推出的系列动画电影。《玩具总动员》的制作成本为 3000 万美元，全体演职人员只有 110 人，是首部完全使用电脑动画技术制作的动画长片。

剧情简介 《玩具总动员》中的小主人家境富裕，拥有一屋的玩具。其中他最爱的是牛仔玩偶胡迪，胡迪因此成为众玩具的"老大"。当小主人出门在外时，一屋的玩具自成世界，过着自己的生活。一天，小主人带回了一个新的玩具：太空战警巴斯光年。巴斯光年长相新奇，功能先进，令小主人爱不释手，威胁到了胡迪的地位。胡迪千方百计要赶走巴斯光年，一不小心二人一起掉出了房间窗口外，邻居的恶狗在狂吠，邻居家小孩是一个玩具虐待狂，胡迪和巴斯光年在关键时刻化敌为友，为玩具们消灾解难。

14.《人猿泰山》是由华特·迪士尼影片公司出品的动画电影，由克里斯·巴克、凯文·利玛执导，托尼·戈德温、明妮·德里弗、布耐恩·布莱塞得等人参与配音。该片于 1999 年 6 月 18 日在美国上映。

剧情简介 泰山自幼父母双亡被猩猩收养，他努力学习猩猩的一举一动，内心一直以做个好猩猩为最大目标。但是他的想法却在人类探险队深入蛮荒后有了重大的改变，泰山惊觉自己竟与人类长得那么像。正当他内心万分挣扎，想要弄清自己究竟属于猩猩还是人类时，有两件事情让他更加左右为难：一方面是他觉得自己对探险队的珍妮有一种特殊的感觉；另一方面，他却又发现探险队里部分成员正有计划要伤害森林里的猩猩族群。

15.《僵尸新娘》是2005年9月23日上映的定格动画电影，由蒂姆·伯顿、麦克·约翰森导演。在整体的暗色调中，蒂姆·波顿总是设法让人们看到人物闪亮的边缘。听起来很是吓人的《僵尸新娘》让人惊叫连连，又笑料百出。

剧情简介 19世纪末，家里是暴发户渔业大亨的维克多，将要与没落贵族的女儿维多利亚结婚，他们俩都不愿意结婚，可又不好违抗父母。好在彩排的那天，两人一见钟情，可是维克多由于紧张在婚礼彩排上错误百出，他逃了出来。在阴森恐怖的树林里，他因练习婚礼仪式而误将戒指戴到了形似树枝的骷髅手指上。随后，一个死去的少女出现了。她被维克多感人的婚礼誓言触动，便决心跟随他。她追上了想要逃跑的维克多，带他去了地狱。这个叫艾米莉的死去少女被贪财的恋人杀了……婚礼上，艾米莉看到了维多利亚一人躲在柱子后面暗自伤心，她希望维克多可以得到真正的幸福，于是阻止维克多喝下毒酒，希望维多利亚和维克多能在一起。巴克斯男爵不希望到头来是一场空，想要维多利亚和他离开。僵持的过程中，艾米莉认出巴克斯男爵就是当年欺骗与谋害他的男人。维克多勇敢站出来与巴克斯男爵搏斗，千钧一发之时，艾米莉为维克多挡住了锋利的刀刃。之后巴克斯男爵误把维克多的毒酒当成一般的红酒喝了，中毒身亡。为二人相爱而满足的艾米莉扔出代表幸福的捧花，并看了他们最后一眼，化成千万只蝴蝶踏破月光飞向远方。

16.《美女与野兽》是迪士尼影片公司于1991年出品的动画电影，由加里·特洛斯达勒、柯克·维斯等导演，佩吉·奥哈拉、罗比·本森、安吉拉·兰斯伯瑞等配音，影片于1991年11月25日在哥伦比亚首映。

剧情简介 贝尔的父亲不小心闯进了野兽的领地，被囚禁在野兽的城堡里。为了救出父亲，贝尔只身犯险，答应与野兽同居于古堡并以此换回父亲。然而，贝尔因为一心想念着父亲，所以生活得并不愉快。贝尔找到机会逃走，可是却遇到了凶狠的狼群。危难关头，野兽及时出现解救了贝尔，自己却受了伤，贝尔心存感动，细心照顾野兽。此后，加斯顿因为追求贝尔失败，而设计让村民一起杀死野兽。贝尔伤心地亲吻了死去的野兽。而野兽则因为这个吻，解除了自己的魔咒，成功复活并恢复了原本的模样。

17.《西游记之大圣归来》是根据《西游记》进行拓展和演绎的3D动画电影，由横店影视、天空之城、燕城十月与微影时代联合高路动画、恭梓兄弟、世纪长龙、山东影视、

东台龙行盛世、淮安西游产业与永康壹禾共同出品,由田晓鹏执导,张磊、林子杰、刘九容、童自荣等联袂配音。

剧情简介　大闹天宫后的 400 多年,齐天大圣成了一个传说,在山妖横行的长安城,孤儿江流儿与行脚僧法明相依为命,小小少年常常神往大闹天宫的孙悟空。有一天,山妖来劫掠童男童女,江流儿救了一个小女孩,惹得山妖追杀,他一路逃跑,跑进了五行山,误打误撞地解除了孙悟空的封印。悟空自由之后只想回花果山,却无奈腕上封印未解,又欠江流儿人情,勉强地护送他回长安城。一路上,八戒和白龙马也因缘际会地现身,但或落魄或魔性大发,英雄不再。妖王为抢女童,布下夜店迷局,却发现悟空法力尽失,轻而易举地抓走了女童。悟空不愿再去救女童,江流儿决定自己去救。日全食之日,在悬空寺,妖王准备将童男童女投入丹炉中,江流儿却冲进了道场,最后一战开始了。

18.《聪明的一休》是一部以日本室町时代初期,童年时期的特立独行的禅宗僧人一休为主角的日本动画,由日本东映动画出品,于 1975 年 10 月 15 日至 1982 年 6 月 28 日于日本 NET 电视台（1977 年 4 月 1 日改名为朝日电视台）播出,动画共 298 集,播出时间长达 8 年之久。中央电视台将其引进并配音成中文版,成为当时风靡全国家喻户晓的优秀动画片。

剧情简介　动画以斗智为主题,以历史人物一休宗纯禅师的童年为背景,故事发生在室町幕府时期。曾经是皇子的一休不得不与母亲分开,到安国寺当小和尚,并且用他的聪明机智解决了无数的问题。一休不仅聪明过人,还富有正义感,他用自己的机智和勇气帮助那些贫困的人,教训那些仗势欺人的人,平时他勤奋好学、热心助人,最喜爱动脑筋,解决日常生活中的问题,无论是将军、桔梗店老板还是新佑卫门,都难不倒他,他不仅让坏人们得到应有的惩治,还常常凭借才智令大人们佩服不已,更能教会小朋友们许多日常生活的常识。

19.《魔女宅急便》是吉卜力工作室以日本作家角野荣子的同名小说为蓝本改编的动画电影,也是首部由吉卜力工作室与迪士尼公司合作发行的动画电影。该片由宫崎骏担任导演。

剧情简介　魔法少女一旦到了 13 岁就必须离开家进行为期一年的独立修行,琪琪也不例外。她带着黑猫吉吉来到一个靠海的大城市中,可是谁都不搭理她。沮丧的琪琪偶然替别人送去一件遗失品,从而赢得了面包店老板娘的好感。在她的帮助下,琪琪利用自己的飞行魔法开始了快递业务。渐渐地,琪琪习惯了新的环境,工作也进行得很顺利,她结识了不少新朋友。一个热衷于制造飞机的男孩"蜻蜓"邀请琪琪参加飞行俱乐部的聚会。在聚会当天,琪琪为了帮助一位老夫人送东西而没有去成,并在雨中患了感冒。琪琪突然发现自己的魔法能力正在削弱。好友乌尔斯拉邀请情绪低落的琪琪去自己家玩,在好友的

安慰下，琪琪又恢复了自信。电视里播出"蜻蜓"开飞机试飞遇险的新闻，琪琪骑上拖把奋力飞往出事地点，成功救下"蜻蜓"。

20.《超级无敌掌门狗》是英国广播公司（BBC）发行的黏土动画片，由史蒂夫·博克、尼克·帕克担任导演，是英国阿德曼动画公司的代表名作，以特殊的英国风格、轻松幽默的人物刻画、精致的拍摄品质著称，因此《超级无敌掌门狗》一经推出，即成为全球瞩目的焦点。此片亦是英国老少皆宜的全家观赏短片，每当新年来临时，英国许多家庭就会齐聚一堂观赏此片。

剧情简介　早上，华莱士起床，从楼梯上滑下来，正好落到早餐桌前，穿好衣服，标志性的绿背心和领带，即便是小狗和他都在节食，他都会很有礼貌地要求来一份他最喜欢的奶酪。为了保护一年一度的"巨型蔬菜比赛"，他们要查出那些破坏花园里蔬菜的怪物们。于是我们看到，月光下，人兔偷吃萝卜和黄瓜，疯狂地毁灭他们那粉红色的鼻子能够嗅到的一切。得逞后，他们张开巨大的长满了毛的爪子，露出大大的牙齿和邪恶的微笑，可是这群怪物需要的只是一个拥抱……

21.《疯狂约会美丽都》是由西维亚·乔迈执导，迈克尔·科什多、让克劳德·东达等配音的动画电影。该片于2003年在法国上映。

剧情简介　孤儿查宾从小由奶奶抚养长大，收到一份特别的生日礼物脚踏车后，他的命运从此改变。查宾疯狂爱上了骑车，而奶奶也着意培养。随着岁月的流逝，查宾拿下了数不清的少年自行车比赛奖项，他的宠物狗布鲁诺已经变成了一只肥胖的大狗，而奶奶成了一个强悍的教练。现在查宾的目标只有一个——环法自行车大赛的冠军。比赛异常艰苦，但有严格的训练打底，查宾似乎还有很好的耐力。但他在半途中误入圈套，被黑手党绑架了。奶奶带着布鲁诺赶到后，开始寻找查宾的下落。原来黑手党把几个自行车好手绑架到了美国，在那里他们通过用机器驱使车手不断蹬车，车手成了坏人赌博盈利的工具。奶奶在美国花光了钱，但是巧遇曾经辉煌一时的"美丽都"重唱三人组，三个老太太收留了奶奶和布鲁诺，她们以河塘里的青蛙为食，生活非常开心。但奶奶一直不放弃寻找孙子下落的希望。一次，"美丽都"三人组和奶奶在夜总会同台表演打击乐，嗅觉敏感的布鲁诺发现了绑架查宾的坏人，奶奶从报纸上还了解到黑手党绑架自行车手的内幕。经过调查部署，几个老姐妹决定主动出击救出查宾。老太太们和狗混入了赌博俱乐部，她们千方百计破坏了赌局，躲过坏人的子弹后，她们在赌场内引爆了手雷。查宾一直傻傻地蹬着自行车，几个老太太还打退了穷追不舍的坏人，最终救下了查宾。

22.《魔发奇缘》是2010年迪士尼工作室出品的3D动画电影，这是迪士尼工作室由手绘动画向电脑动画全面转型的首部作品，改编自格林童话《莴苣姑娘》，该片由内

森·格里诺执导，曼迪·摩尔、扎克瑞·莱维、唐纳·墨菲等联袂为之献声配音，影片于 2010 年 11 月 24 日在美国上映。

剧情简介 巫婆葛朵靠着一朵神奇的金色花朵保持青春。王后重病，国王派人找到了这朵金色花给王后治病，王后病愈，生下了一个一头金发的小女孩。巫婆失去了金色花，却发现小公主的金发有着同样的魔力，因此她偷走长发公主，把她关到森林中一座没有楼梯的高塔之上。18 年后，长发公主在巫婆的抚养下长成一位拥有长长金发的美人，她愈发渴望外面的世界，巫婆为了自己青春永驻，想方设法把长发公主留在身边。一天，窃贼弗林盗取了公主王冠后逃入森林，在好奇心驱使下登上了这座神秘的高塔，误打误撞见到了塔中的长发公主。在弗林的陪伴下，长发公主走下高塔，开始了人生和爱情的大冒险。

23.《借东西的小人阿莉埃蒂》是日本吉卜力工作室制作的动画电影，也是米林宏昌执导的首部电影。影片于 2010 年 7 月 17 日在日本正式上映。

剧情简介 郊外一个荒废的庭院中有一座大的老房子。在它的地板下，已经 14 岁的少女小小人阿莉埃蒂和爸爸波特、妈妈霍米莉三人安静地生活着。老房子里住着两位老妇人。为了不让女主人牧贞子家的佣人阿春发现，阿莉埃蒂一家只能一点一点地借一些足够维持生活的必需品，如肥皂、曲奇、砂糖、电、汽油等。某年夏天，老房子里来了一位来疗养的 12 岁少年翔，偶然间看见草丛中的小小人阿莉埃蒂。阿莉埃蒂因天生的好奇心再加上莽撞的性格，而慢慢地与翔接触。

24.《神偷奶爸》是由环球影业和 Illumination 娱乐公司制作，克里斯·雷诺德和皮埃尔·科芬执导，史蒂夫·卡瑞尔、杰森·赛格尔、拉塞尔·布兰德、朱莉·安德鲁斯等人配音的喜剧 3D 动画片，于 2010 年 6 月 27 日在美国上映。

剧情简介 在一个被白色的尖桩篱笆和茂盛的玫瑰花丛所包围的看似快乐祥和的郊外社区里，坐落着一座全黑色的大房子，周围则是死气沉沉且略显呆板的绿色草坪。周围邻居所不知道的是，在这座房子的下面，有一个非常隐蔽的巨大的藏匿之处，里面竟然驻扎着一支用心极度险恶的"小矮人"军队，而他们的头头格鲁则正在计划整个人类历史上最疯狂的抢劫案——没错，他打算偷走月亮。不管是在什么样的环境下，格鲁天生似乎就只对做一些不道德的坏事感兴趣，简直是越堕落越快乐……除此之外，他背后还有一个可怕的军械库的支持和武装，最擅长的就是发射缩小光线和冷冻光线。格鲁已经做好了最先进的战斗准备，无论是地面还是空中作业，他都有办法应付。格鲁已经想好了，他会毫不犹豫地清除任何挡在自己前进路线上的人，不达目的誓不罢休。直到有一天，他遇到了 3 个来自孤儿院的小女孩，并与她们共同结成的强大意志力发生了激烈的碰撞。

25.《机器猫》(又名《哆啦A梦》)是日本电视台1973年根据藤子·F.不二雄的漫画《哆啦A梦》改编制作的第一部同名动画剧。

剧情简介 大雄有一天打开自己的课桌，一只猫型机器人突然从抽屉里跳了出来，而这就是哆啦A梦。它是由大雄的后代从22世纪里送来的，目的是帮助大雄解决许多他暂时无法解决的问题，并且尽可能地满足大雄的愿望。

26.《怪物公司》(又名《怪兽电力公司》)是一部2001年上映的美国计算机动画喜剧片，由彼特·道格特、大卫·斯沃曼、李·昂克里奇执导，约翰·古德曼、比利·克里斯托配音主演。

剧情简介 怪物公司是怪兽世界中最大的恐吓工厂，孩子们最害怕的怪兽是詹姆斯·P.萨利文，这只巨大的怪兽浑身长着蓝色的皮毛、身上有硕大的紫色斑点和触角，他的朋友们都称它为萨利。萨利的恐吓助理，也是他最好的朋友和室友麦克·瓦扎斯基是一只淡绿色的独眼怪兽，它争强好胜，我行我素。恐吓孩子并不是一件简单的事，怪兽们相信孩子们是有毒的，与他们进行直接接触将是灾难性的。本片精心挑选的角色还包括外表像螃蟹一样的工厂老总亨利·J.沃特路斯，长着蛇头、爱开玩笑骗人的接待员西莉亚和还有那个喜欢讽刺挖苦人的变色怪兽兰德尔·博格斯。兰德尔计划着要取代萨利成为怪物公司的头号恐吓者。来自人类世界的不速之客，一个名叫"布"的小女孩将怪物公司搞了个底朝天。

27.《灰姑娘》(又名《仙履奇缘》)是一部经典的美国动画电影，该片由克莱德·吉诺尼米、威尔弗雷德·杰克逊、汉密尔顿·卢斯科执导，艾琳·伍兹、威廉·菲普斯等人配音。该片于1950年2月15日在美国首映。

剧情简介 灰姑娘是出生于一个贵族家庭的独生女，不幸的是，灰姑娘的母亲在她童年时就已经去世了。灰姑娘的父亲认为她需要一位女士的照顾，于是便娶了同是寡妇的崔梅恩夫人。但是，崔梅恩夫人的两个女儿都不喜欢灰姑娘，因为她长得非常漂亮。父亲在娶了坏心的继母不久后便去世，而她的命运也随着这噩耗而改变，后妈与姐姐对她百般凌辱和讥讽。同时，她也和老鼠及鸟成为好朋友。直到皇宫送来了王子选妃舞会的请帖，她的命运便在此刻开始改变。因为有了神仙教母的帮忙，灰姑娘得以去参加舞会，并在舞会上与王子跳舞。然而12点的钟声即将敲响，魔法快要消失，灰姑娘不得不离开，她不小心掉落了一只水晶鞋。而王子则凭着这只鞋，去寻找他心爱的灰姑娘。

28.《疯狂原始人》是美国一部3D电脑动画电影。该影片由美国梦工厂动画公司制作，二十一世纪福克斯公司发行。电影由科克·德·米科和克里斯·桑德斯编剧并导演，由尼古拉斯·凯奇、艾玛·斯通、瑞恩·雷诺兹和凯瑟琳·基纳配音。

剧情简介　电影《疯狂原始人》是讲述一个原始人家庭冒险旅行的3D喜剧动画片。原始人咕噜一家六口在老爸Grug的庇护下生活。他们每天抢夺鸵鸟蛋为食，躲避野兽的追击，每晚听老爸叙述同一个故事，在山洞里过着一成不变的生活。大女儿"小伊"是一个和老爸性格截然相反的充满好奇心的女孩，她不满足一辈子留在这个小山洞里，一心想要追逐山洞外面的新奇世界。没想到世界末日突然降临，山洞被毁，一家人被迫离开家园，开始一段全新的旅程。离开了居住了"一辈子"的山洞，展现在他们眼前的是一个崭新绚丽却又充满危险的新世界，到处都是食人的花草和叫不出名字的奇异鸟兽，一家人遇到了前所未有的危机。在旅途中，他们还遇到了游牧部落族人"盖"，他有着超凡的创造力和革新思想，帮助咕噜一家躲过了重重困难，途中他还发明了很多"高科技"产品，并让他们知道了原来生活需要"用脑子"，走路需要"鞋子"等。一行人在影片中展开了一场闹腾而又惊险的旅程。

29.《怪兽大学》是2001年动画《怪兽电力公司》的前传，故事回溯到主角毛怪与大眼仔的大学时光，讲述了他们从死对头变成好友的冒险经历。影片由皮克斯导演丹·斯坎隆执导，英文版由好莱坞喜剧演员比利·克里斯托、约翰·古德曼配音，中文版则邀来中国的徐峥与何炅献声。

剧情简介　麦克在参观怪兽电力公司之后，下定决心要考进怪兽大学学习惊吓技能，将来成为一名惊吓专员。后来他如愿以偿考入了怪兽大学。开学不久的一天晚上，一个体积巨大的怪物苏利文闯进了麦克的宿舍。当时，苏利文打算把怪兽大学的竞争对手恐怖科技学院的吉祥物藏在自己的房间，却误打误撞跑到了麦克的宿舍。两人在学院开设的恐吓课上相互较量，看谁的恐吓本领更强。到了这门课程期末考试时，发生了一点意外，他们俩都被惊吓学院的院长开除，去了别的学院，同时苏利文也被自己的社团开除。麦克为了证明自己有能力成为出色的惊吓专员，当初院长开除他的决定是错误的，他加入了一个二流怪物组成的社团，与队友一起参加惊吓大赛。但这个二流怪物的社团实在是缺兵少将，他们还需要一个参赛者才能达到最低报名人数。为此，麦克不得已选择自己的死对头苏利文。在大赛的报名现场，他向院长保证，如果他输了，他就离开怪兽大学。同时院长也答应了他，如果他赢了，他可以和队友重回惊吓学院。在比赛的过程中，苏利文和麦克渐渐地化解了心中的心结，成为了好朋友。

30.《功夫熊猫》是一部以中国功夫为主题的美国动作喜剧电影，影片设定在架空的中国古代，其景观、布景、服装以至食物均充满中国元素。该片由约翰·斯蒂芬森和马克·奥斯本执导，梅丽·莎科布制片。杰克·布莱克、成龙、达斯汀·霍夫曼、安吉丽娜·朱莉、刘玉玲、塞斯·罗根、大卫·克罗素和伊恩·麦西恩等为之配音。影片于2008年6月6日在美国上映。

剧情简介 故事发生在很久以前的古代中国,而且要从一只喜欢滚来滚去的大熊猫说起。熊猫阿宝是一家面条店的学徒,虽然笨手笨脚,也勉强算是谋到了一份职业,可是阿宝天天百无禁忌地做着白日梦,梦想着自己有一天能够在功夫的世界里与明星级的大人物进行一场巅峰之战。阿宝所在的和平谷一派欣欣向荣的安详景象,但却是一个卧虎藏龙的风水宝地——五大功夫高手皆坐镇于此,更有一位大师级别的宗师在这里隐居,可是在一场特殊的比武大会上。胜出的人要代表和平谷将邪恶的"大龙"永久地驱除出去,什么都不会的阿宝却在经历了一系列阴差阳错之后中选,让所有人都大跌眼镜。和平谷的五位功夫大师对这戏剧性的结果持各种不同的态度:一身正气、勇敢无畏的老虎大师将阿宝看成了一个名副其实的笑话;友好、顽皮却很热心肠的猴子大师则是一副看好戏的有趣神情;仙鹤大师是五人中最具"母性"的那一位,他很同情阿宝;自负的毒蛇大师虽然给人的感觉稍显轻浮,但对这件事的态度就有如她善变的性格,不太明朗;螳螂大师算是几位高手中最聪明的一个,对阿宝的现状很是无奈,总是暗中帮忙。最后,要将阿宝调教成"功夫高手"的一代宗师"师父"出场了,然而有着一身好功夫并不意味着就是完美的,"师父"因为过去犯下的一个错误,一直纠结着没办法释然。他的任务就是将那个软弱的阿宝训练成一个拥有着足够的武术技巧、可以打败强大敌人的顶级战士。至于那让人人都如临大敌的"大龙",则是一只非常自恋的雪豹,他等待复仇的这一天已经整整20年了,可是他做梦也没想到,自己等来的竟然是一只大熊猫。激烈的战斗后,阿宝以自己对武功的悟性和师父传授的武术,战胜了大龙,拯救了山谷,为山谷带来了和平。

31.《钟楼怪人》是由迪士尼公司制作,盖瑞·特利斯戴尔和寇克·怀斯执导,汤姆·哈斯等配音的剧情片。作为第36部迪士尼经典动画长片,其灵感来自法国作家维克多·雨果的作品《巴黎圣母院》。

剧情简介 在巴黎傲然耸立的钟楼内,住着一位钟楼怪人——卡西莫多。卡西莫多自从出生起,就被邪恶的主人浮罗洛一直囚禁在钟楼内。钟楼里的生活暗无天日,幸好卡西莫多结识了不少好朋友,才为他单调乏味的生活增添了一丝亮色。卡西莫多总是热切地渴望着到外面的世界去一探究竟,终于,一个改变卡西莫多命运的愚人节到来了。这日,他邂逅了美丽的吉普赛姑娘爱丝美拉达,他深深爱上了她。于是,卡西莫多决定运用他的智慧与正义,战胜浮罗洛,为自己迎来新生。

32.《机器人瓦力》(又名《机器人总动员》)是2008年一部由安德鲁·斯坦顿编导的科幻动画电影。该片由皮克斯动画工作室进行制作,迪士尼电影公司负责发行。安德鲁·斯坦顿执导,本·贝尔特、艾丽莎·奈特和杰夫·格尔林等联袂为其献声配音。影片于2008年6月27日在美国上映。

剧情简介 公元2700年,地球早就被人类变成了一个巨大的垃圾场,已经到了无法

居住的地步，人类只能大举迁移到别的星球，然后委托一家机器人垃圾清理公司善后，直至地球的环境重新达到生态平衡。在人类离开之后，垃圾清理公司将机器人瓦力成批地输送到地球，并给他们安装了唯一的指令——垃圾分装，然而随着时间的推移，机器人一个接一个地坏掉，最后只剩下一个了，继续在这个似乎已经被遗忘了的角落，勤勤恳恳地在垃圾堆中忙碌着。转眼就过去了几百年的时间，寂寞与孤独变成了围绕着他的永恒的主题。然而，一艘突然而至的宇宙飞船打破了这里的平静，它还带来了专职搜索任务的机器人伊娃，当机器人瓦力经历了几百年的孤独，终于见到了另一个机器人时，他觉得自己好像爱上她了，伊娃在经过了精确的计算之后，数据显示出，看起来漫不经心的瓦力很可能是关乎着地球未来的关键所在，她通过宇宙飞船将自己的发现报告给人类，收到了"将瓦力带离地球"的指令——人类正想尽办法重回地球，所以他们不会放弃任何可能的机会。于是瓦力追随着伊娃，展开了一次穿越整个银河系、最令人兴奋，也是最具有想象力的奇幻旅程。

33.《大力水手》是于1980年美国播出的动画。创作"大力水手"这一形象的是美国漫画家埃尔兹·西格，1929年他在连环画《顶箍剧院》中首次引入了这个角色，此后，随着电视和电影的发展，"大力水手"波派才演变成《大力水手》系列卡通片里那个手持烟斗、爱吃菠菜的英雄救美式的形象，而且历经数十年长盛不衰。有人说，波派代表着有正义感、敢于坚持自己、为市井小民挺身而出的美国式的英雄。

剧情简介　在旅行中，大力水手遇到了可爱的奥利弗，然后结伴一起环球旅行。这是所有70后、80后的中国孩子童年的集体回忆。波派是一个水手，和女友奥利弗开心地生活在一起。波派和奥利弗的幸福生活引起了反派布鲁托的嫉妒，他千方百计要将奥利弗抢走。于是，每一集中布鲁托总是想尽办法来抢奥利弗，每每在他即将得手的时候，波派总能得到他的救命符——菠菜。只要吃了菠菜，波派就能变得力大无穷，布鲁托亦会随之被无敌的波派制服。

34.《小飞象》是迪士尼的第4部经典动画，由宾·沙普斯坦担任导演。其主题曲获得了奥斯卡最佳音乐片配乐奖、奥斯卡最佳歌曲提名。1981年有人用这一动画形象创作了同名棋牌类游戏。

剧情简介　丹波是马戏团的一头小象，因为长着一双蓝眼睛和一对超大号的耳朵而成为大家嘲笑的对象。要在马戏团里立住脚，必须会一手绝活才行，可是丹波什么也不会，为此他很苦恼，这时，老鼠蒂莫西给了它安慰和帮助。一次，丹波误喝了一个大酒桶内的酒而酩酊大醉，却因此在醒来之后意外发现了自己的拿手绝活：它可以靠扑扇它的大耳朵飞到空中。于是，丹波一夜之间成了观众最喜爱的小飞象，从此，母亲再也不必为儿子的未来犯愁了。而珍宝太太也终于重获自由，母子俩从此快乐地生活在一起。

35.《料理鼠王》(又名《美食总动员》)是2007年一部由皮克斯动画制作室制作、迪士尼影片发行的动画电影。该片由布拉德·伯德执导，影片的前期设计由简·平卡瓦完成，布拉德·加内特、帕顿·奥斯瓦尔特和伊安·霍姆等联袂为影片献声配音。影片于2007年6月29日在美国上映。

剧情简介 即使是再微不足道的小人物，也有怀揣梦想的权利，哪怕他只是一只生活在阴沟里的老鼠。雷米虽然只是一只老鼠，但他的梦想是成为法国五星级饭店厨房的掌勺。由于在嗅觉方面有着无与伦比的天赋，雷米的一生都浸透在"厨师"的光辉理想之中，并且努力地在朝这个方向艰难地迈进，丝毫不去理会摆在自己面前的事实：厨师是这个世界上对老鼠最怀有病态恐惧的职业。雷米的家人对于雷米的异想天开皆嗤之以鼻，快乐而满足地过着所有老鼠都在过的与垃圾堆为伴的生活。这时候的雷米已经有点走火入魔了，凡是看到能吃的东西，他都会情不自禁地想象。在一个偶然的机会里，雷米搬到了一家法国餐馆的下水道里安家。这家餐馆的创始人恰恰就是雷米毕生的偶像——法国名厨奥古斯汀·古斯特，他曾说过的那句"人人都能当厨师"早就被雷米奉为金玉良言。可是雷米也有自己的麻烦，因为他不能让自己在厨房中被发现，否则就会引起惊天动地的可怕混乱。就在雷米饱受折磨准备放弃时，却发现餐馆厨房里有一个倒霉的学徒林奎尼，因为生性害羞而遭排斥的他在厨艺上更是没什么天赋，即将面临被解雇的命运。被逼上绝境的一人一鼠，竟然结成了一个不可思议的同盟：林奎尼以人的身份在前台"表演"，雷米则奉献了他那有创造力的大脑，在幕后进行操纵，一人一鼠竟然共同获得了不可思议的成功。林奎尼在雷米的帮助下，成为了整个法国饮食业的"天才厨师"。

36.《白雪公主》是一部经典的美国迪士尼动画电影，由大卫·汉德执导拍摄，爱德丽安娜·卡西洛蒂等人配音，影片于1937年12月21日在美国首映。

剧情简介 很久以前，在一个遥远国度里生活着一位父母双亡的白雪公主，她的继母是一个狠毒的蛇蝎女巫，她怕白雪公主长大后容貌会胜过自己，于是便打发她做城堡里最底下的女佣。同时，邪恶皇后拥有一面能够知道世上一切事物的魔镜，通过这面魔镜，她能够知道谁才是世界上最美的女人。但在某一天，魔镜却告诉了她一个令她气急败坏的事实，那就是白雪公主比她还要美。于是，心狠手辣的邪恶皇后派猎人将白雪公主带到森林中杀死，而为了证明白雪公主的死，邪恶皇后要求猎人把白雪公主的心脏挖出来，装在盒子里带给她。富有同情心的猎人放走了白雪公主，并拿着一颗猪的心装在盒子里带给皇后。白雪公主在密林深处遇到了七个善良的小矮人，在听了白雪公主的不幸遭遇后，小矮人收留了她。皇后从魔镜那里知道白雪公主没有死，便用巫药将自己变成一个老太婆，趁小矮人不在时哄骗白雪公主吃下了有毒的苹果。七个小矮人猜到白雪公主有危险后飞速赶回，惊惶逃走的皇后在暴风雨中摔下悬崖而死。七个小矮人将白雪公主放在镶金的水晶玻

璃棺材中，邻国的王子骑着白马赶来，用深情的吻使白雪公主活了过来。

37.《花木兰》是由迪士尼公司出品的动画电影，由托尼·班克罗夫特和巴里·库克联合执导，温明娜、艾迪·墨菲、黄荣亮、米盖尔·弗尔等主要配音，该片于1998年6月19日在美国上映。

剧情简介 在古老的中国，有一位个性爽朗，性情善良的女孩，名字叫花木兰，身为花家的大女儿，花木兰在父母开明的教诲下一直很期待自己能为花家带来荣耀。不过就在北方匈奴来犯，国家正大举征兵时，木兰年迈的父亲竟也被征召上战场，伤心的花木兰害怕父亲会一去不返，便趁着午夜假扮成男装，偷走父亲的盔甲，代替父亲上战场。花家的祖宗为保护花木兰，派出一只心地善良的木须龙去陪伴她，这只讲话像连珠炮又爱生气的小龙在一路上为木兰带来了许多欢笑与协助。从军之后，花木兰靠着自己的坚持、毅力与耐性，通过了许多困难的训练与考验，也成为军中不可或缺的大将。然而，就在赴北方作战时，花木兰的女儿身被军中的同僚发现，众家男子害怕木兰会被朝廷大官判以"欺君之罪"，只好将她遗弃在冰山雪地之中，自行前往匈奴之地作战。幸好在这么艰难的时刻里，木须龙一直陪伴在她身边，不时给她精神上的支持与鼓励，而凭着一股坚强的意志与要为花家带来荣耀的信念，木兰最后协助朝廷大军取得了胜利。

38.《里约大冒险》由《冰河世纪》系列的导演卡洛斯·沙尔丹哈执导，好莱坞演员杰西·艾森伯格、安妮·海瑟薇和杰米·福克斯配音。

剧情简介 故事讲述一只生活在美国明尼苏达州小镇上的蓝色金刚鹦鹉的故事，布鲁一直是世界上仅存的一只公金刚鹦鹉。直到有一天，一个鸟类研究博士图里奥来到了这里，告知鹦鹉的主人琳达要是再不给它们进行人工繁殖，那么蓝色金刚鹦鹉可能就会灭绝，而他们研究所就有一只母蓝色金刚鹦鹉。于是，为了拯救蓝色金刚鹦鹉族群，他们从美国出发飞往巴西里约热内卢，一段充满异域风情的冒险之旅就这么开始了。

39.《驯龙高手》由梦工厂动画制作，于2010年3月26日上映。其故事内容改编自葛蕾熙达·柯维尔于2003年所作的同名童书《如何驯服你的龙》。该片由迪恩·德布洛斯，克里斯·桑德斯担任导演，担任电影配音的演员有杰伊·巴鲁切尔、亚美莉卡·费雷拉、乔纳·希尔、克里斯托夫·梅兹-普莱瑟、克雷格·费格森以及杰拉德·巴特勒等。

剧情简介 故事的主角是一个叫希卡普的维京少年，他住在博克岛，对抗巨龙是家常便饭的事。这个少年的思想很前卫，他另类的幽默感也不能讨好他村落的村民和大家长。当希卡普被迫和其他的维京青少年一起参加屠龙训练营时，他就觉得这是他证明自己是个屠龙高手的好机会。他遇到并结交了一只受伤的龙，他的人生完全发生了改变，而原本是希卡普证明自己的机会，却也成为改变整个部落的未来的机会。片中另外一个重要角

色是戈伯，他是村落的铁匠和驯龙训练营教官，只有他能看出希卡普的潜力。

40.《马达加斯加》是 2005 年梦工厂推出的一部动画电影，由埃里克·达尼尔、汤姆·麦克格雷斯联合执导，本·斯蒂勒、大卫·休默、克里斯·洛克等主演配音。

剧情简介 凶悍的百兽之王狮子亚历克斯，成了纽约中央公园中的娱乐名人，吸引了来自各地的游客在这里观赏游玩。不过，他在这里的生活却也丰富多彩，和几位好友的相处是其每天最兴奋的事情。斑马马蒂、长颈鹿麦尔曼以及胖河马格洛丽亚都是些性格开朗，能说会道的好伙伴。这几个家伙在这里过着好吃好喝、幸福自在的生活，对非洲故乡的怀念早已变成盘中的美食被消化殆尽了。因为在这里整日充斥着耳阔的欢呼崇拜声，有吃不尽的美食佳肴，有舒适现代的生活环境，甚至在斑马马蒂过生日时能吃上香甜的奶油蛋糕。但有一天，马蒂的想法被几个偶然间出现在中央公园里的流浪企鹅所深深地改变了。马蒂的好奇心也在逐渐地膨胀中驱使着自己最终作出了寻找故乡，以及探险"新世界"的决定。隆重的生日过后，几个好朋友正在各自享受着这美好的生活带给他们的一切。然而，好友马蒂却在这个幸福的夜晚之后不翼而飞了。亚历克斯他们尽最大的努力欲寻回好友，然而，他们逃出中央公园的遭遇却不令人满意，第一次失败过后，第二次伟大尝试很快就到来了，而这一次，他们更是来到了开往遥远的非洲家园的轮船上。此时，四位好友再度团聚。但他们发现，他们脚下已经不再是繁华的纽约城了，而是遥远的马达加斯加岛……

41.《木偶奇遇记》是一部经典的美国动画电影，该片由迪士尼公司制作，汉密尔顿·卢斯科导演，故事改编自意大利作家科洛迪的童话小说《木偶奇遇记》，影片于 1940 年 2 月 9 日在美国首映。

剧情简介 仁慈的木匠盖比特睡觉时，梦见了一位蓝色的仙女赋予他最心爱的木偶——匹诺曹生命。但是，匹诺曹想要成为真正的男孩，还必须通过勇气、忠心以及诚实的考验。于是，匹诺曹开始了他的冒险。在冒险中，他因贪玩而逃学，因贪心而受骗，还因此变成了一头驴子。最后，他掉进一只大鲸鱼的腹中，意外与木匠盖比特相逢。经过这一次的历险，匹诺曹终于长大了，他变得诚实、勤劳、善良，成为了一个真正的好男孩。

42.《穿越时空的少女》是由 MAD HOUSE 制作的动画电影，改编自日本作家筒井康隆在 1967 年出版的小说，由仲里依纱、石田卓也等配音，细田守担任导演，于 2006 年 7 月 15 日在日本上映。

剧情简介 故事讲述了名叫绀野真琴的 17 岁普通高中生，在理科实验室受到了惊吓而摔倒，误打误撞把间宫千昭带来的 Charge（一种穿越时空的道具，里面可以使用的能量可以充到身上使用）充到了自己的身上，从而获得了穿越时空的能力。经过多次练习，真

琴掌握了穿越时空的方法，经常用这个方法来解决生活中的麻烦事。真琴和同班的两个男生间宫千昭以及津田功介非常要好，三人一直是好朋友。而千昭突然向真琴表白爱意，令她十分困扰。真琴用穿越时空回到过去的方法抹去了这次告白，她希望能一直和他们保持好朋友的关系。不料，同学早川友梨向千昭告白，而暗恋功介的藤谷果穗又找来真琴商量。为了帮助朋友，真琴不断动用穿越时空的能力，但事情反而越来越乱。

43.《冰河世纪》(又名《冰川时代》)是一部2002年蓝天动画工作室制作的完全数字化的动画电影，由20世纪福克斯电影公司发行，是《冰河世纪》系列中的第一部，由克里斯·韦奇与卡洛斯·沙尔丹哈联袂执导。

剧情简介 故事围绕着三只冰河时期的史前动物和一个人类弃婴展开。冰河时期使得动物们纷纷迁移寻找食物。心地善良的长毛象曼弗瑞德、嗜食的树懒希德、狡猾的剑齿虎迪亚戈，这三只性格迥异的动物为了使一个人类小孩重返家园，竟然聚在了一起，组成了一支临时护送队，踏上了漫漫寻亲路。一路上，这三只动物矛盾不断，迪亚戈心生毒计，想诱领队伍踏入自己族类设下的致命伏击，但在他们共同经历了雪崩、饥荒等无数险境之后，这些与严酷环境抗争的经历使迪亚戈开始对自己的计划动摇了。

44.《老人与海》是由俄罗斯导演亚历山大·彼德洛夫于1999年执导的一部动画短片，短片由厄纳斯特·海明威、亚历山大·彼德洛夫担任编剧，高登·平森特等人担任配音。

剧情简介 老渔夫圣地亚哥已经好多天没有打到鱼了，当地的渔民都在议论他的坏运气是否会传染给别人。其实圣地亚哥曾经是当地最好的渔民，他总是能捕到最多的鱼，但是现在他老了，有点不中用了。一个名叫马洛林的孩子却把他当作自己心中的英雄，他常常听老人讲自己年轻时的故事和纽约扬基队的传奇。老人已经84天没有捕到鱼了，对于一个靠打鱼为生的老人来说，这意味着没有了活下去的基础。老人又出海了，为了捕到鱼，他远离船队，独自来到了一个陌生的水域。忽然船舷上的绳子动了，根据多年的经验，圣地亚哥马上就知道这是个大家伙。一个人和一条鱼就这样开始了一场拉锯战。三天三夜，双方都已精疲力尽。终于，大鱼跃出了水面。这是圣地亚哥一辈子见过的最大、最美丽的一条马林鱼。鱼太大了，甚至比圣地亚哥的小船还要大，只能将鱼绑在船舷上。回家的路上，他们遭遇到了一群鲨鱼，圣地亚哥像保护自己的兄弟一般，同鲨鱼搏斗，他的鱼叉、小刀甚至船桨都在搏斗中失去。在鲨鱼疯狂的攻击下，那条大鱼只剩下一副骨架。圣地亚哥带着这副鱼骨架回到渔村，当地人从来都没有见过这么大的鱼，他们都惊呆了。

45.《小美人鱼》是罗恩·克莱蒙兹、约翰·马斯克执导的热血动画电影，由裘蒂·班森、雷内·奥博诺伊斯参与配音演出。该片于1989年11月17日在美国上映。

剧情简介 美丽动人的小人鱼爱丽儿是个向往冒险和浪漫的美丽人鱼，一心向往水

底以外的缤纷世界。但是作为川顿国王最小的女儿,她却只能被人鱼王国的法律禁止接触人类。平时,爱丽儿最好的朋友就是比目鱼和音乐大臣塞巴斯丁,当然还有海面上的史卡托经常帮助她"辨认"她找到的人类的东西,在深海海底,爱丽儿还拥有自己的珍宝世界,全都是她搜集到的人类的东西。在一次暴风雨中,当陆地上亚力克王子的船受到威胁时,叛逆的爱丽儿还是救了亚力克,并和他一见钟情。和王子分开后,爱丽儿更加坚定了她要到岸上的决心。情急之下,爱丽儿不听好友的警告,向丑陋的巫婆乌苏拉求助,希望能够变成人类。但不怀好意的乌苏拉却野心勃勃地想夺取国王所统治的海洋世界,想尽办法让爱丽儿掉入陷阱。乌苏拉与爱丽儿约定:用爱丽儿动听的声音作为交换成为人类的条件,但是上岸后的第三天太阳下山前,爱丽儿需要得到王子的真爱之吻,才能成为真正的人类,否则她的灵魂将永远属于巫婆。爱丽儿必须要挽回王子的爱及父亲的王国,因为如果自己不成功,乌苏拉必定会让父王用王国来换取心爱女儿的灵魂。但是,爱丽儿却不能再说话了。她一直在王子的身边,因为不能说话,王子并不知道她就是自己的救命恩人。而此时她心爱的王子也将和另一位人间的公主结婚。正当爱丽儿伤心欲绝,险些丧失灵魂的时候,一班好友赶来,在红蟹赛巴斯丁、比目鱼小胖这些朋友的帮助之下,爱丽儿勇敢冲出海底世界,战胜魔咒,终于追寻到自己想拥有的感情。

46.《姜子牙》是由霍尔果斯彩条屋影业有限公司、北京光线影业有限公司等联合出品的奇幻动画电影,由程腾、李炜联合执导。该片于 2020 年 10 月 1 日在中国内地上映。

剧情简介　　昆仑弟子姜子牙率领众神伐纣,赢得封神大战胜利,却因一时过失引得昆仑大乱,从此被贬北海,为世人所唾弃。十年后,为重回昆仑,姜子牙踏上旅途寻回自我,也发现了当年的真相。

参考文献

[1] 孙立军，董立荣. 动画创作技法 [M]. 北京：清华大学出版社，2007.

[2] 肖路. 国产动画电影传统美学特征及其文化探源 [M]. 上海：上海世纪出版集团，2008.

[3] 严定宪，林文肖. 动画技法 [M]. 北京：中国电影出版社，2001.

[4] 孙立军. 动画艺术辞典 [M]. 北京：中国国际广播出版社，2003.

[5] 汤小颖，吴聆翎. 动画创作思维与表达 [M]. 武汉：武汉大学出版社，2010.

[6] 霍德华·苏伯. 电影的力量 [M]. 北京：中国人民大学出版社，2008.

[7] [法] 马尔塞·马尔丹. 电影语言 [M]. 北京：中国电影出版社，2006.

[8] 韩小磊. 电影导演艺术教程 [M]. 北京：中国电影出版社，2010.

[9] 孙立军，马华. 影视动画影片分析 [M]. 北京：海洋出版社，2005.

[10] 李捷. 美国动漫史话 [M]. 北京：中国青年出版社，2013.

[11] 薛燕平，曹迪. 妙手偶得·中国定格动画 [M]. 北京：中国传媒大学出版社，2014.

[12] 约翰·A. 兰特. 亚太动画 [M]. 北京：中国传媒大学出版社，2006.

[13] 侯克明. 中国动画产业年报 [M]. 北京：海洋出版社，2006.

[14] 孙立军，李捷. 现代动画设计 [M]. 石家庄：河北美术出版社，2001.

[15] 卢蓉. 电视剧叙事艺术 [M]. 北京：中国广播电视出版社，2004.

[16] 孟军. 动画电影视听语言 [M]. 武汉：湖北美术出版社，2006.

[17] 许南明，富澜，崔君衍. 电影艺术词典（修订版）[M]. 北京：中国电影出版社，2005.

[18] 哈拉尔德·布拉尔姆. 色彩的魔力 [M]. 合肥：安徽人民出版社，2003.

[19] BEIMAN N. 准备分镜图——动画编剧与角色设定 [M]. 北京：人民邮电出版社，2008.

[20] 汤姆·班克罗夫特. 美国卡通教程：如何画出富有个性的卡通形象 [M]. 上海：上海人民美术出版社，2009.

[21] 翟翼翚. 影视动画造型设计 [M]. 北京：中国电影出版社，2006.

[22] 赵鑫. 动画造型设计 [M]. 天津：天津大学出版社，2010.

[23] 孙立军，韩笑. 动画场景设计 [M]. 北京：京华出版社，2009.

[24] 张轶. 动画场景设计 [M]. 北京：海洋出版社，2012.

[25] 吴冠英，王筱竹. 动画造型设计与动画场景设计 [M]. 北京：清华大学出版社，2009.

[26] [英] 克莱夫·贝尔. 艺术 [M]. 北京：中国文联出版公司，1984.

[27] 彭立勋. 美感心理研究 [M]. 长沙：湖南人民出版社，1985.

[28] 米·贝京. 艺术与科学 [M]. 北京：文化艺术出版社，1987.

[29] 王熙梅. 美的思维与创造 [M]. 沈阳：辽宁教育出版社，1993.

[30] 潘秀通，万丽玲. 影视美学新走势 [J]. 上海大学学报（社会科学版），1995，4.

[31] [英] 哈罗德·威特克、约翰·哈拉斯. 动画的时间掌握 [M]. 北京：中国电影出版社，1999.

[32] 孙立军. 对当代中国电视动画的思考 [J]. 电视字幕·特技与动画，2003，8.

[33] 肯尼斯·麦克利什. 人类思想的主要观点 [M]. 北京：新华出版社，2004.

[34] 孙聪. 材料即形式——论动画材料与材料动画的形式风格 [J]. 北京电影学院学报，2004，3.

[35] 罗伯特·C. 艾伦，道格拉斯·戈梅里. 电影史：理论与实践 [M]. 北京：中国电影出版社，2004.

[36] 陈迈. 逐格动画技法 [M]. 北京：中国人民大学出版社，2005.

[37] 陈奇佳. 梦想与欢笑——动画艺术特征阐释 [J]. 文艺研究，2005，6.

[38] 薛燕平. 世界动画电影大师 [M]. 北京：中国传媒大学出版社，2006.

[39] 张迅，黄天来，孙峰. 材料动画 [M]. 南京：江苏美术出版社，2006.

[40] 刘学伦. 动画造型与电影造型 [J]. 西南民族大学学报，2006，9.

[41] 黄轶宁. 动画制作基本设备与工具 [M]. 杭州：浙江大学出版社，2006.

[42] 李敏敏. 世界先锋动画漫赏 [M]. 广州：岭南美术出版社，2007.

[43] 薛燕平. 非主流动画电影 [M]. 北京：中国传媒大学出版社，2007.

[44] 李涛. 动画形象的符号生产与传播 [J]. 西南民族大学学报，2007，8.

[45] 胡俊红，陈艳球. 论数码影视动画的艺术特征 [J]. 装饰艺术设计月刊，2007，12.

[46] 陈瑛. 动画的视觉传播 [M]. 武汉：武汉大学出版社，2008.

[47] 霍德华·苏伯. 电影的力量 [M]. 北京：中国人民大学出版社，2008.

[48] 丁海洋，姚桂萍. 动漫影视作品赏析 [M]. 北京：清华大学出版社，2008.

[49] 房晓溪，刘春雷. 视听语言 [M]. 北京：印刷工业出版社，2008.

[50] 靳晶. 影视动画分镜设计 [M]. 北京：中国电影出版社，2009.

[51] 曹晖. 视觉形式的美学研究 [M]. 北京：人民出版社，2009.